理念变革与方法创新

——艺术技术融合语境下的影视专业教学改革探索

丁友东　张　斌　主编

LINIAN BIANGE YU
FANGFA CHUANGXIN

上海大学出版社

图书在版编目（CIP）数据

理念变革与方法创新：艺术技术融合语境下的影视专业教学改革探索 / 丁友东，张斌主编. -- 上海：上海大学出版社，2024.7. -- ISBN 978-7-5671-4990-8

Ⅰ．J9

中国国家版本馆 CIP 数据核字第 2024QY1463 号

责任编辑　倪天辰
封面设计　倪天辰
技术编辑　金　鑫　钱宇坤

理念变革与方法创新
——艺术技术融合语境下的影视专业教学改革探索

丁友东　张　斌　主编

上海大学出版社出版发行
（上海市上大路99号　邮政编码200444）
（https://www.shupress.cn　发行热线 021-66135112）
出版人　戴骏豪

*

南京展望文化发展有限公司排版
上海颛辉印刷厂有限公司印刷　各地新华书店经销
开本710 mm×1000 mm　1/16　印张11.5　字数176千
2024年7月第1版　2024年7月第1次印刷
ISBN 978-7-5671-4990-8/J・657　定价　68.00元

版权所有　侵权必究
如发现本书有印装质量问题请与印刷厂质量科联系
联系电话：021-57602918

目 录

上编　本科教学改革

丁友东：结合经典电影案例、讲解背后技术原理
　　　　——"电影技术导论"课程建设实践　/ 3

张　斌："新文科"理念下广编专业"媒体发展前沿研究"课程教改研究　/ 13

祝明杰：影视类教学设立"挑战性学习"的策略与实践
　　　　——以"新媒体影像"课程为例　/ 24

上海大学课程思政示范课"经典华语电影"课程团队：课程思政理念下的
　　　"经典华语电影"课程教学改革与探索
　　　　——以"近年来新主流军事电影"专题为例　/ 32

程波　刘海波　张斌　齐伟　徐文明：上海大学上海电影学院"光影中国"
　　　课程美育教学创新探索　/ 42

吴丽娜：分布式管理的课程设计与反思
　　　　——以"剧作元素训练"课程实践为例　/ 49

刘　思：构建"我"的存在
　　　　——试论编导演一体的编剧教学设计　/ 55

黄东晋　严伟　于冰：学科竞赛驱动下的"虚拟现实与数字娱乐"课程
　　　教学改革与实践　/ 65

谢志峰:"数据库原理"课程"二性一度"教学理念的研究与实践 / 72

张建荣　王丹　林志红:新技术赋能下的虚拟仿真实验教学创新研究
　　　——以基于SVS技术的电影声音设计实验教学应用为例 / 80

张　莹:新时代电影人才培养路径探索
　　　——以上海大学上海电影学院电影制作专业为例 / 89

王天翼:影视制作类全英文课程教学改革的探索与思考 / 99

谢　悦:电影制作专业全英文课程心得分享 / 105

下编　研究生教学改革

张　慨:艺术学研究生学术不端行为特征及其应对 / 113

张　斌:搭建学术前沿的涉渡之舟
　　　——谈谈博士研究生"学术写作与规范"课程的建设思路 / 120

张婷婷:古典戏曲理论的活态性:"中国戏剧理论"课程建设特点 / 127

丁友东:欣赏经典电影、了解背后技术
　　　——"电影艺术欣赏与技术揭秘"课程建设设想 / 133

李采姣:"艺术创意学"之何谓
　　　——上海大学上海电影学院"艺术创意学"课程开设刍议 / 141

祝明杰:新文科背景下艺术类平台课程的探索与实践
　　　——以"动画艺术美学"课程为例 / 151

王艳云:基于学生需求的研究生学术论文写作类课程的思考与对策 / 159

徐文明:"中外电影史"课程建设的经验总结与发展规划 / 165

田丰　谢志峰　王艳云　徐文明　李梦甜:艺术与科学融合论文写作
　　　教学研究 / 170

前　言

上海大学上海电影学院(简称"上海电影学院")成立于2015年7月5日，学院首任院长为著名导演陈凯歌。上海电影学院前身为1995年成立的由著名导演谢晋担任院长的上海大学影视艺术技术学院。历经20多年的创新发展和内涵建设，学院已成为中国最优秀的影视院校之一。学院以"上海电影复兴的推动者，中国电影人才的培养者，中华文化的国际传播者"为使命，全面落实"立德树人"根本任务，积极践行"学院即是片场"的教学理念，以"培养理论基础深厚、艺术技术融合、创作能力突出的新时代卓越电影人才"为目标，努力建设成"根植本土、艺技融合的国际一流电影学院"。

上海电影学院目前设有戏剧影视导演、表演、影视摄影与制作、戏剧影视美术设计、电影制作、戏剧影视文学、动画、广播电视编导、数字媒体技术9个本科专业，拥有艺术学、信息与通信工程(交叉)2个学术型硕士学位授予点，以及戏剧与影视、电子信息2个专业型硕士学位授予点；拥有艺术学(学博)、戏剧与影视(专博)、信息与通信工程(交叉)3个博士学位授予点；建有戏剧与影视学博士后流动站，形成了覆盖学士、硕士、博士3个层次的完整的教育体系。

上海电影学院高度重视本科生及研究生教学活动，长期致力于专业教学与专业建设发展。上海电影学院挂牌成立以来，专业教学和学科建设取得突出成绩。在教育部第五轮学科评估中，学院取得优异成绩。学院开设的数字媒体技术、广播电视编导、动画专业跻身全国一流本科专业建设点行列。广播电视编导、电影制作、动画专业在高等教育专业评价机构软科发布的"软科中

国大学专业排名"中长期位列 A+ 阵营。学院推出的"电影技术导论 A""影视动作技能虚拟仿真""中国电影史 A""新媒体影像"等课程获批上海市本科重点课程；学院 2022 年入选上海大学一流研究生教育培养质量提升项目，全面对标研究生国家核心课程标准，重点建设"学术写作与规范""电影理论""中外电影史""中国广播电视艺术史""广播电视艺术前沿""中国戏曲史""戏剧作品研究"等课程。学院注重课程思政教学探索改革，大胆尝试将电影类专业教育、德育教育与美育教学结合的课程建设模式。学院整合骨干教师资源，精心打造思政类通识课程"光影中国"，课程开办以来入选全国高校党史类课程联盟首批成员、上海高校市级重点课程、上海市一流本科课程、上海市课程思政示范课程、上海市课程思政示范团队等建设项目、上海大学人文经典与文化传承（校本"一院一大课"之"红色传承"系列）课程、上海大学 2021 年度课程思政示范课程、上海大学党史学习教育与课程相融合示范课程。

上海电影学院长期以来一直高度重视教学改革探索，开展有组织的教学改革实践，积极探索影视专业教学的新领域与新方法。为了更好地适应新时代新环境下影视教学的发展趋势，深入探讨影视专业教学的新特征和新规律，深入探讨本科教学与新学科目录调整下研究生教学的新思路与新举措，进而推动上海电影学院教育教学水平整体迈上新台阶，上海电影学院在 2023 年 3 月 10 日举办了上海电影学院教学研讨会。会议围绕本科及研究生教育的相关问题，聚焦线下教学、在线教学、混合式教学、虚拟仿真实验课程教学方法，以及手段创新、专业课程建设、课程思政建设、实践环节教学模式与方法探讨、全程导师与三全育人的经验交流等领域。与会教师围绕上述核心问题展开深入交流：丁友东教授在会议上交流了"电影技术导论"等课程的建设经验；张斌教授围绕邀请国内外知名学者搭建学术前沿的涉渡之舟，介绍了"学术写作与规范"博士生课程的建设思路；张慨教授围绕学术论文写作规范与诚信教育，结合案例分析，分享了研究生公共课的开设感想；张婷婷教授从理论联系实践角度谈了"中国戏剧理论"课程建设的做法，展示了课程实践的成果，思考了学科目录调整后课程建设的思路；李采姣教授从扩大学生视野、提升学生实践能力方面思考了"艺术创意学"课程建设情况；祝明杰副教授以自己主持的"新媒体影像"课程为例，交流了影视类教学设立"挑战性学习"的

策略与实践经验，并围绕新文科背景下艺术类平台课的探索与实践，介绍了"动画艺术美学"研究生平台课建设思路与特点；黄东晋副教授畅谈了学科竞赛驱动下的"虚拟现实与数字娱乐"课程教学改革与实践问题；谢志峰副教授交流了"数据库原理"课程"二性一度"教学的研究与实践经验；张莹副教授以上海电影学院电影制作专业为例，阐述了新时代电影人才培养路径探索问题；谢悦老师分享了电影制作专业全英文课程的开设经验；王天翼老师交流了影视制作类全英文课程教学改革的探索经验并分享了自己的思考心得；上海市一流课程、上海市重点课程、上海市课程思政示范课程"光影中国"的课程组成员交流了课程思政建设的成功经验和实践类课程的相关教学创新问题；张建荣老师阐述了新技术赋能下的虚拟仿真实验教学创新问题；吴丽娜老师以戏剧影视文学专业"剧作元素训练"教学实践为例，阐述了"分布式管理"的课程设计问题并交流了相关心得。

 本书即是本次教学研讨会的成果，涉及上海电影学院研究生教学与本科生教学的诸多领域，较为系统地呈现了上海电影学院教学的探索成果，汇聚了上海电影学院教师教学研究的真知灼见与教学方法的创新结晶，展现了上海电影学院教师积极探索教育教学新方法的进取风貌。相信本书的出版，将会进一步推动上海电影学院研究生与本科教育教学改革创新的进一步发展，持续打造高质量"金课"。同时，本书的出版也将有助于国内相关领域专业教学的经验交流，共同推动中国高校影视教育教学改革的创新，为中国影视专业教学改革发展贡献来自上海电影学院的力量。

上编

本科教学改革

结合经典电影案例、讲解背后技术原理
——"电影技术导论"课程建设实践

丁友东

上海大学上海电影学院

摘　要：为更好地落实学院"技术艺术融合"教学理念，"电影技术导论"增列为上海大学上海电影学院本科专业学科基础平台课。本文主要介绍了本课程开设的背景、课程主要教学内容的设计，包括教学团队组成、教学选题安排、课程考核模式等。同时还介绍了课程建设目前取得的进展、存在的问题与未来计划，希望对学院技术艺术融合平台课建设提供思路和案例。

关键词：电影技术；技术艺术融合；平台课

一、课程概况

上海大学影视艺术技术学院（上海大学上海电影学院前身）从2010年起在教育部目录外专业"影视艺术技术"开设"数字媒体技术"方向，设立了学科基础课"数字媒体技术概论"（4学分），旨在让学生能够掌握数字媒体技术的基本概念，了解数字音视频技术、虚拟现实技术、数字图像处理技术、人机交互技术等基本知识及相关前沿技术，特别是掌握数字影视处理与特效制作技术的基本理论和方法，为进一步深入学习数字媒体技术相关课程打下坚实基础。2015年上海电影学院成立以后，"数字媒体技术"专业培养目标定位为"培养具有信息技术基础、艺术素养、人文情怀、国际视野、创新精神且能应对未来影视等数字媒体产业发展挑战的一流复合型人才"，"数字媒体技术概论"课程相应更名为"电影技术导论"课程。2018年，学院新设立的"电影制作"专业开始招生，本课程也列入该专业的学科基础课程。2019年，学校对本科

专业教学计划进行大修订，总学分压缩，本课程学分也从4学分减少到3学分。2023年起，为体现学院"技术艺术融合"教学特色，本课程增列为学院本科专业学科基础平台课，学院所有9个本科专业均开设，相应课程学分也改为2学分。

本课程的主要教学任务是让学生了解电影技术的基本概念、发展历史、目前现状以及发展趋势，结合实践案例掌握电影创作、拍摄、后期制作、发行放映等涉及技术的具体工作流程，了解当前大数据、虚拟现实、人工智能、5G等前沿高新技术在电影产业和电影制作的重要应用，从而激发同学进一步深入学习影视相关专业后续专业课程的兴趣，树立为我国电影强国建设和高质量电影作品制作努力学习的信心。

本课程的教学目标主要有三点：（1）通过对电影技术发展历史与相关理论的全面深入分析，让学生了解和掌握电影制作过程中常见的音视频技术，为专业学习打下基础，树立正确的艺术和创作价值观。（2）通过对电影最新技术的案例分享、技术原理解释、发展趋势分析，让学生了解当前电影行业关注的最前沿电影高新技术，激发学生的专业学习兴趣，增强将来为电影艺术与技术发展做贡献的动力。（3）通过分组对电影前沿技术进行案例调研、技术应用讨论及课堂展示汇报，培养学生发现问题、文献调研、分析总结和团队合作的能力，以及国际化视野与创新精神。

二、课程主要内容设计

本课程为学院本科专业学科基础平台课，与"影视艺术概论"课程一起在表演、戏剧影视导演、影视摄影与制作、戏剧影视文学、戏剧影视美术设计、动画、广播电视编导7个艺术类专业新生入学后于秋季学期开设，而数字媒体技术、电影制作2个理工类专业则在大类分流后进入学院的二年级秋季学期开设，2023年秋季学期在同一时间段开设了5个平行班授课。

经过学院讨论，本门课程作为影视工程系重点建设的一门学科基础课程，汇集全系骨干专业教师，组建课程教学团队，实行集体授课。课程教学团队由丁友东教授、潘璋敏教授、田丰教授、黄东晋副教授、谢志峰副教授、张莹副教授、朱永华副教授、张嘉亮副教授、周霁婷博士、孙宁博士、于冰博士、李梦甜博士、张添一讲师、王天翼讲师等组成，每位教师结合自身科研兴趣选择一个影视前沿技术专题精心准备教案，如表1所示。

表1 "电影技术导论"课程授课团队及授课内容一览表

序 号	授课老师	授 课 内 容
1	丁友东	智能时代的电影高新技术
2	潘璋敏	基于3D立体电影技术与艺术的研究
3	田 丰	VR电影技术与视听表达——以《风帆时代》为例
4	黄东晋	影视制作中的黑科技:"动作捕捉技术"
5	谢志峰	影像智能编辑处理:风格化、2D转3D、图像动画
6	张 莹	电影声音的技术与艺术
7	朱永华	影视内容情感分析技术
8	张嘉亮	虚拟拍摄技术
9	周霁婷	AIGC在动漫游戏中的应用
10	孙 宁	沉浸式音频技术与艺术表达
11	于 冰	人工智能在电影数字修复中的应用
12	李梦甜	计算机图形学在影视领域的应用
13	张添一	电影中的声音美化技巧
14	王天翼	数字电影技术发展简史

在2023年秋季学期,根据本课程开设时间、教学课时和教学内容要求,课程教学团队选择了8位教师的授课专题作为课堂讲授内容,分别在5个平行班进行授课,确保5个平行班授课的教学内容和考核要求保持一致,5个平行班授课教师安排如表2所示。课程组其他教师的专题内容将与校外专家的讲座一起作为课程课外自学内容提供给选课学生学习。

表2　2023年秋季学期"电影技术导论"平台课教学安排表

周	日期	2022级（3学分）1班	2022级（3学分）2班	2023级（2学分）1班	2023级（2学分）2班	2023级（2学分）3班
课程班级负责人、答疑时间地点		丁友东3001一7—8节 II302	黄东晋3002一7—8节 II304	张莹3001二7—8节 II304	田丰3003二5—6节 II208	于冰3002一7—8节 行714
上课时间、教室		9—11节 四教314	9—11节 四教309	11—12节 四教407	11—12节 四教412	11—12节 四教410
1	8月28日	张添一	黄东晋（作业1）	张莹（作业1）	田丰（作业1）	于冰（作业1）
2	9月4日	张莹（作业1）	孙宁	谢志峰（作业2）	张添一	潘璋敏
3	9月11日	潘璋敏	于冰（作业2）	孙宁	黄东晋（作业2）	谢志峰（作业2）
4	9月18日	于冰（作业2）	张莹（作业3）	潘璋敏	谢志峰（作业3）	黄东晋（作业3）
5	9月25日	田丰（作业3）	潘璋敏	黄东晋（作业3）	张莹（作业4）	孙宁
6	10月2日	本周国庆节放假，安排线上课程讲座，由学生自学				
7	10月9日	黄东晋（作业4）	田丰（作业4）	张添一	潘璋敏	张莹（作业4）
8	10月16日	孙宁	谢志峰（作业5）	田丰（作业4）	于冰（作业5）	张添一
9	10月23日	谢志峰（作业5）	张添一	于冰（作业5）	孙宁	田丰（作业5）
10	10月30日	丁友东 李梦甜	黄东晋 张添一	张莹 潘璋敏	田丰 孙宁	于冰 谢志峰

在课程的考核方面,为鼓励选课同学更加积极主动参与课程的教学,注重平时学习,保持积极的学习状态,本课程的考核分为三个部分:① 平时作业。在教学中安排了5次平时作业,每次作业结合课程教学内容提出若干问题,要求同学课后就相关问题进行文献调研,并对课堂教学讲授的内容进行深入思考,形成自己的观点和建议,通过超星教学平台在线提交答案。平时作业完成情况占本课程考核成绩的20%。② 团队调研与课堂汇报。课程要求选课同学自由组合组成调研小组(2—5人),根据老师建议的调研课题选择一个题目,为保证调研课题尽量覆盖电影前沿技术的各个方面,要求同一课堂调研题目不能重复。各调研小组内部进行合理的分工,就选择的题目涉及的电影技术的发展历史、目前应用情况和未来发展趋势进行深入调研,可能的话还可以利用编程或软件工具进行实验,提出相应的建议,并制作PPT在本课程最后一次课堂上进行公开汇报,考察学生分析问题、解决问题、文字组织与现场汇报的能力,也培养同学的团队合作精神。课题调研和课堂汇报部分占本课程考核成绩的30%。③ 课程小论文。本课程还要求所有同学提交课程小论文,小论文选题可以结合平时作业、小组调研与课堂汇报课题内容,也可以另外自行选题,但要求独立完成,并按学术论文规范格式形成小论文,字数不少于4 000字。课程小论文部分占本课程考核成绩的50%,重点考核学生在课题选题新颖性、调研文献前沿性、内容组织合理性、独到思考创新性、论文撰写规范性方面的表现,如选题是否符合课程教学要求、是否是社会关注的核心问题;调研的文献是否包含最新的、国际化的、高水平的论文;论文章节安排是否合理,叙述是否流畅,是否存在照搬照抄调研文献情况;论文在调研基础上是否有自己独到的理解和想法;论文格式是否规范严谨,是否按照参考模版进行排版;等等。

 本课程提供给选课学生的课堂汇报和课程小论文调研选题有:① 虚拟数字人技术,② LED虚拟拍摄技术,③ VR电影(互动电影),④ 高技术格式电影(HDR、120帧、宽色域等),⑤ 电影录音与音效技术,⑥ 电影特效制作技术,⑦ 电影虚拟制作与流程管理,⑧ 影视数字资产管理技术,⑨ 人工智能与电影,⑩ 电影视频超分与高帧率技术,⑪ CINITY电影放映系统,⑫ 元宇宙与电影,⑬ AIGC与电影制作。

三、课程建设进展情况

本课程近年来选修人数见表3：

表3 "电影技术导论"课程近年选修人数表

年　　份	2020	2021	2022	2023
选课人数	70	65	64	211

本课程日常教学充分利用超星教学平台，5次平时作业均发布在教学平台，并在平台进行批阅和反馈，图1为2020年秋季学期的平时作业提交和批阅截图。

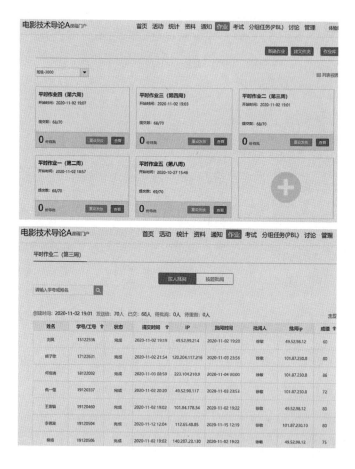

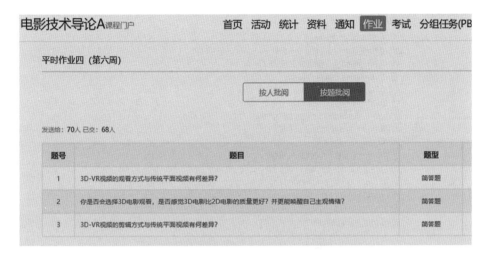

图1 2020年秋季学期的平时作业提交和批阅截图

2020年秋季学期,选课学生70人分成了22组进行文献调研和课堂汇报(图2),选择课题和课堂汇报PPT信息如图3所示。

本课程还充分利用课程教学团队的科研资源,邀请国内外相关专家通过线上线下方式开设讲座,作为本课程的课外自学资源,如2020年邀请了中国科学技术大学刘利刚教授、中国电影科学技术研究所总工程师刘达教授开设相关讲座,如图4所示。

本课程在2020年入选上海大学校级重点建设课程和上海市高校市级重点建设课程,如图5所示。

图2 2020年秋季学期学生课堂汇报图

理念变革与方法创新——艺术技术融合语境下的影视专业教学改革探索

图3　2020年秋季学期学生选择课题与课堂汇报PPT截图

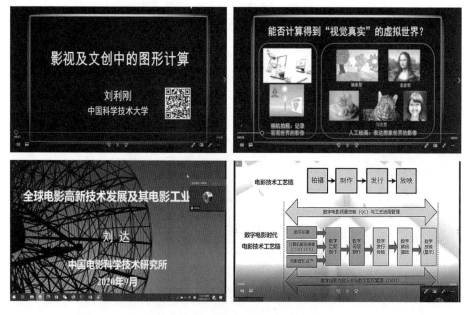

图4　相关专家开设讲座信息截图

图5　课程入选校级和市级重点建设课程截图

四、存在问题与未来计划

通过近10年的努力，"电影技术导论"课程已经形成一支完整的教学团队，对课程教学内容设计、课程教学方法创新、课程考核模式探索都进行了有益的尝试，取得了良好的教学效果。但在教学实践过程中，我们也发现了一些问题，需要在后续课程教学中继续寻求解决方案。

（1）在教学专题内容选择上，由于教学课时的限制，无法容纳授课团队所有教师的教学选题，需要根据开课实际的学生和教师情况进行合理的安排，确保教学内容的完整性和教学效果。在后续教学中，将继续充分发挥线上教学平台的作用，把无法安排在课堂讲授的教学专题内容上传教学平台，作为学生课外自学的内容。

（2）在结合案例教学设计上，目前的教学选题主要讲授的还是通用技术，对技术原理、应用领域会有详细的介绍，但在结合实际典型案例上有所欠缺，需要加强文献和案例跟踪，将授课涉及技术在社会关注的主流影片上的应用及时补充进课程，会更容易与选课学生产生共鸣。例如2023年上映的以国产新一代隐形战斗机试飞员为主题的电影《长空之王》，采用了最新的虚拟拍摄技术，如果在讲授相关技术时能对该部电影的技术应用进行详细的介绍，一定可以取得更好的教学效果。

（3）在业界专家参与课堂教学上，目前因课时和经费所限，暂无法邀请相关业界技术专家走进课堂，现身说法参与教学。后续可以通过多种渠道，积极利用相关资源，结合课程教学需要，与业界参与相关电影技术研发或电影特效制作的知名企业进行产教融合合作，邀请业界专家进课堂，通过案例分享、专业工作坊、前沿技术讲座等参与教学，从而全方位提升本课程的教学质量。

"新文科"理念下广编专业 "媒体发展前沿研究"课程教改研究

张 斌
上海大学上海电影学院

摘 要:"新文科"要求用新理念、新内容、新方法和新目标来推动文科教育建设,推进学科重构。作为文科建设的支柱专业之一,以广播电视编导专业为核心的教育改革至关重要。本文以上海大学上海电影学院广播电视编导专业本科高年级研讨课"媒体发展前沿研究"为案例,指出广播电视编导专业的人才培养新要求与传统本科高年级课程的教学困境,提出基于价值引导、知识传授、能力培养三个维度的"媒体发展前沿研究"课程教改实践方案,总结该课程教改实践背后体现的"以学生为中心、以问题为导向、以挑战为动力"的三大核心设计理念,为广大本科课程教改提供更具普遍意义的镜鉴与参考。

关键词:"新文科"理念;广播电视编导专业;媒体发展前沿;以学生为中心

随着人工智能、大数据、5G等数字技术的发展,媒介深度融合的智媒社会已经来临。在此背景下,教育部提出"新文科"理念,即面向新一轮科技革命和产业变革方向,打破文理学科壁垒与传统思维模式,用新理念、新内容、新方法、新目标来推动文科教育建设、推进学科重构,以专业优化、课程提质、模式创新作为重要抓手,促进学生的跨学科学习,扩大学生的学习、知识领域,培养复合型文科人才[1]。而以广播电视编导等专业为核心的传媒教育,作为文科建设的重要支柱,在新文科建设中将起到举足轻重的作用。[2]

[1] 席志武,邢祥."传播研究方法"课程的教改路径探析[J].青年记者,2021(714)22: 89-90.
[2] 李金玉,赵鑫.新文科视野下广播电视本科教学的变与不变——评《广播电视编导概论》[J].传媒观察,2019(430)10: 101-104.

因此，上海大学上海电影学院教师顺应时代发展潮流，敏锐感知传媒格局的重大变化，以新文科理念提出应当培养具有对媒体发展前沿现象的总体认知能力、对媒体发展前沿现象的理论分析能力、对媒体发展前沿现象的实践掌握能力的广播电视编导专业人才的新要求，正视目前课程内容更新与传媒发展现状错位、学生主动提问意识缺乏、重专业传授但轻价值引导等教学困境。基于此，广播电视编导专业本科高年级研讨课"媒体发展前沿研究"的课程教改贯穿"课程+思政"的教学底色实现价值引导，设置与时俱进的教学内容进行知识传授，打造"翻转课堂"的教学模式促进能力培养。最后，本文总结该课程教改实践背后体现的"以学生为中心、以问题为导向、以挑战为动力"的三大核心设计理念，为广大本科课程教改提供更具普遍意义的镜鉴与参考。

一、广编专业的人才培养新要求与传统高年级课程的教学困境

本课程面向广编专业大三学生开设。不同于大一、大二的专业基础课，大三学生即将面临工作与升学的选择，课程设置也需要紧跟技术、业界和时代的步伐，根据人才培养的全新要求突破当前传统教学的困境与不足，才能够适应社会发展。

1. 广编专业人才培养新要求

（1）对媒体发展前沿现象的总体认知能力。

数字时代媒介融合的速度不断加快，程度不断加深，新兴的媒介前沿产品与媒介前沿现象随之迅速产生。而其对于影视与传媒领域的影响往往是巨大的，如视频的AI推荐、虚拟数字人（偶像）、竖屏剧等，不一而足。这些前沿方向在落地后，已然是广播电视编导专业的学生就业或者研究的主要领域。这就要求教师在课堂教学中，培养学生成为对媒体发展前沿现象具有总体认知能力的广编人才。

（2）对媒体发展前沿现象的理论分析能力。

研究型大学的本科生毕业需要具备学术论文写作能力。众多媒体发展前沿现象都是具有重要研究价值的研究对象，实际上学生也确实偏爱于对前沿现象展开研究。因此，广编人才需要在课程中掌握传媒艺术学、传播学、社会学等多学科的基本分析方法，深刻理解媒体发展前沿现象的理论价值与应用价值。

（3）对媒体发展前沿现象的实践掌握能力。

媒体发展的前沿现象中包含着传媒业界最前端的新技术、新方法，如ChatGPT、算法推荐、虚拟制片、AI修复等等。因此，学生对媒体发展前沿现象的审思不仅是从理论维度上展开，也需要从实践维度上行动。只有在课程学习中了解技术原理、克服技术难点、领会技术关键，方能成为业务专长、能力全面的广编人才。

2. 传统本科高年级课程的教学困境

（1）课程内容更新与传媒发展现状错位。

如前文所言，当下全球的媒介发展极为迅猛，导致国内外与之相关的新现象、新概念、新技术层出不穷。传统的本科高年级课程采用国内已出版的教科书作为主要的授课内容底本，教科书的逻辑严密、内容扎实。但教科书时效性不足，其内容更新频率难以跟上媒体行业发展的速度，导致现实与课程的错位。这一点又由于媒体行业日新月异的发展特性体现得极为明显。

（2）学生主动提问意识缺乏。

本科生主动提问意识的缺乏，是本科高年级课程中非常明显的症候之一，其成因也是多方面的。于教师而言，传统的教学方式以"教"为主，在单一的教师主讲模式中，课程讲授到哪一步、接下来的知识点是重点还是难点，只有教师清楚，倘若教师不主动提问，学生在这样的教学模式中很难有积极主动提问的空间；于学生而言，以"听"为主的上课模式使得"老师传授知识点，学生上课听讲，考试复习"已经成为固定惯习，学生没有提问的动力也不需要提问。

（3）重专业传授，轻价值引导。

在既有的课程体系下，思政课程与专业课程各有分工，且思政课程一般安排在大一大二，作为必修课程。一般而言，传统的本科高年级课程都存在注重专业知识传授，忽略优秀传统文化、传统美德的继承，甚而忽视学生正确的向善、向上的三观（世界观、人生观、价值观）引导、培养、建构[3]的情况。

[3] 李丹，峻冰. 新文科视阈下影视育人的现实思辨与策略提升［J］. 电影评介，2021(665)15: 98-102.

二、"媒体发展前沿研究"课程教学的实践方案

面对目前存在的课程内容更新与传媒发展现状错位、学生主动提问意识缺乏、重专业传授但轻价值引导等教学困境,"媒体发展前沿研究"课程依据人才培养的新要求,从贯穿"课程+思政"的教学底色实现价值引导、设置与时俱进的教学内容进行知识传授、打造"翻转课堂"的教学模式促进能力培养三个维度开展课程教学实践。

1. 德育强化:"课程+思政"的教学底色

"新文科理念"下学科课程的壁垒逐渐打破,思政课程与专业课程不应当是孤立的,而是将专业课程与思想政治理论进行结合,以"润物细无声"的方式把思想政治和文化道德内容融入课程教学活动,最终形成"立德树人"的思政目标[④]。"媒体发展前沿研究"课程具有开阔的国际视野,关注的前沿现象并不局限于国内,在对国际范围内的案例展开分析时,有时会涉及基于国情的价值判断问题。譬如在课堂上对以网飞为代表的"流媒体"专题展开讨论时,面对"为何不能在大陆地区按照网飞的'全球在地化'模式展开合作?"这一问题,教师透过网飞与韩国合作的《鱿鱼游戏》在全球火爆的现象,从文化层面展开深入分析,揭示《鱿鱼游戏》这样的作品虽然演员是韩国人、说的是韩语,但实质上韩国本土文化的传播成了虚无的能指,且挤压了民族影视工业。而影视强国作为中国"文化强国"的重要组成部分,独立自主是中国影视行业必须要坚守的准则。

不仅如此,"媒体发展前沿研究"课程中所涉及的许多专题都是正在发生的状态,其中涉及更加普遍的伦理问题,这需要学生树立正确的媒介观。如ChatGPT、虚拟偶像、元宇宙等专题最终指向的都是数字时代人与机器复杂的互为生存关系。正如斯蒂格勒(Bernard Stiegler)所言"技术是人类的解药,也是人类的毒药"。人类要始终牢记技术创新的目的——为解放人类生产力而服务,而不是将技术创新奉为圭臬,陷入"技术至上论",丧失人的主体性。

④ 王玉良. 新文科背景下广播电视编导专业理论课程体系建构探索[J]. 新闻传播,2022,421(4):112-114.

总体而言，"媒体发展前沿研究"课程积极探索课程内容与德育功能的有机耦合，教师在教学中始终结合社会主义核心价值观讲解案例，在热烈讨论中引导学生树立正确向上的世界观、人生观、价值观。

2. 知识传授：与时俱进的教学内容

时代的飞速发展，对教学内容的更新提出高要求与高标准。"媒体发展前沿研究"课程以"发展前沿"为名，以"影视"为中心，始终关注影视传媒及相关行业的新现象、新技术与新概念，通过以学年为一周期，动态更新的专题、文献、研讨等教学内容取得与时俱进的知识传授成效。

在专题方面，依据10周的课程长度，教师将第1周作为固定的教师主讲课，主题为"媒体发展与影视艺术生产概论"。一是从教学设计、教学内容以及结课要求对课程做整体介绍。二是揭示媒体发展与影视艺术生产之间相互促进的循环关系，即技术革新促进媒体发展，媒体发展解锁影视生产，影视生产推动技术革新。三是结合对每周专题的论述，引导同学们对相关专题有所体认。第2—9周的专题是不断更新的前沿现象，教师会根据每年影视传媒及相关行业的发展对相关专题进行更新迭代。譬如，2022年电商直播如火如荼地展开，是媒体行业的重要现象之一，但2023年已经趋于稳定。与此相对应的是，2023年ChatGPT点燃了全世界学术界、媒体业界的热情，因此，教师将"ChatGPT"专题替换"电商直播"专题。换言之，"媒体发展前沿研究"课程保持将最新的内容作为专题，确保知识的前沿性。

在文献方面，文献是帮助学生全面认识、深入思考、透彻理解前沿现象的重要理论工具。对于文献的挑选，教师基于"兼收并蓄"的原则，有以下三点标准：其一，文献在精不在多。教师以权威期刊数据库（CSSCI、北大核心、AHCI等）收录的论文为基准，精心选择与专题密切相关的优秀论文作为参考的核心资料。其二，挑选文献具有国际视野。不可否认的是，元宇宙、ChatGPT等前沿现象都缘起于国外的业界或者学界，国外的学人对于相关现象有着独特且深刻的理解，所以教师会选择中外论文作为对照，激发学生辩证思考问题的能力。其三，文献以新为主，以旧为辅。前沿现象毫无疑问是近期出现的新事物，文献自然是以新发表的为主，但教师同样会选择一些经典文献作为辅助思考，这是因为虽然之前发表的论文没有就这一现象进行具体论述，

但其思考有可能是超前的，对理解这一现象有重要帮助。

师生研讨是教学的最主要内容，此部分的更新主要分为显性的结构性变动与隐性的侧重比调整。显性的结构性变动是根据上一学年教学中对于可优化结构的发现，譬如第一年每个小组人数为3人，小组数量为9组。小组人数少、小组多存在部分小组无法彼此辩论的问题。第二年教师教小组人数调整为4—5人，小组数量为4组，确保每个小组都会相互辩论，且组内有更多协作的机会。隐形的侧重比调整即为教师根据不同专题的发展现状及小组的汇报重点，以提问或者讨论的方式略讲某些内容、详述某些问题，实现详略得当的研讨效果。如"高帧高清电影"专题，小组成员有时会过于注重"如何实现高帧高清电影"这样的技术性问题，而忽略了"高帧高清电影对电影发展意味着什么"等同样重要的价值性问题。教师主动地调整这两部分的侧重比，能够更好地实现课程目标。

3. 能力培养："翻转课堂"的教学模式

"翻转课堂"的核心理念由被称为互联网时代教育革命的"可汗学院"提出，是将教师在课堂上讲、学生回家独立做作业的传统教育模式，转变为学生在家自学新知识、到"课堂"上去做作业，增加学生与老师的交流讨论时间[⑤]。"媒体发展前沿研究"课程便是遵循"翻转课堂"理念的SGC（Student Generated Content，学生生成内容）驱动教学，由"小组专题汇报"与"组间学术辩论"组成。在小组专题汇报环节，学生们需要尝试独立承担专题汇报，提出问题、设计思考之后，分解并协调工作任务，最终呈现一课时的完整汇报。同时，每个小组都需要负责两个专题，跨领域的专题既开阔眼界，也锻炼能力。在组间学术辩论环节，则是根据教师设计的与专题相关的学术辩题展开小组间的辩论，如"竖屏剧"专题的辩题为"竖屏剧是否会取代传统横屏剧成为主流？"，"视频的AI推荐"专题的辩题为"AI推荐是想我所想还是限我所想？"等。学术辩题的正方成员是负责该专题的小组，反方成员为不负责该专题的小组，通过双方辩论，使负责该专题的小组成员能够听取其他同学对于相关问

⑤ 张卓，吴占勇．绕轴翻转：媒介融合时代广播电视教育的理念革新与范式转型［J］．现代传播（中国传媒大学学报），2018，40（3）：158-162.

题的理解,更加深入地思考该专题;而对于不负责该专题的小组成员,则也能够深度参与专题,最大限度地增加学生对课程内容的熟悉度。不仅如此,在学生生成内容驱动教学的基础上,课程的评价机制是混合式的,即"学生互评+教师考评"。特别是在组间学术辩论环节,辩论的胜负与最佳辩手主要由不参与辩论的学生投票选出,投票学生还会对组间学术辩论选手的论点、表现发表自己的看法与观点,形成"能力中心、市场导向"的螺旋式上升系统。

三、"媒体发展前沿研究"课程教学中的核心理念

诚然,以"课程+思政"的教学底色、与时俱进的教学内容以及"翻转课堂"的教学模式是"媒体发展前沿研究"这一课程教改实践方案的特色,但其背后体现的"以学生为中心、以问题为导向、以挑战为动力"的三大核心设计理念更是课程教改实践中更具普遍意义的镜鉴与参考。正是"媒体发展前沿研究"课程秉持"以学生为中心"这一根本的教学宗旨,在充分了解学生对教学课程的真实需求与想法的基础上,兼顾课程的"实用性"与"理论性";运用"以问题为导向"的教学思维,以研讨式教学引导学生创造性地运用知识,在研讨中积累知识,培养学生自主发现问题、研究问题和解决问题的能力;通过"以挑战为动力"的教学逻辑,合理提升课程挑战度、增加课程难度、拓展课程深度,激发学生的学习动力。当"水课"变成有深度、有难度、有挑战度的"金课",学生也就不再是传统课程中被动的接受者,而是积极主动思考问题的意义建构者与研究者,由此才实现"以提升为目标"的教学目的。

1. "以学生为中心"的教学宗旨

古今中外的教学实践中,众多教育家意识到教学主体是学生,教学活动应当"以学生为中心",譬如中国古代伟大的教育家孔子强调"因材施教";西方教育家约翰·杜威(John Dewey)指出儿童教育要以"以儿童为中心";著名心理学家让·皮亚杰(Jean Piaget)等也以建构主义(Constructivison)的思想提出"以学生为主,提倡主动学习,重视学习结果的质量,才能更加接近学习的实质"[6]。因此,在"媒体发展前沿研究"课程中,教师作为教学的改革者,将"以

[6] 皮亚杰.发生认知论原理[M].王宪钿,等译.北京:商务印书馆,1981:20-29.

学生为中心"作为根本的教学宗旨,在备课内容、课堂形式、课后考核等各个环节充分考量学生对教学课程的真实需求与想法。

具体而言,"以学生为中心"的首要准则就是在教学过程中重视和体现学生的主体性作用。这就要求教师摆脱"重教轻学"的传统思路,不再以教师讲授为主要方式,而是形成以学生自主学习、自主探究、自主交流、自主参与为主要特征的新型课堂。在"媒体发展前沿研究"课程中,教师设置的"课堂小组汇报"以及"组间学术辩论"环节,将课堂的主动权赋予学生,促使学生在"学中做"并在"做中学",充分发挥自身的主观能动性与学习创作力,真正地掌握知识与技能。

当然,"以学生为中心"并不意味着教师主导作用的丧失,反而更加需要教师的精心主导。首先,教师在备课时需要为学生提供丰富的学习资源,虽然在"在以学生为中心"的教学中,教师不再是唯一的知识输出点,但仍需要为学生提供思考和理解的方向,帮助提高学生自主学习的效率。在"媒体发展前沿研究"的课程大纲里,教师根据每个专题的前沿热点方向,提供国内国外优质的学术论文、专家访谈、视频演讲等学习资料;在每个专题的教学中,教师也会通过教学平台随时补充发布最新的优质资源。其次,教师在上课时需要加强与汇报小组、听课同学之间的即时互动,发现学生在自主学习中的疏漏,通过对话提醒学生发现问题,讨论问题,提出想法。在"媒体发展前沿研究"的教学中,教师会提前一至两天查看汇报小组的PPT内容,做到心中有数,在课堂上,根据同学的课堂表达,及时地提出学生未发现的问题或者探讨有价值的观点。最后,教师需要改变考试(考察)制度,重视"学中做"和"做中学"的学习过程,而不是仅仅以"一锤定音"的期末考核为评判标准。在"媒体发展前沿研究"课程的考核要求中十分重视过程评估,平时成绩包括出勤签到、课程汇报以及学术辩论,期末作业为2 000字左右的研究报告,成绩占比各为50%,将学习过程中的阶段性考察与期末考试等节点式考察视为同等重要的地位,促使学生在主动学习中有着更高的积极性。

2. "以问题为导向"的教学思维

PBL(Problem-Based Learning),即问题导向型的教学思维,由美国神经病学教授迈克尔·巴罗斯(Michael Barros)提出,主要运用于国内外医学教学领

域。当文科教学愈加重视研究的应用价值,"以问题为导向"的教学思维是十分必要的。特别是"媒体发展前沿研究"课程的研究对象是媒体发展过程中出现的前沿现象、理论与问题,其中一个特点就是覆盖面广泛,每一个专题往往都涉及一个领域,同时专题与专题之间有可能存在跨学科、跨领域的情况。如何避免泛泛而谈从而导致学生迷失于介绍与描述中,无法理解前沿内容蕴含的重要的理论价值与应用价值的情况出现,是该课程必须要面对的问题。由此,"媒体发展前沿研究"课程发挥教师的引领作用,激发学生的问题意识,选择"以问题为导向"的教学思维,在开阔"视野广度"的同时保证教学质量。

课程正是在"以学生为中心"这一根本教学宗旨的指导下,"以问题为中心"的教学思维方能落实与执行。为何教师要提出问题?是因为通过设置具体问题,学生可以在接触专题时有一个思考的方向,沿着问题思考能够聚焦专题中潜藏的重要知识。同时,问题的设置也是创造师生对话的情境基础,对某一问题的共同思考能够激发更加充分的讨论,进而使学生获得具有深度的知识。"媒体发展前沿研究"课程在每个专题都设置了思考的问题,如"高帧高清电影"专题,教师设置的问题是:① 高帧率、高分辨率为电影带来了哪些改变?② 高帧率、高分辨率电影市场表现如何,观众是否接受?涉及高帧高清电影的创作生产端与受众接受端,引导学生全面思考高帧高清电影这一媒介现象。

教师提出问题的同时,课程要求学生在做专题汇报时需要提出自己的问题。这一目的在于培养学生自主发现问题、研究问题和解决问题的能力。引导方向固然重要,自主思考更加重要。在教师问题与自主问题的互动中,每一次小组汇报都会产生创新效果,如"虚拟偶像"专题中,教师设置的问题是:① 为什么会出现虚拟偶像?② 虚拟偶像具有哪些特质?而同学们基于自己的生活体验,在这两个问题的基础上,进一步思考虚拟偶像之间是否存在差别、如何界定不同的虚拟偶像、虚拟偶像的伦理问题等。"以问题为导向"的教学思路为学生创造性地探索知识、运用知识、积累知识提供了巨大空间。

3. "以挑战为动力"的教学逻辑

需要强调的是,"以学生为中心"的教学宗旨与"以问题为导向"的教学思维离不开"以挑战为动力"这一底层的教学逻辑。挑战,即课程中的问题

及任务目标对于学生的平均水平而言是有适当难度的。合理的课程难度与深度,对于学生而言既是压力,也是动力。否则,课程中提出的问题及任务都十分容易达到,学生并不能得到能力提升,也会认为这是"水课",从而丧失探究的兴趣。"媒体发展前沿研究"课程的"挑战"主要体现在以下四个方面:

第一,挑战性体现在跨学科的专业知识要求。"媒体发展前沿研究"课程的专题包括元宇宙、ChatGPT、流媒体等多个前沿现象,提出的问题以及准备的参考文献涉及电影学、新闻学、传播学、技术哲学等多个学科的专业知识。这就要求学生在解决问题的过程中自觉地学习跨学科的专业知识,并将其融会贯通,形成自己的答案。

第二,挑战性体现在各环节的团队配合要求。当下,一个项目往往是复杂且庞大的,需要团队的力量解决问题。"媒体发展前沿研究"课程也是如此,如前文所言,一个专题就是一个研究领域,45分钟的课堂汇报环节需要学生组成团队分解专题,完成任务。同时,专题辩论本身就是一项团队工作,一辩、二辩、三辩虽然分工不同,但都需要从同一个基本论点出发,彼此配合,相互协作,才能获胜。

第三,挑战性体现在全场景的语言表达要求。语言表达能力,不论是进入社会工作,还是继续读研深造,都是必不可少的基本能力之一。为提升学生的语言表达能力,"媒体发展前沿研究"课程主动设计对于本科生而言具有挑战性的课堂汇报与专题辩论。一方面,以45分钟的课堂汇报锻炼学生的学术表达能力,学生在准备PPT等展示文档的基础上,还需要在课堂这一公共场合阐述自己的学术观点与思路,同时需要回应老师和听课同学的提问与质疑。另一方面,在课程的专题辩论中会锻炼学生的即兴表达能力。辩论的核心要义在于"辩"字,也就需要学生凭借自己的即兴表达维护本方论点,攻击对方观点。

第四,挑战性体现在多维度的辩证思考要求。作为新兴的媒介现象,围绕其展开的讨论一定是多元化的、异质化的。如非常火爆的"元宇宙"热潮,有学者认为这是乐土,也有学者认为这还存在巨大的隐忧。那么学生在准备专题时,就必然会接触到不同的、甚至是相左的意见,为形成逻辑统一的汇报思路,他们必须辩证思考,对既有观点进行取舍并生发出自己的想法。专题辩论

亦是如此,攻辩与总结环节都离不开对对立论点的反思。

总之,在学生为主体的"以学生为中心"教学宗旨的指导下,教师与学生"以问题为导向",共同发现问题、提出问题、解决问题。最终通过对专业知识要求、团队配合要求、语言表达要求以及辩证思考要求这四个具有挑战性的要求,实现学生能力的提高,达到新时代广编专业的人才培养目标。

四、结语

"社会在进步,大学在发展,学科结构会不断地调整。"[7]时代的快速发展给予广播电视艺术学教育全新的机遇与挑战。"媒体发展前沿研究"是上海大学上海电影学院在"新文科"理念下的全新尝试与探索。未来,仍需要在实践中进行大量具体认真的努力、耐心细致的实验,才能推进本科教学的高质量发展,为社会培养高质量人才。

[7] 杨玉良.关于学科和学科建设有关问题的认识[J].中国高等教育,2009(19):4-7+19.

影视类教学设立"挑战性学习"的策略与实践
——以"新媒体影像"课程为例

祝明杰

上海大学上海电影学院

摘　要："挑战性学习"是教育部"六卓越一拔尖"计划2.0在高等院校进行具体实施时的重要手段，对课程教育方法改革、学生综合能力提升、教师教学水平提高都提出了更高层面的要求。本文以上海大学上海电影学院开设的本科课程"新媒体影像"为例，分析该课程在实际影视教学中对"挑战性学习"的应用，并从课堂中的整体教学设计、互动式教学模式以及挑战性课时任务等方面着手，探究"挑战性学习"在实际教学中的功效，以期对"挑战性学习"在影视教学中的应用进行深入挖掘。

关键词：挑战性课程；新媒体影像；影视教育

"新媒体影像"课程以习近平新时代中国特色社会主义思想为指导，把握新文科建设背景下培养卓越人才的要求，在课程内容上关注新媒体影像领域的前沿问题，以专题课程的教学形式探究新媒体影像的艺术特质，并在课程设计上融入"挑战性学习"的教学方式，设置高水准的挑战性学习目标，充分挖掘学生的学习潜能，积极调动学生自主学习能力，进而推动学生综合能力的整体提升。

本课程遵循深度学习的特质与要求，注重采用高自主性的课前预习方式、高互动性的课堂教学模式、高挑战性的课后任务设置等教学形式，在培养学生的实践能力与创新思维的同时，激发学生的自主学习的能力与主动探究的兴趣，同时在课中通过挑战性问题的设置，拔高学生对新媒体影像的思辨能力与思辨深度，培养学生概念内化能力、技能运用深度以及高阶思维发展，最终实

现培养全面发展的具有创新精神的人才目标。

一、挑战性学习的内涵及其意义

"挑战性学习",即Challenge-Based Learning,简称CBL。早在2008年,清华大学就根据本校本科人才培养建立了这种课堂教学模式,其核心是围绕挑战性问题进行课程设计,培养学生创新能力[①]。目前挑战性学习可以界定为"通过有趣有价值的挑战性问题吸引学生,激发学生的好奇心和想象力,通过高强度师生互动、生生互动,使学生快速获取新知识并综合运用相关知识,培养学生沟通、合作和创新能力,促进学生敢于善于挑战自我、主动学习,使学生在完成挑战性任务的过程中获得成就感,进而增强作为拔尖学生的勇气、信心和能力"[②]。采用挑战性学习的模式,不仅对当前教育中存在的诸如教学内容挑战度不足、学生参与度不高、教学评价作用有限等弊病有所改善,同时对改革教学方式、提高学习任务挑战性、激发学生学习动力、增强学生团结意识等方面都具有显著作用。

教育部"六卓越一拔尖"等计划的提出,标志着国家高等教育人才培养模式的深层次变革,需要摸索出新时代语境下与时代相配套的人才培养方案、培养模式、课程体系和教学方式。从教师教学角度而言,课程内容的更新、教学方法的改革是人才培养的基础环节和中心环节;从学生学习角度来看,以学生为中心的教育方法也势必会取代传统的"教师讲解—学生被动接受"模式。此外,教育部出台的《关于加快建设高水平本科教育全面提高人才培养能力的意见》也明确指出,"新时代教育将紧密围绕全面提高人才培养能力的核心点,加快形成高水平人才培养体系,培养有理想、有本领、有担当的高素质专门人才。其中,更需要推动课堂教学革命,围绕激发学生学习兴趣和潜能深化教学改革"[③]。这无疑是"挑战性学习"在课程中展开的重要依据。

① 林健.面向"六卓越一拔尖"人才培养的挑战性学习[J].清华大学教育研究,2020(41)02:47.
② 孙宏斌,冯婉玲,马璟.挑战性学习课程的提出与实践[J].中国大学教学,2016(311)07:26.
③ 教育部.关于加快建设高水平本科教育全面提高人才培养能力的意见——中华人民共和国教育部政府门户网站(moe.gov.cn)http://www.moe.gov.cn/srcsite/A08/s7056/201810/t20181017_351887.html.

目前国内高校课程在相较于其他发达国家类高校的课程，普遍存在着"通过容易、效果有限"④的现象，具体体现为国内部分高校教学课程仅注重"纸上谈兵"，未能在教学中充分调动学生的学习主动性；课程考核方式和目标也相对单一，学生在考试前稍加"温习"即可通过考试。此类情况均在一定程度上反映了课程设立时没有注重对挑战性思维的引入，在教学方法、课程设计和考核方式上偏向传统，未能充分发挥学生学习的积极性与能动性。

从当前影视类学科的教学发展情况而言，有学者总结出目前阻碍中国影视学教育发展的几种因素和问题，如国内高端人才供给不足、中国特色话语不足、行业支撑能力不足、自主体系构建不足、国际影响不足等⑤。面对当前中国影视学教育发展的种种问题，作为高校教师更应以学生发展为中心，通过教学改革促进学习革命，积极发挥挑战性学习对学生的正向影响作用，以期促进中国影视教育"中国式现代化"发展。

二、"新媒体影像"课程中"挑战性学习"设计与实施

"新媒体影像"课程基于国家一流本科课程建设而开设，作为广播电视编导专业的一门学科基础课，本课程一方面要发挥基础课程的知识传授作用，为本科一年级的学生教授相应的课程知识，同时兼有拓宽学生学习方法并培养其自学能力的目的；另一方面，本课程在整体上采用OBE（Outcome-Based Education，即成果导向教育）教学理念⑥，以学生产出为课程导向，激发学生的探究欲望，促进学生高阶思维的发展，进而实现对学生综合能力的全面提升。

课程共分为十个章节，教学内容由浅及深，从总括性的数字媒体艺术原理概述到具体的新媒体影像案例分析，包括：博物馆影像、CG电影、VR电影，以及近些年出现的短视频、桌面电影等，课程内容不仅涵盖了目前主要的新媒体艺术呈现形式，同时还会结合专业特色进行挑战性话题拓展延伸，触及新媒体影像的跨媒介叙事、新媒体影像的制作流程、新媒体影像与原有艺术形式的差

④ 林健.面向"六卓越一拔尖"人才培养的挑战性学习[J].清华大学教育研究，2020，41(02)：45.
⑤ 胡智锋，胡雨晨."中国式现代化"语境下的中国影视教育发展之思[J].电影艺术，2023，408(01)：56-57.
⑥ 即基于学习产出的教育模式（Outcomes-Based Education，简称OBE）。

异等方面的问题。

在教学内容设置上,本课程注重贴合当下新媒体发展热点,关注新媒体影像前沿问题,可以有效唤起学生对于课程内容的兴趣,激发学生学习热情。在具体的课程安排上,可以划分为课前准备、课中互动研讨、课后任务设置三个环节,各个环节层层相扣,以"挑战性学习"为基本出发点,设置多种互动教学模式,保障挑战性课程的目标实现。

1. 课前自主预习与挑战性话题

在课程开始前,教师会提供丰富的学习资料,调动学生进行课前自主预习,让学生对课程基本内容进行初步的涉猎和了解,同时引发学生产生课前思考。提供的资料包括《数字媒体艺术概论》《理解媒介》等专业领域必读书籍、"新媒体传播导论""新媒体文化研究"等名校在线慕课及艺术展作品实录、课时研究相关影像或游戏等,课前资料广罗新媒体领域中具有代表性的影像文本,可以有效帮助拓宽学生的研究视野,激发学生的研究兴趣。

同时,本课程还会根据不同章节的主要研究对象,在课前向学生提出挑战性话题或展示项目,引导学生进行自主研究,加强教师与学生间的沟通。这些问题包括:介绍B站和up主选择B站或B站中的内容进行分析,要求有热度典型性、现实价值性;根据当前播出的网综、网大、网剧,分析"新媒体影视"的基本样态;在抖音、快手、火山小视频、西瓜视频,要求选取共性或个性的内容,探索短视频平台的内容生态;对比探究元媒体与流媒体影像,分析异同点;探讨虚拟偶像、直播网红、虚拟主播在新媒体视域下发展的可能;介绍新媒体影像新形态,寻找新媒体影像前沿形态:对比分析爱奇艺、优酷、腾讯视频三家主流视频平台在新媒体影像传播、生产的作用;新媒体影像背后的文化透视,以社会文化的角度分析当下的新媒体影像;介绍新媒体影像理论,搜寻当下新的研究理论。这些问题的设置不仅立足于当前影视行业的发展前沿,更是依据本科学生平均学术水准而打造的兼具挑战性与思辨性的议题,对于培养学生高阶思维能力、挖掘学生自主学习潜能有着十分重要的作用。

2. 课中互动教学与"翻转课堂"

"挑战性学习"要求摒弃传统教师单方面书面授予、学生单方面接收的教学模式,强调主动打破师生间学习的壁垒,积极推进师生互动交流,以问题探

究为主，同时注重将高难度的挑战性学习任务进行逐步分解。因此，在课程进入中期时，学生对学习内容已经有了足够的了解，此时教师开始扮演问题的发出者，以专题项目为导向创设问题情景，带领课程进入课中研讨环节，引导学生挑战思维的步步深入。

教师会根据本章教学中的主要研讨对象设置具有挑战性的学术问题，学生则可以自行组队合作选择话题，进行课前问题的探究与研讨，以"翻转课堂"的形式引导学生问题意识的生发，调动学生自主思考与探索。此时，教师的主要职责从知识传授转变为问题探究的引导，对学生的发言提出疑问，引导学生发掘问题的更多面向。

以课程第三章"抖音短视频"为例：课程伊始，由教师引入对本堂课的主要对象"抖音短视频"基础内容的讲解，基础内容遵循循序渐进的原则，包括"概念与历史""技术生成与美学特征""影响意义与价值"三个环节。

在"概念与历史"环节中，教师总结当下短视频平台，尤其是其中代表性的抖音短视频平台，探寻短视频起源，从电影的角度探究短视频的发展与演变，并播放相应的视频内容，在充分调动学生积极性及学习兴趣之后，按历史发展顺序梳理短视频、短视频平台发展。

在"技术生成与美学特征"环节中，课堂的教学模式开始转变为互动式探讨，教师引导学生对研究对象的美学问题进行思考，并引出碎片化的影像交互、劣质图像、戏仿、拼贴与后现代性影像等多个方面探索短视频的美学表达，带领课程内容由浅入深。

在"影像意义与价值"环节中，教师对课程内容进行延展，引导学生对新媒体影像在技术层面的技术生成及新媒体美学特征进行探讨。在第一阶段，学生要了解与掌握新技术对于新媒体的建构作用，并在此基础上进行辩证思考；在第二阶段，学生则需要根据发言在课堂上即时设置正反方辩论小组，以辩论会的形式激励学生之间的思维碰撞，探讨新媒体影像的美学特征，深入思考其意义和价值，以期进一步调动学生的思维的发散性。

此外，为了更好发挥"翻转课堂"的教学优势，让学生获得更多课堂上的展示机会，在课程中还会安排学生小组对课前设置问题进行展示，以组队模式增强学生团结合作能力，课程小组则需要进行课题讲演及提交报告。教师在学生

展示途中及展示后进行知识点的梳理,抛出新的疑问并引导学生探究等。

3. 课后挑战性任务与动态考核机制

为了充分调动学生自主学习积极性,发挥OBE教学模式优势,除了课前挑战性问题的设立和展示,本课程还会在课后设置更具有挑战性的任务,从实践层面推动课程本身与学生的互动机制的不断深入。课后实践与课程内容相辅相成,这一任务设置的重点在于推动学生将理论与实践进行结合,提升学生的动手能力与创新思维,从而帮助学生在实践中完成对课堂内容的进一步内化,实现对知识体系的有效建构。

"新媒体影像"课程对课后挑战性任务的设置以学生综合能力的提升为导向,凸显学生在教学过程中的中心地位,需要学生真正进行新媒体实践,参与新媒体创作流程,运用所学知识和课堂中衍生的新想法完成自己的新媒体影像创作,并获得观众反馈,以实现新媒体影像的创作实践闭环。这一环节对学生的考核体系会随着主要研究对象的不同而进行相应调整,以第三章"抖音短视频"为例,课后挑战性任务要求同学根据课堂所学内容或自身擅长内容自行选题、组织并拍摄短视频。考核指标则要求视频在相关渠道进行公开展示,点击量或点赞数80条以上,评论10条以上等。

为了行之有效地对学生的学习状况作出判断与检查,课程在教学过程中安排了多轮次、多形式、多维度的课程评定体系。最基本的是课程的日常考勤,占据平日成绩的30%。其次是课堂展示,包括日常的课堂讨论、个人与小组的作业展示等方面,这一考核形式可以快速了解学生学习状态,培养学生理论与实践相结合的能力。这一部分采用学生互评的方式给出分数,占平日成绩的40%。最后是期末根据课堂内容进行的新媒体创意视频制作,可以进一步巩固学生的实践创作能力,占平日成绩的30%。期末考试围绕开放式论题撰写小论文。平日成绩的30%、期末成绩的70%合成了课程总评成绩。

三、"挑战性学习"的能效及成果

1. 教学成果

从教学角度来说,由于学生学习积极性与主动性的提高,研究能力水准也获得了进一步提升,学生的自主学习、资料收集、互动分享都在一定程度上反

哺了教师教学，真正实现"教学相长"，让教师在后续教学的内容和方式选择与改进上更有侧重点。

此外，本课程的完成对于教学改革的实践具有一定帮助。其一，"新媒体影像"课程圆满完成了从单纯的线下课到线上线下混合课堂模式的转变。其二，本课程充分发挥了学院的特色优质教学资源，依靠校内的多媒体影像实验室，合理配置理论与实践相结合的教学内容。在教学观念上，本课程坚持遵循新文科建设理念，注重以学生为中心，鼓励学生自主产出，注重培养学生动手实操能力，积极拓展学生创新能力。

2. 课程特色

（1）本课程兼顾基础知识学习与挑战性内容。课程通过教师讲授，让学生充分掌握数字媒体艺术的历史理论知识、基本原理，熟悉新媒体影像发展中常见艺术形式、历史脉络以及美学风格。同时面向研究型挑战性课程建设需要，创设各类问题情景，以专题研究为导向，加强学生的问题分析能力，引导挑战性思维，培养学生对新媒体影像的思辨能力和深度。

（2）本课程坚持理论与实践的双向互动，注重理论与实践的紧密联系，鼓励学生将理论研究与艺术实践相结合，采用灵活多样的教学方式，在课外活动中让学生以把握时代脉搏、贴合受众喜好为目标创作短视频，培养学生的新媒体影像的创作观念与创作实践能力，强化学生自主学习能力，从而提升学生的综合素质。

（3）本课程期望教研一体、实现本硕贯通，通过挑战性课程设置培养学生的高阶思维，推进知识传授、能力培养与价值引领的有机融合。培养学生的问题分析能力、策划创意实践能力、作品制作能力、研究能力、终生学习能力。同时，"新媒体影像"也在积极打通本硕贯通课程，尝试建立一体化课程体系，为学生进行后续理论学习打好基础。

（4）本课程关注新媒体领域理论前沿，把握当下时代热点，教学内容贴合实际，让学生在增强民族自信与文化自信的同时，引导学生正确对待国内外新媒体影像的民族风格差异。同时引导学生增加敏锐度，更好了解业界新态，帮助学生研究视野的扩宽。

3. 课程展望

本课程建设中仍然存在着一些值得商榷和需要进行磨合的环节。其一，

在话题选择上，为使本科学生能够对相关话题有总览式的学习与掌握，课程话题的设置仍容易陷入浅尝辄止的僵局，未能很好实现对部分课程专题的深化探究，这种情况下需要教师学生更加有机配合，真正落实课堂设计的每个步骤，同时还需要在学生后续学习过程中设置相应的教学环节进行配套。其二，由于强调实践性，课程后续还要积极申请校企结合的机会，真正做到与行业对接，在一线进行实践，以期最佳的学习效果。

由此可见，"挑战性学习"在"新媒体影像"这一课程中的实践得到了有效检验，尽管在实施过程中还存在着如学生选题有冲突、学生存在合作困难、评价标准有待进一步明晰等问题，"挑战性学习"的教学方式仍然值得继续实施推广，继续探索实践。

课程思政理念下的"经典华语电影"课程教学改革与探索
——以"近年来新主流军事电影"专题为例

上海大学课程思政示范课"经典华语电影"课程团队
上海大学上海电影学院

摘要: "经典华语电影"是上海大学核心通识课。本课程以"课程思政"为引领,秉持"细读经典文本,寻绎文化传承,阐释核心价值,以影像体认中华文化情感共同体"的教学理念回应"课程思政"方针下的本科教学改革,积极推进本课程向"课程思政"的创造性转化。

关键词: 课程思政;"经典华语电影"课程;课程教学改革;知识传授;价值引领

引言

"经典华语电影"是上海大学核心通识课。本课程以"课程思政"为引领,秉持"细读经典文本,寻绎文化传承,阐释核心价值,以影像体认中华文化情感共同体"的教学理念回应"课程思政"方针下的本科教学改革,积极推进本课程向"课程思政"的创造性转化。作为核心通识课,"经典华语电影"课程改革的目标是努力实现知识传授与价值引领的有机统一,充分发挥华语电影的"影像吸引力"与"文化渗透力",实现思政课的显性教育功能与专业课程、综合素养课程的隐性教育功能的协同效应。具体来说,"经典华语电影"课程的建设规划以华语电影中的"中国故事"以及如何"讲好中国故事"为总问题,探索"电影知识传授与主流价值引领相结合"的有效路径,让"经典华

语电影"这门兼具专业知识、美育修养的课程上出"课程思政"味道,在审美教育中突出育人价值,让立德树人润物无声。

寻绎文化传承脉络,跨越地域区隔与资本鸿沟,理解中华民族的情感共同体,以影像叙事阐释中华民化核心价值,推动中华优秀传统文化的传承与发扬是本课程的核心理念。新时代语境下,"经典华语电影"课程围绕"课程思政"的理念,继续深化课程改革,结合本学科的特点,凸显经典华语电影如何讲述中国故事,如何讲好中国故事,进行一系列的课程改革探索,形成历史与当下、经典与当代的对话。本论文以"新军事电影"专题为例,集中讨论"经典华语电影"课程如何将"课程思政"理念融入核心通识课教学中。

一、从"讲好中国故事"到"讲好新时代中国故事"

"广义而言,凡与战争、军队以及军人有关的电影都可以称为军事题材电影或军事电影。"[①]因为与国家主流意识形态的亲缘关系,军事电影一直都是中国电影最重要的类型之一。在当代中国电影史中经典军事电影不胜枚举,这些影片影响了一代又一代中国电影观众。近年来,从"具有转折性意义的军事题材主流大片"[②]《集结号》试水市场,到《战狼》《湄公河行动》等"叫好又叫座",再到《战狼2》《红海行动》的票房"奇迹",弥合了传统主旋律电影和商业电影裂隙的这一批军事电影再度引发电影业界和理论批评界的广泛关注。那么,我们应如何看待新时代语境下,由彰显大国气质和主旋律色彩的军事电影引发的电影观影热潮?它们在继承传统中国军事电影创制经验的基础上,又有哪些类型创新和突破?

"讲好中国故事"是新时代语境下中国电影的核心命题之一。这其中至少涉及两个层面的问题:一是什么是中国故事,二是如何讲好中国故事。也就是说,如何从种类繁多、题材各异的故事资源库中提取符合时代气质、民族品格和国家精神的"中国故事",又以何种有效形式讲述和传播是摆在中国电影面前的两个重要课题。就目前来看,这一批彰显大国气质和主旋律色彩的

① 饶曙光.军事题材电影与主流大片[J].解放军艺术学院学报,2009(4):5.
② 同上,第9页。

军事电影在"讲好中国故事",或者更确切地说在"讲好新时代中国故事"方面带有某种示范意味。

无疑,它们作为卖座影片的商业案例意味显而易见。但是在新时代语境下,这一批现象级影片也似乎为军事电影创制提供了某些新的类型惯例、成规和经验。不仅如此,它们在探索新类型惯例的同时又参与进新时代语境下的"中国想象"、主流价值观表达等进而完成当代中国的"神话"③制造。进一步说,当下这些军事电影的创制既是以新时代为背景,同时又作为新时代语境构建的参与者。这一批被称为新主流大片④的军事电影参与进中国崛起话语及其有关的价值与理想阐释的叙事体系,进而生产并维护着带有神话气质的中国故事。有趣的地方在于,新主流军事电影的创作者并没有通过降低审美趣味、文化品格和政治担当来迎合市场,而是在与主流价值、主流市场一起合作,以类型化的商业电影形式强化着主流价值观。

换句话说,以《战狼》系列、《红海行动》等为代表的这一批军事电影既符合产业化语境下商业电影的运作机制,又富含国家意识形态和主流价值观的表达,同时也契合了当下主流电影观众关于民族自信的自豪感。这一方面显示了在新时代语境下,商业电影创作观念的拓展,即从规避主旋律议题到主动将国家认同、中国梦等时代命题作为其电影的核心标签。另一方面,这一批富含主流价值观和国家意识的军事电影叫好又叫座,也意味着电影市场对其主流电影身份的确认。因此,与其说这一批军事电影是在迎合国家意识形态和主流价值观,不如说是新时代语境下中国梦的时代命题、主流观众的观影需求汇流进其文本叙事和价值彰显中。在这一意义上,我们可以说这一批新主流军事电影,为中国电影寻求"讲好新时代中国故事"提供了某种启发。

坦率地讲,中国电影一直都在讲述中国故事,中国故事也一直都是中国电

③ 法国结构主义符号学者罗兰·巴特(Roland Barthes)从"功能"的层面将"神话"的真正原则就是把历史转化为自然。任何神话系统的内在逻辑起到把社会经验自然化的作用,即把我们认为是理所当然的信念系统编织进复杂多面的日常生活中,显得"很自然"。相关论述参见:罗兰·巴特. 神话——大众文化诠释[M]. 许蔷蔷,许绮玲,译. 上海人民出版社,1999:189—190.

④ 关于"新主流大片"的相关论述参见:张卫,陈旭光,赵卫防,梁振华,皇甫宜川,张俊隆. 界定·流变·策略——关于新主流大片的研讨[J]. 当代电影,2017(1):4—18.

影最重要的素材和资源。其中的区别在于,不同历史时期我们从资源库中抽取的角度、提炼的内容和展现的方式各有不同。在当代电影史中,很长一段时间中国军事电影都聚焦于革命历史或者重大革命历史题材,为我们讲述一个关于"新中国"的故事。不论是"十七年"红色经典电影的《南征北战》《平原游击队》《红色娘子军》《英雄儿女》,还是新时期以来的《西安事变》《血战台儿庄》《开国大典》《红樱桃》等,这些影片都是从不同侧面讲述不同历史时期中国人民抵御外侮、反抗压迫最终建立新中国,以及如何建设新中国的故事。大多数时候,中国军事电影为我们所呈现的"中国故事"就是保家卫国和建设家园的故事。

不同于以往聚焦于保家卫国、建设家园等讲述"革命历史"的传统军事电影,这一批新主流军事电影将视角更多地对准"中国特色社会主义新时代",为我们讲述与国际维和、跨境缉毒和撤侨等非战争军事行动⑤有关的"新时代中国故事"。这些以"国家认同"为底色、彰显新时代大国气质、在电影市场中叫好又叫座的电影本身意味着一种新时代"讲好中国故事"的方法论探索路径。整体来看,这一批影片继承了中国军事电影传统,通过借鉴好莱坞或中国香港电影的类型经验,融合超级英雄片、动作片等类型元素,实现了新时代语境下中国军事电影的类型突破和创新。这一批影片在故事情境、叙事策略、人物形象塑造和主题呈现方式等方面,均呈现出了某种军事电影类型范式拓展和新叙事惯例建构的意味。

二、叙事语境的"中国式"和"当下性"调校

正如有学者所论述的,"这是中国初步完成现代化以及实现经济崛起之后对自我的重新认识,《战狼2》从大众文化的角度回应了这种新的中国位置

⑤ 非战争军事行动是冷战结束后由美国率先提出。所谓"非战争军事行动"主要包括国家援助、安全援助、人道主义救援、抢险救灾、训练外国军队、向外军派遣军事顾问、维持世界和平、反恐怖、缉毒、武装护送、情报的收集与分享、联合与联军演习、显示武力、攻击和突袭、撤离非战斗人员、强制实现和平、支持或镇压暴乱以及支援国内地方政府等(参见:军事科学院外国军事研究部. 美军作战手册[M]. 军事科学出版社,1993:8.)。就我国而言,一般将非战争军事行动划分为反恐维稳、抢险救灾、维护权益、安保警戒、国际维和、国际救援六种类型。

和自我想象"⑥。这一方面意味着回应中国现代化初步完成和经济崛起的"中国梦"构成了这一批新主流军事电影创制的文化语境,另一方面,新主流军事电影也通过其叙事语境的调校回应了新时代的"中国位置和自我想象"。

新主流军事电影在类型化叙事层面的显著特征是把当下中国正在经历的某种国际的、社会的现实境况浓缩为某种冲突及其解决的戏剧性叙事框架中,并提供一个以"海外撤侨""国际反恐"等为核心的逻辑模式。在这一套被电影叙事与主流意识形态共享的逻辑模式中,影片通过正义与邪恶二元对立的戏剧性冲突的最后解决,完成对国家认同,以及新时代中国形象的建构。例如《湄公河行动》改编自2011年中国船员金三角遇害的"湄公河惨案",《战狼2》和《红海行动》也是以2015年"也门撤侨"行动等真实事件为故事蓝本。在将真实事件"浓缩"为戏剧性作品时,保护本国公民或营救海外侨民不仅是其叙事得以展开的叙事动因,而且围绕这一"真实事件",建构影片中正面人物(我方军警)与反面人物(国际恐怖分子/雇佣兵)双方之间的矛盾冲突关系。影片往往围绕着"营救""反恐"等一系列战斗任务,为冷锋、蛟龙突击队等正面人物的目标行动设置更为细分的行动"障碍"和"困境"。影片叙事在"难题/难题解决→难题/难题解决→难题/难题解决……"的推演过程中,既奇观化地展示各式新型武器装备、精细地描摹真实残酷的战斗场面,又将个体主人公或集体主人公身上"只解沙场为国死,何须马革裹尸还"的英雄气节和家国情怀浸润其中。在我方军警战胜国际恐怖分子/雇佣兵,成功完成营救人物的高潮戏后最终完成了"结和解"⑦的全部叙事。

需要指出的是,这一批新主流军事电影在调用为大多数观众所熟悉的戏剧式电影叙事成规的同时,又对其中的若干类型叙事元素进行了"当下性"和"中国式"调校。具体来说,新主流军事电影最显著的类型调校体现在影片叙事语境的变化。这些影片跳脱出中国近现代"屈辱史"和"抗争史"等传统军事题材电影叙镜,将和平崛起时代的大国"为何"与"何为"作为电

⑥ 张慧瑜.《战狼2》:"奇迹"背后[N].社会科学报,2017-09-14.
⑦ 亚里士多德.诗学[M].陈中梅,译注.北京:商务印书馆,1996:131.

影叙事展开的新语境。伴随着中国的和平崛起,特别是地区间或国家间的政治、经济和文化交往日益增多,在维护中国海外权益、保障中国海外公民的合法权益,以及在国际新秩序的建设和变革中,中国都承担起了更重要的责任。这是这一批新主流军事电影叙镜调校的现实基础。在这一新的叙事语境中,救亡与抗争、革命战争的国内空间被转换为反恐缉毒、国际维和救援的域外空间。

一般而言,类型电影中的空间具有较强的视觉辨识度。它既是一个讲述故事的架构或情境,也是某种象征意味的"舞台"。"它是一个特殊的图像地点,这是通过对它的成规化使用而在视觉上和主题上确定下来的。这一具有本质意义的舞台是个体主人公或集体主人公从一开始就进入,而在面对那固有的对立并促成其最终解决之后,最终离去的地方。"[8]例如,《湄公河行动》将影片设定在由主人公高刚率领的特别行动小组深入的"金三角地区",《战狼2》《红海行动》则将故事发生的背景放置在"非洲某国"。这些物理空间既为影片提供了可辨识的类型环境,同时又为其叙事铺陈和主要人物行动提供了条件和制约。这些域外空间在集中出现,或重复出现的过程中逐渐被赋予了某种类型意义上的文化空间意味。

在这一批以真实事件改编的军事电影中,"金三角地区"也好,"非洲某国"也罢,这些在影片中出现的域外空间的真实状况是什么并不是最重要的,重要的是它是一个想象的、但又符合中国观众期待的、危机四伏的域外文化空间。而这一文化空间是一个平衡但不稳定的世界。平衡意味着这个世界中原有的各方力量之间的冲突、角力与争斗,不稳定则意味着当几股力量在冲突对立中失衡时所生成的某种危险状态。因此,当不稳定因素上升至"危险"状态时,作为正义一方的个体/集体主人公得以进入这一空间。而当冷锋、蛟龙突击队等影片主人公完成既定营救任务之后,撤回到本国军舰而非介入域外空间中的政治军事纠葛既意味着影片叙事的完结,同时也带有某种仪式性和象征性。

[8] 托马斯·沙茨.旧好莱坞·新好莱坞:仪式、艺术与工业(修订版)[M].周传基,周欢,译.北京:北京大学出版社,2013:79.

三、叙事惯例探索与新时代中国故事的"全球化"表达

这一批军事电影通过把地理意义上的域外某空间文化化,使其故事发展、人物关系建构和主题表达具有叙事合法性。也就是说,当冷锋、蛟龙突击队等个体/集体主人公的行动目标(缉拿和惩治罪犯、营救和撤离中国侨民)被设定在这样一个"天然地"充满危险、随时爆发战乱的文化空间("金三角地区"或者"非洲某国家")中时,其行动过程中出现的"障碍"和面临的"困境"便顺理成章了。

有趣的地方在于,当冷锋、缉毒特别行动小组或蛟龙突击队等"我方"被设定为影片中的正面人物或正义力量时,"寻求反面人物"便成了一件十分棘手的工作。在这个过程中,调用传统中国军事题材电影中的"敌我关系",或冷战思维影响下超级大国"两极对立"模式都是不足取的或者说是危险的。我们看到的是以打击国际恐怖犯罪、营救本国侨民等任务为核心,由营救者(正面/正义一方)与国际恐怖组织/雇佣兵(反面邪恶一方)构成的一组二元对立模式。《湄公河行动》中的我方派出的缉毒特别行动小组与以糯康为首的特大武装贩毒集团、《战狼2》中的退伍特种兵冷锋与国际雇佣兵,以及《红海行动》中的蛟龙突击队与恐怖分子等基本都是采用这样一套二元对立的人物关系建构。这种带有普世性的结构方式在保证矛盾性和对抗性等戏剧性冲突的同时,最大限度地剔除了"营救者"及其背后国家力量可能显露出的侵犯性与进攻性。

在这样一套叙事机制下,不论是《战狼》中那句"犯我中华者,虽远必诛",还是《战狼2》《红海行动》中反复出现的在公海执行护航任务的中国军舰,深入动乱地区承担营救或撤侨任务的个体或集体主人公,他们都集中呈现了在保护海外中国公民权益时的国家存在和国家意识。此外,凸显人类命运共同体的全球价值和超越国别、信仰及种族等的国际人道主义情怀也渗透进这些影片的叙事表意系统中。一方面,创作者通过将"拉曼拉病毒"(《战狼2》)、"脏弹技术"(《红海行动》)等威胁某一地区和平和安全的元素嵌入其叙事结构内部,在增加了情节强度之余,也将其叙事内核从撤离或营救本国侨民提升为维护国际和地区和平与安全的层面。另一方面,影片在"撤侨"或

"营救"的叙事过程中,也采用了更为普世性的表达。在《战狼2》中,面对撤侨的直升飞机时,营救或撤退的先后顺序不再以中国人和非洲兄弟为标准,而是选择以"女人孩子先走,男人跟我走"这样一种更赋人道主义情怀的处理方式。再比如在《红海行动》最后一个营救段落中,蛟龙突击队的作战任务从营救中国人质邓梅的最初设定到队长杨锐决定"除了邓梅之外,我想把其他人质全都救下来"的任务变更,其实都是在以一种更为"全球化"的表达讲述中国故事,传递中国价值。从某种程度上来说,这也是新时代语境下中国故事寻求"全球化"表达的一种叙事探索。

大多数情况下,由于被"'大于'叙事本身的表意系统所决定"⑨,类型电影中的人物往往都是一个易于辨认、缺乏丰富性、立体化的"扁平人物"或"类型人物"⑩。但是,正是因为人物形象中丰富性的"禁用",其更易于成为某种特性、理念的体现者和承载者。我们甚至可以说,类型电影中的主要人物就是某种理念本身。无疑,不论是《战狼》系列中的冷锋,还是《湄公河行动》《红海行动》中的"特别行动小组""蛟龙突击队"等特种部队作战小组,这一批广泛吸收和借鉴好莱坞类型电影经验的人物形象基本都是类型化的。这就意味着,我们需要讨论和辨析的并不是他们是否突破了既有的类型人物创作范式,而是这些类型人物承载了何种理念、又如何完成这一理念与人物形象本身的高度融合。

就目前来看,新主流军事电影在类型人物创作层面呈现出两个不同向度:以《湄公河行动》《红海行动》等为代表的集体主人公,以及以《战狼》系列为代表的个体主人公。可以说,集体主人公是以战争片为代表的军事电影在人物形象创作时的惯例。"在战争电影中,个体的需要常常让位于群体的需要。战争的特殊情况是个体的利益要建立在野战排、中队、师团、营队、舰队、军队还有国家的基础上。"⑪不难发现,尽管《湄公河行动》和《红海行动》等影片会花费一些笔墨在塑造个体角色(《湄公河行动》中的缉毒情报员方新武、《红海行

⑨ 托马斯·沙茨.旧好莱坞·新好莱坞:仪式、艺术与工业(修订版)[M].周传基,周欢,译.北京:北京大学出版社,2013:69.
⑩ 弗斯特.小说面面观.广州:花城出版社,1981:55.
⑪ 约翰·贝尔顿.美国电影美国文化[M].米静,等译.上海:上海人民出版社,1981:203.

动》中的观察员李懂等)、呈现个体角色之间的情感交流(《红海行动》中机枪手"石头"与佟莉等)上,但影片并不是力图将某一个或某几个身怀绝技、拥有超强单兵作战能力的特战队员塑造成多维的"圆形人物",而是将各种各样的个体角色装置在队长、狙击手、观察员、机枪手、爆破手、医疗兵等作战兵种的身份进而包含到"蛟龙特战队"这样一个更大的集体身份中。这样一种处理方式看似"取消"个体人物性格,实则是为了强化作为集体人物的蛟龙突击队的强大、忠诚。在整部影片中,蛟龙突击队既是一个作为叙事触媒剂[12]的作战小分队,也是某种特质和理念的体现者。不论是在执行第一个任务时,队长杨锐冲进被困侨民藏身的大楼说的那句"中国海军,我们带你们回家",还是最后的营救任务从原计划的营救邓梅到救出全部人质,观众看到了一个具有强大战斗力、团队合作精神、既会"带我们回家"又"谁都不能抛弃"的战斗小分队,同时也感受到了它背后强大国家的存在,或者说它就是强大的国家本身。

如果说《湄公河行动》和《红海行动》中的人物设计是基本遵循了军事电影的类型惯例的话,那么《战狼》系列则因为冷锋这一"超级英雄"的人设而拓展了军事电影类型人物的可能向度。一般而言,像冷锋这一类带有个人英雄主义色彩的超级英雄形象在军事电影中大多代表着一种放纵和桀骜不驯,也往往会成为实现集体共同目标的阻碍或是消解某种集体价值表达。这一点,在《战狼》和《战狼2》的开端叙事段落中,不论是冷锋直接违抗命令击毙毒贩武吉,还是为保护牺牲战友俞飞家周全的"以暴制暴",这些行为都淋漓尽致地展现了冷锋的这一特质。而且,影片的大多数段落也确实是在将冷锋塑造成单枪匹马、独来独往且身负多种技能,无论遭遇何种险境都能最终化解的孤胆英雄。在这个层面上,我们确实可以说冷锋是一个个人英雄主义人物。

不过,当我们细读《战狼》系列的文本便不难发现,冷锋的"个人"和"英雄"特质仍然受到某种主流价值的规训。例如,在《战狼2》的开篇部分首先通过冷锋"以暴制暴"展现其个人英雄特质,将其推出生活的常规,为影片后面其孤身作战埋下伏笔。与此同时,旅长石青松在为其摘下肩章时有一段画

[12] 托马斯·沙茨. 旧好莱坞·新好莱坞: 仪式、艺术与工业(修订版)[M]. 周传基,周欢,译. 北京: 北京大学出版社, 2013: 69.

外音:"军人之所以被尊重,不是因为军人两个字,而是因为军人担负的责任,即使脱了军装,职责还在,一样会被人尊重。"这段话意味深长之处在于尽管冷锋不再身着军装,成为某种远离集体的个体,但是其作为军人的职责、尊严和使命始终还在。换句话说,他依然拥有军人的身份,国家及其背后的主流价值系统随时都会将作为个体的冷锋"召唤"成主体。影片结尾处,当搭载着华资工厂员工的卡车越过交战区,冷锋用右臂做旗杆、整个身体为底座高扬中国国旗时,这一仪式性的设计既意味着影片叙事的完结,也意味着个人英雄对于民族、国家等集体价值和理想的认同、确认和皈依。不难发现,《战狼2》在冷锋这一个人英雄主义人物身上嵌入了一套兼具普遍性、崇高性的国家认同理念。个人英雄主义是冷锋这一典型人物形象的表层特质,它是影片的看点或卖点。而民族大义、国家利益等国家主流意识形态则被置入其人物性格的内核,规训和召唤这一表层特质。

四、结语

一跃成为主流电影类型的军事影片是新时代语境下"中国故事"的重要表征,具有了某种"讲好新时代中国故事"的方法论和认识论意味。这一批军事电影突破了传统"主旋律"创制模式,以及以"革命历史"为核心的题材资源,显示出了在商业运作和主流价值伸张双重规训下新叙事惯例的建构和类型进阶。同时,它们又参与了新时代语境"中国故事"及其相关价值和理想的讲述,进而生产并维持着大国崛起时代的"中国梦"。

当然,这一批军事电影并没有通过降低审美趣味、文化品格和政治担当来迎合主流市场,而是在与主流价值、主流市场一起合作,将主流价值观精致地嵌入类型化叙事系统。因此,一方面,这一批新主流军事电影不仅仅被看作是吴京、林超贤等电影创作者的艺术表达和文化想象,而且更是创作者与观众之间用以想象当下中国的完美合作。另一方面,理论批评界也敏感地捕捉到这一批新军事电影在类型范式之外所蕴含的参与主流文化建构的特质,特别是其作为商业类型电影与"中国梦""中国故事"之间的内在逻辑。换句话说,这一批新主流军事电影,既为新时代"讲好中国故事"提供了某种"类型"方法,同时我们又通过它们与新时代主流价值之间的关系认识和丰富新时代的"中国故事"。

上海大学上海电影学院"光影中国"课程美育教学创新探索

程 波 刘海波 张 斌 齐 伟 徐文明
上海大学上海电影学院

摘 要："光影中国"课程是上海大学上海电影学院探索美育、思政与电影专业内容结合教学新模式的成果。课程组建教师团队围绕"光影中国"课程的思政主题精选影片，以新颖的方式推进美育教学，提高学生的审美修养，突出价值引领，在美育过程中把爱国主义精神深植学生心中，积极传承红色基因。

关键词："光影中国"；电影；美育；思政

上海大学上海电影学院（以下简称"学院"）成立于2015年，学院成立以来重视美育教学。学院教师在立足专业特点基础上，积极探索美育、思政与电影专业内容结合的教学新模式。2020年起，由学院骨干教师开设的"光影中国"课程（以下简称"课程"），在课程美育教学模式方面进行了探索并取得成功。

一、"光影中国"课程总体设计

"光影中国"课程是学院在上海大学开设的一门通识课程。课程开设前，学院根据学院专业性强、理论教学与电影创作实践教学师资储备雄厚的特长，精心组建高水平教师团队，反复研讨、认真组织课程内容建设。课程于2020年起以3学分通识课的方式推出，上海大学所有本科在读学生均可选择该课程学习。

课程开设之初就将美育放在重要位置，课程团队致力将电影专业内容与思政内涵、美育教学紧密结合，探索电影专业内容教学、德育、美育结合的教学

模式创新。课程着力探索电影类思政课程内容和形式创新发展,着力以生动、有效、富有创新形式的教学方式及手段,积极推进美育教育和爱国主义教育。

课程教学内容组织紧密围绕"光影中国"这一核心,注重价值引领,立德树人。课程通过优秀影片中的空间、时间、人物、色彩、声音、场景、过去与未来等元素,反映"光影"中的中国发展历程,突出中共党史、新中国史、改革开放史和社会主义发展史,强化美育和思政元素,引领学生在"光影中国"课程的影片观摩和历史、理论阐释中寻找中国文化脉络,探索中华文化精神,理解中华民族复兴之路,在课程学习中发现美、热爱美,领略祖国自然历史与人文之美,进而达到民族与国家认同的目的,增强学生的爱国主义精神,全面提升学生的综合素质。

课程具体教学内容紧密围绕"光影中国"这一核心,由10个专题构成课程主要教学内容。10个专题分别为山川中国、城乡中国、中国时刻、中国脊梁、中国面孔、多彩中国、传唱中国、日常中国、中国根脉、青春中国。专题分别讲述了光影中的中国地理面貌、文化形态与精神传承;展现了中国的历史、社会与时代变迁;以及决定中国命运的重要历史瞬间;呈现了中华民族的民族脊梁与民族之魂,中国人的日常生活、精神追求以及中国的勃勃生机与美好未来。10个专题既各有侧重,又相互补充,共同推进与完成课程的美育与思政教学。

二、"光影中国"课程教学中的美育、思政与专业教学融合模式

作为一门由电影学院开设的特色美育课程,"光影中国"课程团队充分发挥电影在课程美育教学中的重要作用。为了完成10个专题的教学,团队教师观摩筛选了大量优秀影片,最终从众多优秀中国影片中优中选优,精选了100余部具有美育、思政教育功能的优秀影片,将其中富有代表性的片段供学生课堂欣赏。在课程教学过程中,教师围绕美育、思政,精心组织教学过程与教学环节,将专业课程教学与美育、思政有机结合。

第一,课程通过代表性影片观摩突出电影的视听艺术之美。在10个专题学习过程中,课程主讲教师在专题内容讲授过程中结合代表性的影片实例分析,细致阐释影片的艺术价值和人文内涵,着力突出电影艺术本身的视听艺术之美。如专题"传唱中国"部分,教师播放中国电影史上的经典电影歌曲,

让学生在聆听《花儿为什么这样红》《人说山西好风光》《英雄赞歌》《我的祖国》等优美的电影歌曲的过程中,领略电影艺术之美,感受电影艺术的创造性与艺术性,增进学生对电影艺术的认识,提高学生的艺术审美修养。在专题"多彩中国"部分,教师放映《红高粱》《满城尽带黄金甲》等多部艺术性强的影片,通过对电影的色彩分析,突出电影视觉的色彩之美及文化内涵。通过上述教学内容,学生进一步增强了对电影艺术的认识,提升了对电影艺术的审美能力。

第二,课程教师在教学过程中通过教学内容与相关影片观摩,着力突出美与时代、美与生活、美与文化的关系,强调中国的自然之美、人文之美、历史之美、现实之美。如专题"山川中国"部分,主讲教师程波教授从空间(江河、山川)入手,结合代表性影片,细致展现中国山川之美、人文历史传承与现实生活状态。课程通过山川"攀登者"这一形象,展示了由古至今中国人的精神追求,阐释山川攀登所寄寓的中国人实现远大抱负的志向、人与自然情景互融的古典情感。通过课程讲授,学生对中国的自然风貌与城乡文化有了深切体会,由衷热爱祖国的壮美河山,极大增强了学生的爱国主义精神。

第三,课程教学团队在课程教学过程中有意识引领学生去发现美、热爱美、创造美、传播美。课程积极引领学生热爱大美中国,并且积极投身创造美好中国的伟业,热爱祖国,建设祖国,为祖国更美好的未来,为中华民族的伟大复兴而奋斗。如专题"传唱中国"部分,主讲教师除了播放《风云儿女》《花儿为什么这样红》《人说山西好风光》《英雄赞歌》《我的祖国》等优美的电影歌曲,让学生领略电影艺术之美之外,还着力强调上述歌曲弘扬的爱国主义精神,强化美与爱国主义的密切关系,增强学生的爱国主义意识;专题"中国根脉"部分,主讲教师通过放映中国水墨动画电影、中国民间故事题材影片,讲授中国博大精深的民间艺术、中国的人文思想,彰显中国优秀传统文化的魅力,凸显中国优秀传统文化是中国文化的根脉的理念,并动员鼓励学生要做好中国优秀传统文化的传承,在继承中发展中国优秀传统文化,向世界展现中国优秀传统文化和中国艺术的美,让中国优秀传统文化和中国艺术走向世界。专题"日常中国"部分,主讲教师通过讲授中国的衣食住行,在人间烟火气中呈现中国人的日常生活和精神追求,让学生在对中国人的日常生活体验中感

受中国的人文思想,发现在日常生活中体现的中国的人文之美。专题"青春中国"部分,主讲教师以若干经典影片为例,展现了昂扬进取的中国青年风采,呈现了青春有为、青春无悔的英雄和榜样形象,鼓励学生在对榜样事迹的学习中领略到英雄榜样身上的美,并以之为奋斗学习的榜样,为国家民族的发展贡献自己的力量。

基于以上教学内容和教学思想,"光影中国"课程将美育与电影专业教育、思政等融合为一体,课程积极融合社会主义核心价值观与中华优秀传统文化,帮助学生树立正确审美观念,陶冶高雅情操,以美育人、以美化人、以美培元,全面提升学生的综合素质。

三、独特的课程教师团队构成、美育组织实施方式及产生的积极影响

"光影中国"课程致力于探索电影专业教学、美育教学和思政教学的形式创新。课程在教学方式上采用主讲教师与嘉宾教师共同讲授的方式。即,课程汇集学院优秀师资,由4位教授(程波教授、刘海波教授、张斌教授、齐伟教授)及1位副教授(徐文明副教授)担任课程主讲,5位教师共同组成授课团队。在此基础上,课程教学还大胆创新,开门办课程,积极吸纳校内外课程和师资资源,积极倡导跨学科、多学科发展,充分发挥上海电影学院多专业的特长,邀请相关编剧、导演、表演、摄影、美术、制作、音乐等专业的教师与业界专家以嘉宾教师方式走进课堂,用情景再现、歌唱表演等方式辅助参与相关课程教学,嘉宾教师采用影片放映、讲授、对谈、采访、现场展示、学生互动交流等多种新颖形式,使课程教学突破传统的单向度教学模式,课程教学形式新鲜,富有趣味。课程讲授过程中,纪录片《喜马拉雅的种子》的主创、校史剧《红色学府》的主创、城市史与电影史专家、美学领域著名学者、专业服装设计师、著名合唱组合"力量之声"成员到课堂上为学生授课、交流,表演、互动,学生通过现场聆听专家讲授、观摩表演等方式,近距离理解相关教学主题,增强了对美的认识和体验,提高了审美修养和审美能力,取得极为优秀的效果。如课程邀请纪录片《喜马拉雅的种子》编导主创到课堂与同学们交流,该作品为学院承担的中央宣传部纪录片项目,学院校友和师生作为主创,历经一

年多时间，分三个摄制组多次深入喜马拉雅山脉（西藏部分）拍摄完成，从自然风光、人文风貌等多层面展示了祖国的大好河山。通过嘉宾教师对该片创作过程的讲授及相关片段的观摩，学生真切感受到祖国壮美的景色与悠久的人文历史、丰富的物产，由衷地增强了学生的民族自豪感和认同感。此外，上海著名美声合唱组合"力量之声"的成员、上海电影学院表演系教师王志达应邀以嘉宾教师身份亲临"光影中国"课堂，他为学生讲授与分享了优秀电影歌曲的艺术魅力所在，展示了真挚情感在电影中的重要作用。他在课堂上为学生演唱了歌曲《绒花》，让学生近距离聆听和感受优秀电影歌曲的魅力，感受到作品所传递的真挚情感，深化了对真善美的认识，起到了良好的效果。校史剧《红色学府》的主创、参加国庆70周年献礼片《我和我的祖国》创作的教师亦莅临课堂，他们用自己的创作实践，与同学分享了艺术创作的规律，强化了学生为祖国发展贡献力量的使命感和责任感。"光影中国"课程主讲教师、嘉宾教师共同完成课程教学的方式，使得课程充满新意，每次课程均有新亮点、新期待，多元化的教师团队构成也使得课程内容更丰满，美育教学形式更多样，深受学生欢迎，美育效果更为明显。

突出互动性是"光影中国"课程美育教学的另一个突出特点。课程摆脱了传统的灌输式教学模式，除采用团队教师主讲，特约嘉宾教师助讲的教学方式外，课程还注重学生的能力考核、过程考核，强调互动性。每次课程进行过程中均让学生参与讨论，并布置富有启发性和价值引领功能的题目作为课后作业。课程期末时要求学生写作提交完成一篇课程论文。通过学生的参与，极大调动学生的积极性，让学生在思考及参与过程中领悟美、感受美、创造美，进一步提高学生的审美修养。

在全体师生的共同努力下，"光影中国"课程很好地完成了预期设想。在立足电影专业课程特色的基础上，课程出色地将美育、思政元素融入课程教学，学生在大江大河的"山川中国"、城市与乡村发展的"城乡中国"、历史中重要转折点的"中国时刻"、伟大人物故事的"中国脊梁"、体现中国传统美德的"中国面孔"、不同色彩的"多彩中国"、耳熟能详之歌的"传唱中国"、"衣食住行"的中国生活、神话传说等的"中国根脉"、青春与未来的代名词的"青春中国"内容的学习中，进一步领略了电影艺术之美，真切感受到中国的自然

历史人文之美，进一步激发了学生的爱国主义情怀。通过不同的"个体梦"与"中国梦"的故事，让学生真切感受中国在政治、经济、文化以及精神面貌上的巨大变化，真切为拥有五千年文化底蕴的大国的迅速崛起以及为实现中华民族伟大复兴的中国梦而自豪，学生通过课程学习，更进一步地了解中国、热爱中国。学生的整体综合艺术素养得到明显提高。

"光影中国"课程开设后，其突出的特色及教学创新尝试得到校内外媒体、同行的高度关注。整个课程授课过程被媒体广泛报道，相关教学活动被"学习强国"平台、光明网、人民网、中新网、《解放日报》《文汇报》"第一教育"等媒体密集报道，均给予好评；课程建设成果作为成功案例被推广到上海相关高校，课程组成员多次受邀进行经验交流，向校内外同行介绍课程教学方法、理念及模式。

"光影中国"课程得到学生好评，课程入选2021年度上海大学思政示范课程行列，跻身上海大学"一院一大课"之"红色传承"系列。课程组成员录制了超过200分钟的在线课程视频，课程视频在超星系统以慕课形式发布。"光影中国"课程在探索电影专业、德育、美育结合的教学模式创新方面的努力，为相关高校开设同类课程起到了较好的示范。

四、结语

总体而言，"光影中国"课程积极探索美育、思政与电影专业内容结合的教学新模式，积极落实立德树人、培根铸魂的根本任务，大力弘扬中华美育精神，并将之与时代发展紧密结合。课程采用创新性的10个专题板块组合教学形式，采用创新性的教学组织形式，广泛邀请业界专家及相关教师参与课程教学，形式新颖独特，富有强烈的创新性。课程立足电影专业教学，同时致力提高学生的审美修养，突出价值引领，在美育过程中把爱国主义精神深植学生心中，积极传承红色基因。课程为高等学校开展电影美育教学提供了新的参考。

美育教学是一项长期的工作，如何有效推进高等学校美育教学的发展是一个值得重视的研究课题。长期以来，电影深受高等学校学生的欢迎与喜爱。电影类课程在推进高等学校美育教学方面具有很大的潜力，"光影中国"课程

的成功显示了电影类课程在推进通识教育、推进高等学校美育建设方面的巨大潜力。今后,"光影中国"课程将在以往成功实践的基础上,进一步推进美育教学与电影专业、德育相结合,积极推进课程建设发展,为高校美育教学创新探索做出新的贡献。

分布式管理的课程设计与反思
——以"剧作元素训练"课程实践为例

吴丽娜

上海大学上海电影学院

摘　要：分布式管理以翻转课堂的教学改革为背景，是对课程管理方法的一种尝试，强调团队协作中的优势取向、任务分配中的分区授权，采用Xmind助推知识的倍数增量，并对教师的工作象限进行了相应的调整。这种课程管理方法还在初步尝试中，本文针对出现的问题提出了相应的解决方案。

关键词：课程设计；分布式管理；分区授权

一、何为课程的分布式管理

1. 课程分布式管理的内涵

课程分布式管理，是在翻转课堂的教学改革背景下，对课程管理方法的一种尝试。它贯彻了翻转课堂的教学理念，在教师角色、学生角色、课堂教学形式、课堂时间分配、课堂教学内容、教学手段的应用、教学评价等方面与传统课堂表现出较为明显的差异（表1）。同时，它特别强调师生在课程建设上的互动协作与共同管理：从课程性质与学生素质的双重考量出发，教师信任学生有能力有意愿成为学习主体和课程的管理者，邀请学生参与课程建设与管理，师生共同努力建构一个专业化、开放式、共享式、网络化的交互学习状态。这将课程建设还原为一个持续不断的动态优化过程，而不是课程开始前就已经较为固化的实体，学生的主动性不仅指向学习内容和学习方法，还指向学习者自身的组织与管理，从向外和向内两个方面，来助推师生的共同成长。

表1 翻转课堂与传统课堂的差异[①]

比 较 项	传 统 课 堂	翻 转 课 堂
教师角色	知识和课堂的主宰者	学生学习的指导者和促进者
学生角色	知识的被动接受者	主动的学习者和研究者
课堂教学形式	课堂讲解+课下作业	课前学习+课中探究
课堂时间分配	大部分时间教师讲解	大部分时间师生探究学习
课堂教学内容	知识讲解和传授	问题探究学习
教学手段的应用	呈现内容	自主性学习+合作探究学习工具
教学评价	纸质测试	多维度评估

2. 课程分布式管理的要点

"信任"是课程分布式管理的起点,一方面,是从本课程的实践性质和生源质量较好的现实考虑出发;另一方面,则是基于人人皆有自我实现的需求,都想要获得对自我和外界的一些掌控感,同时有着利他的愿望。因此,可以信任学生天然地具备成为主体和管理者的动机,并能够在有效的规则和引导之下,将动机转化为行动。"信任"从课程管理的起点上强调了优势取向,即看见学生的优势并给以施展的空间,让学生在发挥优势的过程中获得自信与满足,这对于师生、生生协作能够一以贯之是至关重要的。

同时,不可否认的是,学生的优势各有差异,教师需要根据最初的优势显现,基于自身判断和自愿原则,对学生进行分区授权。分区授权就是基于课程任务,找出相应的学生小组领导,比如,有的擅长管理进度,有的善于钻研问题,有的可以组织团队,等等,教师就将相应的管理任务交付给学生小组领导,而后学生小组领导自行筹建小组,来完成任务。这个分区授权的方向,最初是从教师到学生,而后是从学生到学生;也可以反向而行,从学生到教师,即教

[①] 资料来源详见:陈晓菲.翻转课堂教学模式的研究[D].武汉:华中师范大学,2014:12.

师变成学生可以启用的资源；以及教师向学生学习。当然，这同样是基于学生对教师的判断和教师自愿原则。也就是说，分区授权包含但不限于分级管理，分级管理有着不可逆的层级关系，分区授权旨在构建一个资源充分共享的场域，师生、生生都是平等协作关系，权力意志被最大限度导向把一件事情做好的共同目标。

此外，资源充分共享有两个层次。一是资源的开放性，小组搜集的资源，课程所有参与者都可以取用。二是资源的交互性，提出这一点，是因为仅有资源的开放性，可能课程参与者并不会去取用其他小组搜集的资源，这不仅浪费资源，也不利于组间协作，所以在各小组搜集资源之后，下阶段还要促成组间协作，让师生与生生在交互学习中深化认知、体验和关系。

课程分布式管理还是一种动态管理。第一，管理目标是动态的，课程建设的优化是一个持续不断的过程，没有终点，认知和管理方面的问题都可能会层出不穷，重要的是直面问题，师生群策群力从解决方案中择优而用。第二，管理者自身是动态的，无论教师或学生，每天的身心状态都不会完全相同，需要在稳定与波动之间寻找平衡，而分区授权也要求师生对较为丰富的角色变化进行自适应。第三，管理过程是动态的。这一点显而易见，这里就不进行展开了。

接下来，本文将结合"剧作元素训练"的课程实际，对课程分布式管理的设计方案与效能、面临的难点与问题、优化的思路与策略等进行梳理。

二、课程分布式管理的设计方案与效能

1. 知识的倍数增量：Xmind 的二进制法

"剧作元素训练"是面向戏剧影视文学专业新生开设的一门学科基础课，在本专业的编剧理论与方法的课程序列中处于前端的位置，旨在打基础。因此，在"剧作元素训练"的课程设计上，首先要有面的铺开和量的积累，即通过多种相关书籍的研读，对各个剧作元素有广泛的了解。具体的操作方法是：以选课人数来确定参考书的数量，每位同学从书单中自选一本书，进行拉书，用 Xmind 整理出全书的思维导图，提取关键概念，并直观呈现关键概念之间的逻辑关系。这项工作难度不大，主要锻炼学生的耐心和对一本书的全局观照

与清晰梳理，可以在起步时撑大学生阅读的胃口。这时，学生还只是"单兵作战"，并未形成彼此之间交互学习的状态，所以称作Xmind的一进制法。

有了前面的铺开和量的积累，接下来就要进行质的提升，主要分三步走。第一步，学生选定某一种剧作元素，自由组合为一个学习小组，从全部参考书籍的思维导图中，提取与这种元素相关的内容，重新整合成一份剧作元素的Xmind。在整合过程中，不仅组员内部互助，还可以求助于组外单书Xmind的制作者和教师，这样就打破了之前"单兵作战"的模式，强调了资源共享和交互学习，实现了Xmind的二进制。第二步，基于剧作元素思维导图，小组寻找对标案例，进行拉片练习，通过案例分析来消化知识，加深对剧作元素的理解。第三步，运用剧作元素进行微剧创作。在第一步结成的小组，完成第一步任务即可解散；到了第二、三步中，又可以重新自由组合为小组。在完成学习任务的同时，比较充分地进行组队尝试。这个阶段任务层次较多、组员变动较为频繁，教师需要邀请课代表来统筹管理，提前制作下期课程的排班表，保证教学任务有序推进。

这样做的效能主要有四点：一是借助学习小组团体的力量，使学生的知识体量呈倍数增长，知识在流通中迅速扩容；二是学生经过多次变焦式地制作思维导图，把知识还原为工具，而不是死记硬背的标准答案；三是学生学习的自主性和自发性得到提升，从教师初步制定规则向学生自组织自管理过渡，在课程运行中涌现其本有的内在结构；四是有助于打破学生中普遍存在的原子化壁垒，用管理机制促进协同合作，全体学生在竞争与互助中结成一个"超级有机体"（图1）。

2. 教师的工作象限：台前与幕后

通过Xmind的二进制法，学生对剧作元素知识有了较为广阔的视野和粗泛的了解，教师的工作象限随之调整，幕后反而成为教师的工作重心。具体来说，教师的幕后工作主要有：① 对Xmind进行批注，指出单书和元素思维导图中的优势所在和有偏差的地方，帮助学生从"知道"进阶到"理解"。② 与Xmind主讲学生提前沟通和调整讲解内容，保证学生讲解的准确性和传达的有效性。③ 以周期性线上会议的方式，征集学生对课程的反馈，择其精要融入下个阶段的课程设计中。而放置到台前的教师工作，则主要是去权威化地

参与到学生讨论之中,作为一个聆听者,在专注聆听中发现学生自身的优势和资源,并让学生也看到这些优势与资源,互相欣赏。同时,以"苏格拉底式提问"来推进学生对问题进行更深入的探讨。这样一来,学生灵敏的感受力和活泼的表达力在教学过程中会更自在、更充分地释放。

3. 项目的催动反推:借市场练兵

戏剧影视文学专业学生非常关注的一个问题是:我的剧本能不能被投拍或者被搬演?学生往往不会满足于进行"抽屉式创作",即剧本写完就放进抽屉,最多成为自己和朋友阅读的案头剧本。学生通过阅读、拉片积累了一定的专业能力和合作意识,有了较多的"输入",他们迫切地希望能够"输出",不仅通过创作练习在课内"输出",而且能够打破专业限制实现跨专业联合,进行院内和校内"输出",甚至走出校园,链接市场,面向社会公众"输出",在借市场展示才华与练兵的同时,承担一定的社会责任。这无疑对教学提出了更高的要求,并会打破课时和教室的时空限制,教师角色也随之变化,在学习的指导者、促进者、管理者之外,又增加了项目负责人或带教者的身份。同时,也鼓励学生引入合适的项目,担任项目负责人和带教者,师生共同为作品开拓更广阔、更优质的展示平台。

4. 场地的调整重设:圆形场域的心理学作用

无论是信任、分区授权、资源共享还是动态管理,都有一个前提,就是师生、生生的"面对面"。从心理学角度来讲,我们很难对"后脑勺"建立信任,"后脑勺"的交流模式往往是单向的、隔断的、非即时的、阻滞的。

课程分布式管理需要一个圆形的场域。这并不是说室内空间必须是圆的,而是能够在室内开辟出一个类似圆形的空间,这样一个空间,其心理隐喻是,每个个体到达圆心的距离是相等的,也就是每个个体的优势都需要被看见和得到展示。同时,在圆形场域中,参与者围成一圈,彼此始终是面对面的,这显然比只能看到前排"后脑勺"的教室布局更加便于分享与交流,也有利于师生、生生根据场域动态进行实时调整。

三、课程分布式管理的问题难点与应对策略

课程分布式管理中会出现一课之内效率和公平难以兼顾的情况。课程分

布式管理的理想状态是每一位参与者的优势都被发现和得到充分展示，但现实是即便教学延伸到课堂之外，一天也只有24小时，教师有其他教学任务和社会责任，学生也有其他课程和生活事务。而发现优势和充分展示需要时间，因为这些往往是在互动过程中自然显现，就像种子从扎根到破土，没法用限时闹钟催熟。于是，在有限的时间里，课程分布式管理的现实情况，往往是先到先得，主动者获得更多展示机会，被动者默默耕耘静候花期。

同时，学生自发自主的意识一经调动起来，他们的个性化需求也就被打开了，学生会对课程有更高期待，也希望得到更充分的回应。而教师的精力和资源是有限的，学生也是如此，即便是自己提出的需求，在得到回应后也可能因为现实原因难以跟进。

此外，当较多的学生展示了各自优势、在教学过程中尝试了各种角色之后，教师评定成绩就成了一个难题，因为优秀有一定的比例限制。

面对这些问题，教师可以在理想与现实之间进行折中。一方面以理想状态为管理方向，以培养学生能力素养为旨归；另一方面，要么基于教学任务的挪移，通过多次重组小组让尽可能多的学生尝试小组领导等各类角色或在对方小组中互换角色，同时开源课外项目，为学生扩宽展示空间，争取更多机会使效率和公平趋于动态平衡；要么从学生个性化需求中挑选具有普遍性的优先满足；要么加大平时成绩比重，将对课程设计的参与度、课程管理实效等纳入考量项目，同时秉持价值去条件化的理念，对试错持开放态度。

四、结语

课程分布式管理还在初步尝试的阶段，其理念和方法还有待后续教学实践来继续丰富与完善。

构建"我"的存在
——试论编导演一体的编剧教学设计

刘　思
上海大学上海电影学院

摘　要：本研究针对学生作品中出现的"假、空、虚、薄"等一系列问题，通过编导演一体的编剧教学模式，帮助学生以"我"的"出场""交流"和"感知"进行剧作文本的修改。通过创排工作坊的创作方法，探讨学生在创作中自我表达不足的原因，借表演、导演的创作方法给予学生新的思维方式和创作体验，以此加强编剧技能培养，促进学生文本中"我"的体验和构建。

关键词：剧本创作；表导思维；自我表达；内在体验

创作即表达，表达即需要有"我"的存在。优秀的剧本毫无疑问地体现着创作主体"我"的人生观、世界观、价值观、生命经验、个人风格和个体情感。初入编剧创作的学生由于受到个体生活经历、创作经验的限制，往往无法调动和有效利用"我"来丰富文本信息内容。他们的作品中，未能阐明"我"的观点，无法描绘"我"所存在的社会现状，作品未对人物进行更深层次的探讨，有所缺失，需要改善。

一、剧本创作中缺失"我"的"病征"

剧本中所创作的人物传承着创作者的思想和观念。人物的性格、行为和语言的选择无疑是创作者理解与认知的映射。人物和情节仿佛是一面镜子，照映出创作者的思想，解构重塑着创作者内心世界的"亭台楼阁"。由于学生个体生活经历的欠缺，对经典文学、影视作品缺少有针对性、有方法的研究，对心理学知识或哲学知识的积累并不充分，以至于学生在创作中无法调动内在

的生活经历和情感体验进行深度的思考和有效的呈现,在作业中出现一系列"假、空、虚、薄"等问题。

1."虚假"的人物设定

(1)缺乏丰富的性格维度。

坏人只能坏,英雄徒有英勇,小人唯利是图,老实人只能吃亏,这是学生作品中最常见的单一性人物设计。这些人物或是情绪平稳,没有细腻的情感特征,或是缺乏控制情绪的能力,常常表现出暴躁、冲动的行为,缺少真实的性格逻辑和内在情感的支撑。作品的人物弧光变化较小,固定状态贯穿始终,限制了人物的行动和决策,无法触发情节的发展,削弱了剧情中悬念的力量,弱化了作品整体的戏剧性。到了高潮的时刻,人物缺乏前期的铺垫和性格的韧性,在转折处的变化则会显得生硬而别扭,难以让人信服。除了剧作整体结构性的问题,人物性格的刻板单一是很重要的一个原因。

(2)缺乏真实的情感逻辑。

在实际的排演过程中,我们经常会遇到演员提出对人物反应不同的意见,"不,我没有办法如编剧所写的这样反应"。成熟的编剧尚且会出现对人物情感逻辑的错误判断,对于学生而言,更是显而易见的难题。学生由于缺少部分类似于人物相应的情感体验,只能以刻板印象塑造人物,无法深入人物的内心,演绎其真实的情感路径。学生有时设定的人物缺乏人的"七情六欲",变成某种类似于机器人型人物,无法按照情节反应和变化,只是按照程序运转,呈现出机械化的行为和语言。人物的反应和行为脱离特定的戏剧情境,这是学生未能很好借用"我"的情感经验而造成的问题。如受到反复虐待和侮辱后,女主人公表现得异样的果断和坚强,丝毫没有内在的恐惧和痛苦,这与普通人的情感经验并不相符,且没有其他的情节依据,观众便不能与之产生心理连接,无法达成共情。编剧不仅需要关注自己的情感和经验,还需要考虑观众现实逻辑和感受,以构建出具有情感共鸣的观演关系。在学生作品中,虚假的情感描写或是人物情感的缺失都无法为情节提供足够的情感动力,难以引起观众的共鸣,让观众为故事所感动。

(3)缺乏生动的生活细节。

细节是构建剧本和人物形象的基础,它能够让观众更好地进入戏剧情境,

对人物的境遇感同身受。《辞海》中对文学中的"细节"最基本的定义为"文学艺术作品中细腻地描绘人物性格、事件发展、社会环境和自然景物的最小组成单位"[①]。通过注重细节,学生可以让创作更具有个性和真实感;缺乏细节则会使得人物形象模糊,缺乏立体的个性特征。由于学生缺乏在自己所创作的虚构世界的投入和体验,所以无法展开对生活细节的充分理解和想象。例如,某位学生描绘一位淳朴的农民形象,只追求行动的发展,没有提供农民日常劳作的情境,更没有描写带有鲜明个人色彩的小动作,特殊的口音和语言习惯等。这样不仅没有勾勒出一位典型的农民形象,就连一个人物的基本个性也丧失了。

2."空泛"的情节程式

在戏剧中,人物的内在反应外化体现在动作中,人物内在的变化是产生外在行为举止的原因和依据。动作不仅要创造性地推动剧情的发展,还要符合人物当下情感和心理逻辑。学生的写作能力还不够成熟,缺少足够的创作经验和技巧,所以过于依赖模板和套路,使得人物看起来生搬硬造,毫无生气。他们往往忽略人物之间的交流,无法带入人物在特定情境中的心理活动和情感变化,不能体验人物之间的情感互动,以致人物"强制性"执行编剧预设的行动轨迹,造成逻辑混乱。有时缺少人的最基本的下意识反应,使得人物失去性格和特性。学生文本中经常会出现两个人各说各话,对对方的行动未能给予相应反馈的情况;又或是在一个情境中,动作千篇一律。在一份作业中,学生描写一名少年在家焦急地等待母亲回来,只能安排他在房间来回踱步。表现"焦急"的方式有很多种,不同人物处理焦急这一情绪的行动方式亦是不同。过于依赖程序化的行动,没有发挥学生自身的创造力和个人风格,剧本会显得缺乏个性和风格。

3."虚化"的空间

空间作为限定范围,是人物行动的依据,决定着人物的情感表达和对话内容等。空间的具象感是由文本中人物的行动、情感和对话等阐述进行勾勒的。学生由于没有空间意识,不了解戏剧空间的概念,难以描绘出场景的具体细节,比如在没有交代房间构造和物品摆放的前提下,女主人公与朋友在家侃侃

[①] 辞海缩印本[M].上海:上海辞书出版社,1979:1160.

而谈,无法进行行动支点的描述。这样"泛泛而谈"的空间场景,不仅让故事情节和行动缺少了独一无二的情境特征,也让人物丧失了采取特定行动的契机。有时由于学生缺乏基本的对现实真实性的考虑,还会导致场景表现出不真实的情况。在一个"模糊"的场景中,人物的动作会受到限制或是显得不自然,也会使故事情节受到限制,束缚编剧的创作表达。

除此以外,编剧在创作中由于缺失"我"的内在观照,也会形成主题的单薄,缺乏对于现实社会与故事世界更深层次的觉察和思考。

二、表导思维对编剧创作的完善与提升

基于对以上问题的思考,将表演、导演的创排工作,引入戏剧编剧教学的第二阶段,要求学生自导、自演自己的戏剧作品,以强化"我"的存在,提高剧本作品质量。

1. "我"的出场

人物,是编剧在剧作作品中的思维载体。活灵活现、个性鲜明的人物有利于表现和传达编剧观点。塑造真实可信的人物形象,需要向表演、导演的训练方法取经,例如斯坦尼表演体系。斯坦尼表演体系强调真实的表现生活,塑造一位人物的首要前提即是体验人物。

在教学过程中,体验过程分为现实体验和舞台体验。现实体验,是学生根据题材来选定观察对象。学生通过深入观察对象的现实生活,增强对人物成长背景、周边环境、人物关系的了解,观察人物生活细节、行为习惯、语言外貌等特征,并通过采访和交流深入人物的内心。学生通过收集真实的素材和切身的体会,赋予人物真实的元素。舞台体验,是学生学习表导演技巧,在舞台实践的过程中,基于真实,赋予人物个性化表达。

首先,在现实体验人物时,学生需要重点分析现实人物的多样性。马克思曾说:"人的本质是社会关系的总和。"这总和的人的本质,在表演艺术术语中,称之为性格[2]。家庭环境、文化程度、父母教育、童年经历……都对人物性格的形成或改变有着或多或少的影响。性格在一定程度上左右着人物的思维方

[2] 齐士龙.现代电影表演艺术论[M].北京:中国电影出版社,1987:3.

式、感情倾向和价值观念。不同性格的人物由于思维逻辑的不同,其采取的行动也是不同的。学生需要在现实体验中,感受观察对象性格的饱满度和特殊性,丰富在剧本创作中,解决"缺乏丰富的性格维度"的问题,将多样性落实于人物的性格塑造中。

其次,作品创作要求所有的动作在符合人物性格特点和背景经历的基础上,确认人物当下的内心依据,形成连贯而真实的行动线,强化人物的情感表达。人物与编剧是两个个体,对待事物的情感体验是不同的。学生与人物拥有共同相似经历时,可以通过联想进行转接;若无相似经历,仅靠猜测,则很难完成独一无二的人物情感呈现。学生需要学习生活中类似的人物在面对特定情景时的情感处理方式,通过亲身的情感体验获得身份认同,解决"缺乏真实的情感逻辑"的问题。

最后,真实的生活体验丰富了学生塑造人物时的创作灵感,增加了人物的真实感和细节,使得学生反思自己创造人物的不足之处,帮助其更深刻地理解人物思想感情和主题,增强剧本的"主题价值与思想深度"。以表演为维度进行创作做到的真实,指真实表现了社会生活中人们的精神世界、真实表现了人与人之间关系的本质,是符合生活逻辑、情感逻辑的。在创排过程中,学生作为表演者需要在原剧本的基础上,进行更丰富多元的、创造性的改编和创新表达,开拓自我风格和创作思路,实现人物的艺术魅力和表现力,解决"缺乏生动的生活细节"的问题。

2. 我的"交流"

在创排的过程中,人物之间的交流与行动相互作用。交流中的对话和表情引导行动,行动又反过来影响交流。剧场艺术建立在演员的彼此交流和自我交流的基础之上。[③]表演者之间的交流互动主要分为四个步骤:发现、接收、判断、反馈。发现是指通过视觉、听觉、嗅觉、味觉、触觉所察觉到的变化;接收是指信息传输的过程,最常见的就是听别人说话;判断是指按照人物认知进行评判,最简单的就是同意和不同意,对"我"有利或者有害,判断过程可长可短,根据接收信息后的刺激程度来调整长短;反馈是指行动反馈、语言反

③ 张严匀.论交流在舞台表演艺术中的重要性[J].艺术科技,2017,30(11):426.

馈或眼神反馈。人物的交流在这四步中进行循环，它是流动且持续的过程。

学生在创排过程中，通过表演体验，从人物的假定性中，完成人物的深入体验，找到真实的动力，弥补原本个体上的欠缺，直至实现人物幻觉的瞬间，实现化"假"为"真"。这是人物"第二自我"在表演者"第一自我"中挤占心理空间的过程。此时表演者在扮演人物时可以做到真听、真看、真感受，将自己更真实地代入到人物中，形成剧中的"我"在看到或者听到对手戏演员给予的刺激后下意识的反应。优秀的演员并非仅仅演出了导演和编剧意料中的人物，恰恰是创造出他们所没有预料到的非人物的特点，这就依赖于表演者的创造性和艺术感。这种非人物的部分是表演者将自己独特的经验和经历，依据下意识的反应，选择具有艺术性的、准确的行动给予人物，增补了学生在剧本创作中对于人物的缺失与留白。

学生通过学习表演中交流的技巧，了解人物行动的具体分化，如人物的主动动作代表他们的思想与目的，人物的被动动作代表他们对于环境做出的反应，大的动作可以体现出人物的行为方向和角色定位，细小的动作可以展现出人物的性格魅力和行为习惯，反向的动作则可以展示一个人物转变的过程[④]。以此，学生在交流中寻找人物行动的心理支点，丰富人物行动的目的性，从而进一步丰满了人物形象，有利于为故事主题和情节发展注入创造性观点，加强文本中编剧自我的体现。

在创排的过程中，舞台体验增加了学生的"自我交流"活动。自我交流是表演者在行动中与自己的思想、情感之间的交流。从某种意义上来说，自我交流是人物自己的理智与情感的冲突交流，或是表演者与想象对象进行交流。自我交流需要极强的想象虚构力和信念感，以此支撑着表演者行动，实现一个人就是一台戏。由此可见，交流不仅是对表演者感受力的考验，更是对其创造力和表现力的考察。

3. 我的"感知"

任何行动都存在一个由内心到外部的流动过程，在表演中称之为"行动的链条"，即感知、判断、行动。感知是链条的第一个环节，它不仅提供客观的

[④] 王冰,董成双,朱少叶.剧本中人物动作设定分析[J].艺术科技,2016,29(7):125.

信息,而且以信息的个性影响着判断的内容和行动的方向。[5]表演者的感知对于空间塑造有着重要影响。表演者需要与场地及周围环境进行互动,通过对空间的感知和理解,来创造行动和传达情感,以此营造空间氛围。在弗洛伊德(Sigmund Freud)心理学的理论视域中,感知的来源分为内部与外部。弗洛伊德作了两个密切相关的假设。其一是自我通过外感知与内感知的互动而形成,是对外部世界与自己身体相结合的体验,通过某种方式为"我们的自身感、我们的自我感"的形成奠定了基础。其二是对于情绪性的身体状态的内感知赋予了一种"我们的自身感"独特的性质。[6]感知是交流中重要的一环,也是持续不断的过程。感知不仅包括从其他表演者身上获取信息和启发,同时也包括表演者对于场景空间的观察和聆听。

编剧在撰写剧本时,要先想象现实的场景,勾勒出场景的框架,然后利用表导演思维,发散人物的感知,在剧本的台词和行动中体现出空间的具体细节,以此呈现出一个具象的空间。学生在表演实践时将自己置于规定情境中,沉浸于人物感受的同时,将五感放大,感知场面的整体性,充分利用对于空间的感知,逐步寻找人物内部的生理感觉、心理感觉以及微妙的情绪感觉与情感感觉,发掘自身最自然、最独特和最真实的感知技能与反应。良好的感知行为最终化作一种自由创作的状态与令人信服的舞台行动。五觉是综合传递的,所有感官也都是统一于生命的整体感知之中的。[7]如此一来,无论是语言还是动作都能够与空间紧密相连,有助于编剧准确捕捉故事中的行动细节和情节,强化人物感,突出故事核心主题,让编剧的思想可以精准的传达。

三、"编导演"编剧创排训练的思维拓展

1. 从写作思维到展演思维

(1)前期剧本创作阶段,以探索"我"为目的。

学生了解自己的兴趣和价值观,贴近所选题材并体验生活,完成自我定位

[5] 齐士龙. 电影表演心理研究[M]. 北京:中国电影出版社,1992:13.

[6] SLETVOLD J. The ego and the id revisited: Freud and Damasio on the body ego/self[J]. The International Journal of Psychoanalysis, 2013, 94(5).

[7] 李莎莎,孙洪. 论戏剧表演中演员感知力[J]. 艺术品鉴,2019(12):82.

的第一步。体验生活可以让学生拓展视野和经验,发现创作中的优点或缺点,及时对个体经历进行回顾和总结,思考自己的感受和体悟。学生将细节和最终得到的核心观点投入到剧本创作中,增加人物的典型性和真实性,赋予故事个性和独创性的主体思想。

(2)中期排练阶段,以填充"我"为目的。

学生经过表导演思维的培养和发展,感受人物所带来的不同情感体验,思考自我身份的多元性和复杂性,在表演中不断地审视自我、探究自我。在整体风格把握上,学生通过导演和表演的创排工作,进一步对剧本进行合理且具有哲理内涵的构思,将个人经验和个人观点融入创作中,根据鲜明的个人审美标准,打造独特个性化的艺术作品。通过从编剧到演员或导演的创作角色的转变,学生深入地了解剧本创作的各个维度,不断地实现自我更新和自我发展。

(3)后期展演阶段,以回应"我"为目的。

没有观众的戏剧是没有生命的,即不能引起观众兴趣的戏剧,便没有存在的意义。彼得·布鲁克(Peter Brook)注重在创作作品时的"观众空间",既是编剧在作品中与观众之间的一个沟通和交流的空间,又是编剧创作时自我意识的表达。学生通过刻画人物和情节,反映自己的意识和情感,并通过掌握情感表达的技巧和方法,使得情感能够自然地融入剧本中,将自己与观众联系起来,创造出情感的共鸣。

参与从剧本到舞台的实践过程,能帮助学生发现创作的不足。在新一轮"寻找题材,探索自我;培训技能,填充自我;公开演出,回应自我"循环往复、不断实践的过程中,让学生最大化地发挥自身能量,开拓"我"的独特切口,增强创作水平,提升剧本的真实性和感染力。

2. 从个体思维到集体思维

创作者的自我认知需要通过自我探索和自我表达来实现。集体创作恰好为这一行为提供了碰撞和反观的"他者"视角。

第一,集体创作多元化的交流和观点碰撞,拓宽了学生个体的视野和思维方式,帮助学生全面地认知自我。学生接收到他人的反馈和评价,有助于分析自己的优点和缺点,客观地了解内心的欲望和情感。创作剧本的学生个体难免会受到各方面的限制,如想象力匮乏、文本语言组织能力不强、专业性

不足、创新性受限等。在创排实践过程中,集体创作可以为剧本多方位地加入可行性的元素,增强剧本的客观性和多面性。学生通过倾听他人的意见,接收来自他人的反馈和批评,从中完成自我接纳,进行自我分析,对行为调整,以此提升自我。

第二,集体创作促进学生个体的自我肯定。学生在与他人交流剧本,分享创作想法和故事意义,获得他人认可时,会感受到自我价值。此举有助于学生自信地表达内心的情感和想法,从而增强学生个体的自信和自尊,并加深自我肯定感。

第三,集体创作还能够提高学生个体的社交能力和交际能力,对学生在社交中的自我实现和成长具有重要的意义。在集体中,学生可以与不同的人建立联系和交流,各自表述观点与思考,同时对他人的想法保持开放和尊重,以建立积极的互动。在携手共进的过程中,学生互相学习新知识、新技能,探索新思路、新方案,提高自我意识和自我管理能力,从而实现自我完善和成长。

3. 从首创思维到修订思维

好文章是修改出来的,好剧本也要经过不断地打磨和修改。一部优秀的戏剧作品,往往要经过数十轮、数百场的演出,并加以不断地打磨和完善。在演出进行时,观众不仅是戏剧的参与者,更是戏剧的评判者。有了观众的直接参与和对戏的干预,才能在思想性、艺术性等方面真正完成一部好作品。编剧通过观众的反应和回馈检阅作品中"我"是否能被观众所感知,并产生感悟。学生在展演中可以最直观地得到观众的客观反馈。观众的建议让学生对自己在剧场中的表现和作品的效果有着客观的认识,还让学生了解到观众的需求和期望,从中汲取经验和智慧,找出创作短板和创作方向,提高创作素养,从而进一步地打磨和修缮作品。

四、结语

学生可以在编导演一体的创作活动中,判断自己的特征、个性和情感状态,以及与周围的关系,推动学生个体通过对内外界的自然心理冲动逐步适应和更好地投入"我"参与到创作中。学生在不断发展和修正"我"的过程中,完成接纳自我,逐渐建立成熟完善的自我意识,以便将其个人经验和意识所产

生的情感投射到人物中去,刻画生动和立体的人物形象,为剧本的生活性构建基石。这种机制反过来又能够进一步刺激学生对自我意识的探索和认知,促使学生在作品文本中准确的、独特地完成"我"的建立。

参考文献:

[1] 西格蒙德·弗洛伊德.自我与本我[M].林尘,张唤民,陈伟奇,译.上海:上海译文出版社,2011.
[2] 李建平.戏剧导演本科教程[M].北京:中国戏剧出版社,2019.
[3] 李冉苒,马精武,刘诗兵,张建栋.电影表演艺术概论[M].北京:中国电影出版社,1998.
[4] 孙祖平.戏剧小品剧作教程[M].北京:中国戏剧出版社,2006.
[5] 张传芳,张生泉.戏剧与人性、人的本质[C]//容广润,夏写时.《戏剧艺术》论文选集.上海:上海戏剧学院,2005.
[6] 齐士龙.电影表演心理研究[M].北京:中国电影出版社,1992.
[7] 彼得·布鲁克.空的空间[M].邢历,等译.北京:中国戏剧出版社,1988.
[8] 李建平.戏剧导演别论[M].上海:上海书店出版社,2011.
[9] 林洪桐.表演训练法 从斯坦尼到阿尔托 修订本[M].成都:四川文艺出版社,2018.
[10] 张严匀.论交流在舞台表演艺术中的重要性[J].艺术科技,2017,30(11).
[11] 王冰,董成双,朱少叶.剧本中人物动作设定分析[J].艺术科技,2016,29(7).
[12] 李莎莎,孙洪.论戏剧表演中演员感知力[J].艺术品鉴,2019(12).

学科竞赛驱动下的"虚拟现实与数字娱乐"课程教学改革与实践

黄东晋　严　伟　于　冰
上海大学上海电影学院

摘　要：学科竞赛是高校创新教育的特殊形式和有效载体。本文以上海大学"虚拟现实与数字娱乐"课程为例，针对虚拟现实技术发展快、实践性强、综合性高的特点，将竞赛驱动的主动式教学模式融入该课程的教学与实践过程中，探讨"以赛促学、以赛促教、以赛促练"对提升学生的创新思维能力、动手实践能力和团队协作能力的积极意义。

关键词：数字媒体技术；虚拟现实；竞赛驱动；主动式实践

一、引言

习近平总书记在中国文联十一大、中国作协十大开幕式上的重要讲话中指出："要正确运用新的技术、新的手段，激发创意灵感、丰富文化内涵、表达思想情感，使文艺创作呈现更有内涵、更有潜力的新境界。"当前，在中华优秀传统文化的赋能下，运用虚拟现实（VR）、增强现实（AR）、人工智能（AI）等高新技术可以创造出更加沉浸式和交互性的文化体验，已成为当下文化创意产业的焦点。

数字媒体技术专业与文化创意产业密切相关，培养创新实践能力强的高素质复合型人才可为行业高质量发展注入澎湃动力。虚拟现实技术相关课程是数字媒体技术专业必修的一门重要的核心专业课，旨在培养学生在掌握虚拟现实技术的基本原理的基础上，具备从事虚拟现实和增强现实系统设计、制作、开发等岗位的专业技能。目前，国内高校数字媒体技术专业都开设了该课

程,向学生讲授虚拟现实理论基础、场景设计、人机交互、引擎开发等相关技术,但在课程教学中存在不少共性问题:

(1) 虚拟现实技术发展快、实践性强、综合性高,课程的教学内容、案例跟不上行业的发展;

(2) 通常以教师为中心,沿用被动学习实践教学模式,学生学习动机不强,主观能动性不足;

(3) 业界师资力量不足,校内教师通常存在重理论轻实践的问题;

(4) 课程考核方式比较单一,评价标准与行业要求不对接。

针对课程教学的共性问题,如何提高学生的自主学习积极性,提高学生的自信心,培养学生的创新能力和团队合作精神,推进课程"两度一性"教学改革的研究不断地在探索中[①]。本文以上海大学数字媒体技术专业为例,将竞赛竞争元素融入"虚拟现实与数字娱乐"课程中,通过学科竞赛驱动和优秀案例教学,充分调动学生学习实践的主动性和积极性,让学生进入"实战"状态,激发学生的创新思维,提高学生的分析问题、解决问题的能力。

二、上海大学特色的"虚拟现实与数字娱乐"课程及学科竞赛

上海大学数字媒体技术专业设立在艺术气息浓厚的上海电影学院,本专业2013年入选教育部"卓越工程师教育培养计划",2015年成为全国数字媒体专业建设联盟副主任单位,2019年入选教育部首批国家级一流本科专业建设点("双万计划"),2020年获上海大学教育教学卓越贡献奖,2022年获上海市优秀教学成果二等奖。本专业秉承上海电影学院"学院即是片场,艺术融合技术"的办学理念,依托上海大学多学科综合优势,培养具有信息技术基础、艺术素养、人文情怀、国际视野、创新精神且能应对未来影视等数字媒体产业发展挑战的一流复合型人才。

① 黄建忠,杜博,张沪寅,等.竞赛驱动的计算机实践教学体系设计[J].实验室研究与探索. 2018,37(4):162-165;周猛飞,蔡亦军,刘华彦,等.基于竞赛驱动的项目式教学模式探索与实践[J].控制工程,2020,27(4):620-623;姜林,黄华,刘金金,等."导师牵引+竞赛驱动"的人工智能专业人才创新实践能力培养[J].计算机教育,2023(4):220-224.

"虚拟现实与数字娱乐"课程是我校数字媒体技术专业的一门重要的核心专业课,其先修课程为C++程序设计、数据结构、计算机图形学,以及美术基础等[②]。本课程采取"校企双师"教学团队专题授课的形式,在建设"虚拟现实与数字娱乐"本科教学实验室的基础上,该课程获2022年教育部产学合作协同育人项目、2020年上海大学重点课程建设项目等。本课程始终把立德树人贯穿教学全过程,以学生为中心开展教学工作,通过虚拟现实技术专题讲授、典型教学案例介绍、调研汇报、专家讲座、参观龙头企业、小组作品考核等多种教学方法,以学科竞赛为抓手,实行全过程考核,逐渐形成了特色的培养模式。

(1)学科竞赛驱动教学。将竞赛竞争元素融入课程教学实践中,营造实战氛围,激发学生的学习兴趣和积极性,实行竞赛作品成果导向,通过校企双师指导,推动艺术与技术、理论与实践深度融合。

(2)研究性教学。根据"两性一度"的标准,以虚拟现实技术研究热点为引导,通过调研、汇报、研讨等方式,调动学生的主动学习的积极性。

(3)讲座参观法教学。通过参观虚拟现实龙头企业和邀请业界知名专家进课堂做讲座,让学生熟悉行业的发展进展以及所需的一流复合型人才应具备的能力,激发他们自主学习的内在动力。

(4)加强过程考核。以出勤、研讨、实验报告、调研报告、小组作品报告作为平时过程考核。注重课程过程考核,不仅学生可以进一步掌握专业知识,而且教师能够及时知道学生的掌握程度,调整教学方案。

学科竞赛是我校数字媒体技术专业的特色与亮点。自2013年首次组织学生参加全国大学生数字媒体科技作品及创意竞赛以来,持续组织指导学生参加国内外各级学科竞赛,包括"互联网+"、全国大学生数字媒体科技作品及创意竞赛、中国大学生计算机设计大赛等入选教育部普通高校学科竞赛排行榜的竞赛,取得优异成绩。截至2023年底,选课学生已获得国家级和省部级学科竞赛奖项50多项,影响力越来越大。

② 教育部示范软件学院数字媒体技术专业规范研制专家组. 高等学校数字媒体技术专业规范(征求意见稿)[M]. 北京:高等教育出版社,2011.10.

三、基于竞赛驱动的课程教学改革实践

本"虚拟现实与数字娱乐"课程安排在秋季学期开设,选课对象主要是数字媒体技术专业大三学生。本课程教学的总体指导思想是"夯实基础,打好知识地基;竞赛导向,目标明确清晰;以赛促学,被动变得主动;以赛促教,提升教学能力;以赛促练,培养综合能力"。

1. 教学安排

本课程每周5学时,总计50个学时,其中包括课内教学20学时、实验20学时,以及课外教学10学时。课内教学时间为每周2学时,共20个学时,通过红色优秀教学案例的逐步实现来讲解对应的虚拟现实关键技术,实施课程思政。实验时间为每周2学时,共20个学时,复现教学案例的同时,进一步巩固虚拟现实理论知识。课外教学时间为每周1学时,共10个学时,自学虚拟现实前沿技术,形成学习报告并上讲台汇报讨论。具体课程安排如表1所示:

表1 "虚拟现实与数字娱乐"课程安排

课次	授课主题	教学内容
1	虚拟现实技术概述	主要介绍虚拟现实概念、发展历程、国内外研究现状、系统结构、主流开发平台、典型应用案例、元宇宙等
2	虚拟现实渲染技术	主要介绍真实感图形渲染技术,包括局部光照模型、全局光照模型等
3	虚拟现实建模技术	主要介绍虚拟现实中的建模方法,包括场景建模、物理建模、LOD技术等
4	虚拟现实立体显示技术	主要介绍三维立体显示工作原理及实现、VR头显,以及HTC Vive开发等
5	虚拟现实力触觉建模技术	主要介绍虚拟力触觉交互系统、力触觉再现设备、力触觉交互算法等
6	虚拟现实碰撞检测技术	主要介绍常见的碰撞检测算法,特殊应用的碰撞检测等

续　表

课次	授课主题	教学内容
7	虚拟现实视效技术	主要介绍粒子系统、雾效、基于物理的着色等
8	虚拟角色制作技术	主要介绍虚拟数字人的关键技术，包括三维建模、动作捕捉、面部表情捕捉等
9	前沿技术讲座	主要介绍虚拟现实技术在影视中的最新应用案例
10	作品答辩	小组作品汇报答辩

2. 学科竞赛任务设置

课程设定一个目标学科竞赛，一是要求学生自由组队，在校企导师共同指导下，协同完成一部完整的高质量的VR作品；二要求学生全程参加学科竞赛。在该课程教学过程中，以"全国大学生数字媒体科技作品及创意竞赛"为目标学科竞赛，注意把握以下五个环节：

（1）了解竞赛背景和流程。向学生讲解竞赛的背景、组织方、竞赛流程、参赛作品要求、竞赛时间、奖项设置、往届获奖作品情况等，让学生对竞赛信息全面掌握，激发学生的参赛热情。

（2）确立竞赛作品选题。好的选题已经成功一半了。竞赛作品选题主要由校企导师和学生团队共同协商确定，应紧扣时代和热点，新颖性兼顾实际应用价值。

（3）团队协同完成竞赛作品。在自由组队时，鼓励不同特长的学生组成团队，包括策划、美工、程序等，实现优势互补，提高作品的完成质量。在校企导师共同指导下，以业界高标准高质量协同完成竞赛作品。

（4）全程参加竞赛。要求各小组全程参加学科竞赛，包括作品开发、路演、答辩等，增强学生的沟通能力和自信心。

（5）进度监督与技术保障。为了确保各小组能够顺利完成竞赛作品，校企教师团队需要对过程进行全程监督，主要包括进度跟踪和技术保障两个方面。在进度跟踪方面，制定小组参赛作品进度表，每周对各小组的进度情况进行确认，讨论分析存在的问题。在技术保障方面，针对各小组在开发的过程中

碰到的技术难点问题,及时地给予技术指导,提供学生解决方案,并及时调整作品开发的进度和难度。

3. 课程全过程考核

本课程为了更客观、更公正、更公平地评价学生的学习情况,提高学生的实践能力和创新能力,锻炼学生的分析问题、解决问题、团队协作能力,本课程采用全过程考核方式,具体的评价考核方法如下:

(1) 出勤与课堂表现:占总成绩的10%。整个学期通过随机点名,以及采用提问、讨论的方式考察学生学习的积极性和主动性。

(2) 实验:占总成绩20%。主要根据学生在每次实验课的完成情况,以及提交的实验代码和报告进行综合评价。

(3) 课外自学:占总成绩20%。主要根据学生提交的自学报告、汇报情况进行综合评价。

(4) 小组作品:占总成绩50%。从竞赛全过程表现、小组作品质量、作品汇报答辩等情况进行综合打分。

4. 存在问题

通过多年教学改革实施证明,基于竞赛驱动的"虚拟现实与数字娱乐"课程教学改革取得了不错的教学成效。比如,学生自学主动性和积极性提高了,学习氛围更好了,动手实践能力增强了,取得了优异的竞赛成绩。但是也存在一些矛盾问题:

(1) 学科竞赛时间紧、要求高、工作量大,会导致学生的学习压力增大;

(2) 上海大学实行短学期制,只有10周教学、实践时间,课外占用时间较多;

(3) 教学团队中的业界教师工作忙,有时参与积极性不足;

(4) 只要求选课学生参加学科竞赛,其他年级学生没做要求,传帮带作用发挥不够。

四、结语

本文提出竞赛驱动下的"虚拟现实与数字娱乐"的课程教学改革与实践,以学科竞赛为抓手,以学生为主体,营造良好的教与学氛围,取得不错的教学

效果。学生在参赛的过程中学习目的性强,学习积极性得以调动,动手实践能力和创新能力得到提高,团队协作意识得到增强。同时,竞赛结果检验了教学效果,促使教师及时进行教学内容和教学方法的调整和优化。下一步将进一步完善"产学研一体化"课程教学,依托校内外教学实践基地,让更多更优秀的企业专家深度参与课堂教学,推动高质量创新人才培养。

"数据库原理"课程"二性一度"教学理念的研究与实践

谢志峰

上海大学上海电影学院影视工程系

摘 要："数据库原理"课程是上海大学上海电影学院数字媒体技术专业的一门基础性的理论与实践相结合的专业课。课程针对数据库原理知识体系的复杂性和实践性，将"二性一度"教学理念应用于课程的教学与实践过程中[①]。目的是为数字媒体技术专业探索新型的教学模式，改进传统的教学方法，全面提升学生的理论素养和实践应用能力。通过实施高阶性、创新性和挑战度的教学策略，改进课程内容、教学方法和评价体系，提高学生的学习成果、创新能力和综合素质。

关键词：数字媒体技术；数据库原理；"二性一度"

一、引言

数据库技术是目前计算机技术的核心之一，因此，数据库技术也成为目前高校计算机基础课程的重要组成部分[②]。作为上海大学上海电影学院数字媒体技术专业的核心课程，"数据库原理"课程对于培养学生扎实的数据库理论素养和实践应用能力具有重要意义。然而，在传统的教学模式下，学生往往面临诸如理论知识碎片化、实践能力不足等问题。为了解决这些问题，课程将

① 宋专茂，刘荣华.课程教学"两性一度"的操作性分析[J].教育理论与实践，2021，41(12)：48-51.
② 党德鹏，高虎，杨竞帆，等.新时代数据库系统原理教材建设实践[J].计算机教育，2022，335(11)：200-204.

"二性一度"教学理念应用于"数据库原理"课程的教学改革实践,旨在提升学生的理论素养和实践应用能力。

"二性一度"教学理念包括高阶性、创新性和挑战度,强调理论、实践和素质的有机融合,以及教学内容和方法的创新。在"数据库原理"课程中,将采用案例教学、问题导向等教学方法,整合相关的数据库设计、实现和优化等知识点,以便培养学生解决复杂问题的综合能力和高阶思维。此外,还将加强学生的实践环节,利用课堂项目和实验课程提高学生在实际应用中的创新能力。

本文首先分析了"数据库原理"课程现状,并提出了一系列基于"二性一度"教学理念的改革策略。然后,结合实际教学情况,对这些改革策略进行了实践和效果评估。最后,总结了研究成果,并展望了未来的研究方向。希望本文能够为"数据库原理"课程(以下简称"课程")教学改革提供有益的实践经验和启示。

二、课程分析

1. 课程介绍

数字媒体专业是实践性很强的专业,在教学过程中既要制订一套科学的课程体系,也要合理地安排实践与实训活动,这些对学校的软硬件条件提出了较高的要求[③]。课程目前属于上海电影学院数字媒体技术专业的学科基础课,涉及面广、技术更新快,基础知识多、专业性强、实践要求高,造成对学生的吸引力弱、学习理解的难度大等问题。针对相关问题本文有如下三点思考:

第一,如何适应上海大学短学期制。由于短学期制的课程时间较短,需要对课程内容进行精简,将重点放在关键知识点和技能上。教师可以根据学生的基础水平,有针对性地挑选课程内容,以确保学生在有限的时间内掌握核心知识。同时,教师需要将课程设计得更加灵活,便于学生按需选择和学习,以提高学习效率。

第二,如何将理论和实践紧密结合。为了增强课程的实践性,可以通过结合数据库管理系统(如MySQL)的实际应用来教授理论知识。在课堂上,教师

③ 陈秀宏.数字媒体技术专业课程与实践教学模式探究[J].计算机教育,2014,209(5): 55-58.

可以通过实例和操作演示来讲解数据库的基本原理和技术应用。此外,课程还可以设置实践环节,让学生在实际操作中掌握数据库管理的技能,从而提高学生的实践应用能力。

第三,如何将最新技术融合进课程。为了跟上技术发展的步伐,需要将最新技术融入课程中。在教授数据库基础知识的同时,课程还可以涉及大数据领域的基本概念、存储与管理、处理与分析以及应用等方面。教师可以邀请行业专家举办讲座,分享最新的技术动态,帮助学生了解行业趋势。同时,课程还可以鼓励学生开展独立研究项目,结合实际应用场景探索大数据技术的创新应用[④]。

2. 课程目标

为了支撑数字媒体技术专业的培养目标,充分体现课程思政和"二性一度"教学理念要求,课程重点培养学生数据库基础理论和技术应用能力,强调学生综合运用知识解决复杂问题,注重学生对数据库软件和大数据框架平台的实践锻炼,帮助学生树立正确的学习观念,不断提高学生的学习能力。

第一,从高阶性的角度来看,课程不仅仅关注知识的传授,而是将知识、能力和素质有机地融合在一起。在教学过程中,教师引导学生将所学知识应用于实际问题,培养他们解决复杂问题的综合能力和高级思维。为了实现这一目标,课程采用案例分析、实践项目等教学方法,使学生在实际操作中掌握数据库基本理论和技术应用能力,培养他们分析和解决问题的能力。

第二,从创新性的角度来看,课程关注前沿性和时代性,采用先进的教学形式和互动性教学方式,培养学生具有探究性和个性化的学习成果。为了实现这一目标,课程邀请行业专家举办讲座,引入最新的数据库和大数据技术,使学生能够紧跟行业发展。此外,课程还鼓励学生开展独立研究项目,培养他们的创新能力和独立思考能力。

第三,从挑战性的角度来看,课程设定一定难度的学习任务,要求学生和老师共同努力,突破自身的能力边界。为了实现这一目标,课程将设置阶梯式的学习任务,使学生在逐步掌握知识的基础上,不断挑战更高层次的问题。同

④ 雷小锋.大数据时代的数据库原理课程革新[J].计算机教育,2019,295(7):10-14.

时,教师也将投入更多的时间和精力,引导学生进行更深入的思考和讨论。

具体要求包括:

(1) 学生需要系统地掌握数据库基本理论、设计方法、查询语言、管理机制等,以及大数据基础概念、大数据存储与管理、大数据处理与分析和大数据应用等。这要求学生在课程中认真学习,深入理解数据库和大数据的基本原理及其应用,为以后在数字媒体技术领域的工作和研究打下坚实的基础。

(2) 学生需要具有初步的数据库安装配置、设计与管理、故障分析与排除以及大数据软件框架平台的应用能力。为了达到这一要求,课程安排实践环节,让学生在实际操作中掌握这些技能。此外,教师鼓励学生参加实习、实践项目和竞赛,以提高他们在实际工作中应用所学知识的能力。

(3) 学生需要掌握数据库领域的有关标准、规范、规程,能够跟踪大数据领域的前沿技术,具有工程创新能力。为了实现这一目标,课程邀请行业专家分享最新的行业动态和技术趋势,帮助学生了解数据库和大数据领域的发展方向。同时,教师还指导学生进行创新项目,培养他们在实际工程中解决问题的能力。

课程还关注学生的团队合作和沟通能力培养。在课程中,学生通过小组讨论、项目合作等形式,学会与他人有效沟通,共同解决问题。这将有助于学生在未来的职业生涯中更好地与他人协作,提高工作效率。

课程帮助学生树立正确的学习观念,培养他们的自主学习能力和终身学习意识。教师指导学生如何有效地安排学习时间,如何利用网络资源和图书馆资源进行自主学习。通过培养学生的自主学习能力,使他们在未来的学习和工作中能够不断进步,适应社会的发展需求。

课程通过融入"二性一度"教育理念,数字媒体技术专业本科生在数据库与大数据课程中,全面提升知识掌握、技能应用、创新能力和综合素质。

三、课程内容

"数据库原理"课程面向数字媒体技术专业本科生,共计50学时(10周),每周包含3学时的理论教学和2学时的上机实践。课程立足"两性一度"教学理念,着重培养学生在数据库领域的高阶思维、创新性和挑战性能力。课程内

容涵盖实体联系模型、关系模型、SQL、完整性与安全性、事务管理、恢复系统、大数据基础、大数据存储、大数据处理与分析以及大数据应用等方面。

前6周的教学内容主要涉及数据库的基本概念和技术，包括实体联系模型、关系模型、SQL、完整性与安全性、事务管理和恢复系统等方面。这些内容不仅传授了基础知识，还融合了能力和素质培养，激发了学生的高阶思维和解决复杂问题的能力。

后4周的课程内容则关注大数据领域的前沿知识和实践应用，涵盖大数据基础、大数据存储、大数据处理与分析以及大数据应用。学生将了解大数据的概念、应用、处理架构和技术，并掌握如何利用现有技术解决实际问题，培养创新性和探究性能力。

此外，课程还安排了上机实验环节，包括MySQL数据库构建与管理实验以及大数据框架平台应用实验。实验内容旨在让学生通过实际操作加深对数据库原理的理解，提高动手能力。实验课程中，学生将学习安装配置、基本操作、表操作、视图操作、索引操作、查询操作和触发器操作等实验内容。大数据框架平台应用实验则涉及Hadoop、HBase、Spark、Flink等平台的安装、操作及应用实验，帮助学生更好地掌握大数据处理技术。

通过课程学习，学生将全面掌握数据库原理及相关技术，培养高阶思维、创新性和挑战性能力，为将来在数字媒体技术领域的学术和职业发展打下坚实基础。

1. 理论教学安排

课程每周包含3学时的理论教学，具体教学内容安排如表1所示：

表1 "数据库原理"课程教学内容安排

周次	授课主题	相应内容
1	实体联系模型	介绍实体集、联系集、设计问题、映射约键、E-R图、扩展E-R、E-R模式设计、E-R模式到表的转换等
2	关系模型	介绍关系数据库的结构、关系代数、元组关系演算、域关系演算、扩展关系代数运算、数据库的更新、视图等

续　表

周次	授课主题	相应内容
3	SQL	介绍基本结构、集合运算、合计函数、空值、嵌套子查询、导出关系、视图、数据库更新、连接关系、DDL、Embedded SQL、ODBC及JDBC等
4	完整性与安全性	介绍域约束、参照完整性、断言、触发器、安全性、授权、SQL中的授权等
5	事务管理	介绍事务概念、事务状态、原子性与持久性的实现、并发执行、可串行性、可恢复性、隔离性的实现、SQL中事务的定义、检测可串行性等
6	恢复系统	介绍故障分类、存储器结构、恢复与原子性、基于日志的恢复、Shadow Paging、并发事务的恢复、缓冲管理、非易失性存储器丢失信息的故障等
7	大数据基础	介绍大数据的概念和应用、分析大数据、云计算和物联网的相关关系，大数据处理架构Hadoop等
8	大数据存储	介绍分布式文件系统HDFS、分布式数据库HBase、NoSQL数据库、云数据库等
9	大数据处理与分析	介绍分布式并行编程框架MapReduce、Hadoop、数据仓库Hive、基于内存的分布式计算框架Spark、流计算框架Storm等
10	大数据应用	介绍大数据技术在影视、互联网、生物、医学等领域的应用

2.上机实践安排

课程设置了每周的上机实践环节，以便学生们能够更深入地掌握所学知识，并将理论知识转化为实践能力。在上机实践中，鼓励学生们分组协作，互相交流、讨论和学习，从而更好地促进学生们的学习和成长。

针对MySQL数据库构建与管理实验，课程将结合课程学习，安排安装配置、基本操作、表操作、视图操作、索引操作、查询操作、触发器操作等实验。学生们将在实践中学习如何使用MySQL数据库构建和管理数据，加深对数据库

原理的理解和应用。同时,也引导学生们将所学知识应用于实际情境中,例如设计和实现一个实际的数据库应用程序,这样学生们将会更加深入地理解数据库在实际应用中的重要性。

另外,课程还通过大数据框架平台应用实验,让学生们针对大数据框架Hadoop、HBase、Spark、Flink等的安装、操作及应用实验。这样能够更好地让学生们了解大数据相关的知识和技术,并能够独立完成实际应用程序的设计和实现。在实验中,课程采用"学生主导、教师指导"的教学模式,让学生们自主探索,探讨解决问题的方法和技巧,并指导他们如何将理论知识转化为实践能力。通过实践操作,学生们能够深入了解大数据相关技术,并且能够在以后的工作中更加熟练地应用这些技术。

我们相信,在课程的实践环节中,学生们将会获得丰富且有价值的经验和技能,同时也会培养出合作学习、独立思考和实践动手能力等实用技能。

3. 教学方法

目前数字媒体技术行业面临着越来越多的数据管理和分析需求的挑战。作为数字媒体技术专业本科生的重要课程,"数据库原理"课程在培养学生数据管理和分析能力方面具有重要作用。课程旨在通过理论与实践相结合的教学方式,融合思政教育,提高学生的综合能力和高级思维水平,以满足行业发展需求。

为了更好地适应行业发展和学生实际需要,课程将基础理论和实践应用相结合。以实体联系模型、关系模型、SQL、事务管理等为核心内容,为学生提供基础理论知识。同时,为了适应数据处理领域的快速变化,课程引入大数据相关原理和应用的讲解,使学生能够了解最新技术趋势。

为了进一步提高学生的应用能力,课程为学生设计数据库相关的上机实验内容,包括MySQL数据库及大数据软件框架平台的学习,使学生能够掌握数据库设计、构建和管理的基本操作,以及大数据技术的安装、操作和应用。通过实践操作,学生能够更好地理解理论知识,并提高应用能力。

为了更好地体现"二性一度"的教育理念,课程邀请国内外知名大数据专家开展一堂关于大数据历史、理论与技术、应用发展等方面的讲座。通过讲座,学生能够了解行业最新动态,掌握相关技术趋势,增强学习热情和

动力。

总之，课程采用理论与实践相结合的教学方式，融合思政教育，注重学生的综合能力和高级思维水平的培养。通过课程内容的前沿性和时代性，增加研究性、创新性、综合性内容，促进学生的综合素质提高。在实践操作和专家讲座等环节中，学生将更好地理解课程知识，掌握数据库技术和大数据应用，为未来从事数字媒体技术行业打下坚实的基础。

四、未来规划

在未来的"数据库原理"课程改革中，将重点关注以下六个方面：在教学过程中强调思政元素，引导学生树立正确的价值观；及时更新课程内容，紧跟数据库技术的发展；聘请专家指导，改进教学方法；注重实践环节，培养学生的动手能力；开展学术交流，与其他高校和研究机构合作，共同进步；立足上海，面向全国，推进课程建设。

课程将不断探索和尝试新的教学方法，以适应时代发展需求，培养更多具备专业素养和创新精神的数字媒体技术专业人才。

新技术赋能下的虚拟仿真实验教学创新研究
——以基于SVS技术的电影声音设计实验教学应用为例

张建荣　王　丹　林志红

上海大学上海电影学院

摘　要： 虚拟仿真实验教学已成为高等教育信息化建设的重要内容，如何建设和应用好仿真虚拟实验室，促进示范中心可持续发展已成为当前教育工作中的一项重要课题。本文结合虚拟仿真实验教学的技术特点与优势，介绍了虚拟仿真实验课程案例，并详细说明了基于SVS技术的电影声音设计虚拟仿真实验项目的建设内容，试着从创新的角度对相关领域进行了探索研究。

关键词： 数字变革智慧教育；虚拟仿真实验教学；电影声音设计；SVS音频系统

一、建设背景

世界数字教育大会于2023年2月13日在北京召开，大会以"数字变革与教育未来"为主题，强调现代信息技术对教育发展具有革命性影响。新一轮科技革命和产业变革深入发展，数字技术愈发成为驱动人类社会思维方式、组织架构和运作模式发生根本性变革、全方位重塑的引领力量，为我们创新路径、重塑形态、推动发展提供了新的重大机遇，也带来了新的挑战，"教育何为、教育应该往何处去"也成为世界各国共同思考的命题。

智慧教育助力高等教育，让大学一流课程突破校园边界。面对疫情带来线下教学难以为继的严峻挑战，让学生通过线上学习，确保"停课不停学"，这是未来融合教学的一种模式。除了各种在线教学平台外，虚拟仿真教学模式能更好地体现强化数据赋能，提升教书育人效力的重要意义。目前各级各类

学校正致力于不断丰富数字教育应用场景,推动数字技术与传统教育融合发展,创新教育理念、方法、形态,让数字技术为教育赋能、更好地服务于育人本质的教育新基建工作。国家虚拟仿真实验教学项目是示范性虚拟仿真实验教学项目建设工作的深化和拓展,坚持立德树人,强化以能力为先的人才培养理论,坚持"学生中心、产出导向、持续改进"的原则,突出应用驱动、资源共享,将实验教学信息化作为高等教育系统性变革的内生变量,以高质量实验教学助推高等教育教学质量变轨超车,助力高等教育强国建设。结合当下,为了进一步贯彻落实教育部出台的《关于全面提高高等职业教育教学质量的若干意见》,提出要"建立数字图书馆和虚拟实验室",开展虚拟仿真实验教学得到了国家政策的大力支持。为此,早在2013年全国就开始在铺开此项工作,旨在推进高校专业特点的虚拟仿真实验教学中心(平台),进一步明确了国家虚拟仿真实验教学项目建设工作的理念、地位和意义。

二、虚拟仿真实验教学建设及其意义

在科技发展日新月异的当下,数字教育的发展不仅积聚优质资源,也会沉淀海量数据宝藏,这为我们把握教育教学规律、学生成长规律,推动科学教育与人文素养相结合,推动工程教育与实践能力提升相促进,服务学生全面发展提供了重要的工具和平台。虚拟仿真实验教学将推动教学评价科学化、个性化,运用海量数据形成学习者画像和教育知识图谱,更好地实现因材施教;还将推动教育教学多元化、多样化,加强数字教育环境下的教学研究,有针对性地帮助教师提高数字化教学能力,更好地创新教育教学模式和测评方式,助推教学质量提升。

建设虚拟仿真实验教学中心是落实教育部《教育信息化十年发展规划》精神、深化推进实验教学改革的重要建设项目,是实验教学与信息技术深度融合的产物。虚拟仿真实验教学作为高等教育信息化建设的重要组成部分,让示范中心的建设得到进一步延伸,为示范中心建设注入新的活力和内容。

虚拟仿真实验教学是线上线下融合教育的需要,专业实验课程建设的需要,也是新技术赋能下的可能性实现路径。虚拟仿真实验教学已成为高等教育信息化建设和实验教学示范中心建设的重要内容,如何建设和应用好仿真

虚拟实验室,尤其是建设和应用好虚拟仿真实验教学中心,促进示范中心可持续发展已成为当前教育工作中的一项重要课题。

三、虚拟仿真实验教学的技术特点与优势

1. 技术特点

虚拟仿真实验教学依托虚拟现实、多媒体、人机交互、数据库和网络通信等技术,构建高度仿真的虚拟实验环境和实验对象,学生在虚拟环境中开展实验,达到教学大纲所要求的教学目的。

虚拟仿真实验教学中心建设应充分体现虚实结合、相互补充、能实不虚的原则,实现真实实验不具备或难以完成的教学功能。在涉及高危或极端的环境、不可及或不可逆的操作,高成本、高消耗、大型或综合训练等情况时,提供可靠、安全和经济的实验项目。

2. 优势

(1) 提升教学效果:逼真、立体的表现形式可以让抽象的实验过程形象逼真演示出来,教师可结合实际的教学需求,最大限度地发挥虚拟元器件资源的优势,提升教学效果。

(2) 辅助教师进行课堂实验演示:如复杂实验、危险性实验、极端破坏性实验、反应周期过长实验、无法控制反应过程以及在传统实验室无法完成的实验等,可以安全、直观地展示出来。

(3) 增强课堂趣味性:借助对多媒体(音频、视频、图像)技术、虚拟仿真技术、传感技术、输入输出技术构建了一种高度虚拟现实仿真的实验教学环境,使学习者体验置身其中的感觉,能够实现互动实验教学,能最大限度地激发学生的自主实验兴趣,有助于发展学生的构建思维,具有独特的实验教学的实践作用。

(4) 丰富课堂教学形式:虚拟仿真教学的出现不会再出现实验无法完成和只靠教师一张嘴进行讲解的情况。它突破了实验教学对客观条件的依赖性,满足实际的课堂教学需要,逐步成为老师得力的实验制作工具。

(5) 方便高效的教学辅助工具:各种大小实验应有尽有,且无器材损耗,利用网络和实验室零距离,随时随地都可进行实验。

3. 常见流程及系统功能模块构成

融入教学互动特色及工作流概念,把课堂从物理空间搬入虚拟网络平台空间,使学生不受时间空间的影响,随时随地进行在线教育学习、自测、在线预约实验室,填写实验报告等操作;而教学教师也可以通过本平台在线进行设置课程、上传课件、批作业、在线答疑等与学生的互动教学工作(图1)。

功能模块:① 门户管理系统;② 权限管理功能;③ 学校管理系统;④ 用户管理系统;⑤ 虚拟实验分类及虚拟实验管理;⑥ 预习考试系统;⑦ 实验预约系统;⑧ 作业提交系统;⑨ 新闻管理系统;⑩ 搜索功能;⑪ 微信

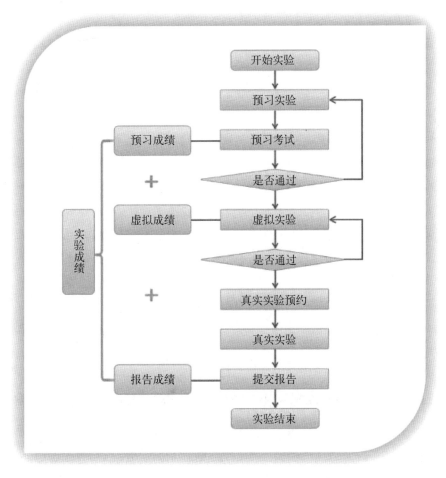

图1 虚拟仿真实验教学平台的核心功能流程图

企业号一键登录。

四、虚拟仿真实验课程案例介绍

1. 项目名称

电子课程设计平台

2. 课程性质及背景

"电子课程设计平台"是电子类及相关专业的基础课程,是模拟/数字电子技术课程重要的实践性教学环节,是对学生学习电子技术的综合性训练,是培养学生的动手能力和创新能力的重要环节和手段。

3. 目的

(1)增强实践教学环节,提高学生的动手能力,增强学生独立思考和解决问题的能力,培养学生综合运用所学知识的能力。

(2)能够独立地进行试验,包括设计、安装、调试和排除故障。

4. 面向的理论课程

"模拟电子技术""数字电子技术""传感器技术与原理"。

5. 面向专业

机械电子、测控、仪器。

6. 仪器硬件设备及软件环境

计算机网络教室,三维建模软件,虚拟现实软件。

7. 实验项目功能及效果

实验内容或任务,系统方案设计,设计流程图,设计、安装、调试和排除故障。

8. 实验效果

可以建立互动参与式焊接、调试等虚拟实景仿真。

五、基于SVS技术的电影声音设计虚拟仿真实验项目建设

随着电影技术的不断发展,影像技术已经达到了较高水准,更大的画面、更清晰的画质以及更逼真的3D呈现已是当前的发展方向。与之相对应的,电影声音技术也一直在同步发展着,体现在更恢宏的、更具动态的、全方位的声

音效果方面,给人们带来了高层次的观影体验与感官享受。就多声道环绕声技术而言,目前,电影声音的设计与制作已普遍使用了5.1声道环绕声技术,而11.1声道的Auro 3D和最多可达64声道的杜比全景声,乃至无声道上限的全基于对象的全息声音系统更是将电影声音的表现力推向了极致。就多声道环绕声技术而言,目前,电影声音的设计与制作已普遍使用了5.1声道环绕声技术,而11.1声道的Auro 3D和最多可达64声道的杜比全景声,乃至无声道上限的全基于对象的全息声音系统更是将电影声音的表现力推向了极致。

这是目前电影领域的技术发展主流,作为一所与电影技术相关的学院,声音设计与制作方面也是重要的教学内容之一。然而,与音频内容相关的教学有其特殊性,受到教学场地(声学环境)、硬件设备与方法手段等多方面因素的制约,很大程度上影响了教学效果。我们设想探索性地利用虚拟仿真技术为基本架构,设计与搭建符合实验教学要求的电影声音设计实验教学系统,作为一种具有专业教学特色及独创性的实验教学平台,能更好地实现电影声音设计与制作的实验教学目标。

1. 设计目标

采用基于SVS技术的电影声音设计实验教学系统的目的:

(1) 了解电影声音设计教学的重要性和现实意义;

(2) 了解、认识不同声音制式的性质;

(3) 了解、认识不同类型声音设计工作站与各种声音制式的实现方法;

(4) 提高大学生运用理论知识在虚拟仿真环境中实现电影声音设计制作的能力;

(5) 掌握电影声音设计系统的基本构架与运作流程等专业技能。

2. 建设设想与实现路径

通过本项目建设可以提高电影制作专业本科生的声音设计课程实验技能。

其实验原理是:基于SVS技术的电影声音设计实验教学系统依托世界领先的耳机虚拟仿真声音技术SVS(Smyth Virtualisation Sound over headphones),并通过基于Realiser A16音频处理器的个性化双耳效应音频渲染,在普通立体声耳机上重构一套多达16个音箱的虚拟扬声器系统和其房间声学。无需特定的房间、无需扬声器,只需要一台处理器、耳机和音频工作站,即可开展电影声音设计相

图2　SVS专利技术的构成示意图

关的虚拟仿真实验教学项目。

虚拟仿真声音核心部分技术原理：SVS通过专利的多角度测量任意声场环境下，每一个真实还音用扬声器（或发声源测点）到每一个独立听者的耳廓至耳道内的脉冲响应数据，从而将获取的数据生成其个性化的双耳房间脉冲响应；它就是该听者的空间声学传递函数，将其与声源音频信号实时卷积（于DSP芯片实现，总处理Latency延迟小于2毫秒），即可在耳机载体下，实时地重建任意多声道3D环绕声扬声器系统乃至原声演出于其房间声学环境下的真实空间听感（图2）。

核心处理器Realiser A16是一款基于Smyth SVS技术的音频处理器，能够在普通耳机上重塑任意一个最多达16个声道的录音棚空间，用于沉浸式电影声音设计及多声道音频内容创作/制作。凭借其对任意音响系统空间的精确还原，Realiser A16是为电影，音乐、游戏音频制作工作者打造的新一代沉浸式音乐内容监听制作工具。实验仪器设备（装置或软件等）：

（1）用于电影声音设计工作站系统的运行平台：数字音频工作站主机；

（2）用于电影音乐混录的核心工作站软件平台：数字音频工作站Protools Ultimate；

（3）用于Dolby内容的多声道制作插件：Dolby Atmos Production Suite；

（4）用于测量学生PRIR个性化房间脉冲响应，并实时进行虚拟仿真电影音乐教学空间再现的核心三维音频处理器：Realiser A16及混录用监听耳机。

3. 技术特点

改变传统的理论讲解和案例介绍教学方式，强调"以学生为中心"的实验

教学理念,将学习资源、学习空间开放,以学生自己学习为主,教师指导为辅,鼓励学生在特定的专业环境下自己创新制作模式,鼓励、引导学生和老师共同完成实验项目,达到学生获取知识、提升专业技能的目的。

4. 采用的教学方法

基于SVS技术的电影声音设计实验教学系统是电影声音设计教学重要的辅助教学手段与实验工具,通过该实验可以拓展学生的学习资源和实践空间,特别适应电影片场虚拟仿真实验教学总平台的发展需要,同时丰富了制作教学模式与仿真实验,弥补了不能有效开展这类教学内容的不足。

基于SVS技术的电影声音设计实验教学系统开创了线上线下教学相结合的个性化、专业化的实验教学新模式,将基于网络的远程示范指导教学和基于课堂实践教学的体验式实时操控教学相结合,激发学生的实验兴趣,提升学生的专业技能。

六、结语与思考

虚拟仿真实验教学中心重点开展资源、平台、队伍和制度等方面的建设,形成持续服务实验教学,保证优质实验教学资源开放共享的有机整体。充分体现学校学科专业优势,积极利用企业的开发实力和支持服务能力,系统整合学校信息化实验教学资源,创造性地建设与应用软件共享虚拟实验、仪器共享虚拟实验和远程控制虚拟实验等优质教学资源,推动信息化条件下自主学习、探究学习、协作学习等实验教学方法改革,提高教学能力,丰富教学内容,拓展实践领域,降低成本和风险,开展绿色实验教学。支持鼓励自主创新和拥有自有知识产权。

按照服务与资源相结合的原则,结合上海电影学院各学科特色,建设统一的具有开放性、扩展性、兼容性、前瞻性的虚拟仿真实验教学管理和共享平台,高效管理实验教学资源,切实扩大资源影响力度,实现校内外、本地区及更大范围内的实验教学资源共享,满足多学科专业、多学校和多地区开展虚拟仿真实验教学的需要。探索高校、科研院所、行业企业共建共管共享的新模式,构建可持续发展的虚拟仿真实验教学服务支撑体系。

1. 立足基础,放眼长远

虚拟仿真实验教学中心的建设是一项系统工程,需要有良好的硬件基础、

软件环境及开发维护和管理队伍。我们实验中心在多年的建设下具备了一定的基础,可以基于原来的实验室架构进行改造整合;从长远来说,随着上海电影学院的建设步伐加快,将为实验教学提供发展契机和硬件保障。

2. 整合资源,逐步开发

除了充分利用整合现有硬件资源外,设计开发人员是最主要的一环。前期的整体系统设计尤为重要。有了总体方案和定位目标,就可以逐步开发,分几个阶段实施建设。

3. 专业引领,体现特色

结合上海电影学院专业特点,技术驱动,充分体现学院的教学特色,有别于其他非影视类的教学平台;同时,这也将是一个重要的特色教育展示窗口。当然,没有参照模式下建设开发,会遇到很大挑战与许多技术难题,需要团队去一个个地克服解决。

4. 抓住机遇,实现跨越

在当前学院和学校发展形势下建设虚拟仿真实验是一个大好机遇。我们必须本着起点要高、特色要明、目标长远的建设理念,通过艰苦努力,实现跨越式发展,为专业技术应用更上一个台阶。

综上所述,虚拟仿真实验教学的开展是一种对传统教学实践的创新。在做好线下实验实践教学的同时,我们将努力搭建虚拟仿真实验教学中心,以推动教育治理高效化、精准化,通过人工智能、大数据等技术应用,实现业务协同、流程优化、结构重塑、精准管理,从而更好地提升教育管理效率和教育决策科学化水平。

新时代电影人才培养路径探索
——以上海大学上海电影学院电影制作专业为例

张　莹

上海大学上海电影学院

> **摘　要**：电影文化产业是国家文化强国战略中不可忽视的一环。在新时代背景下，电影文化产业正迎来新的机遇，也对电影人才培养提出了新的要求。在此过程中，构建面向未来的电影专业，设计多层次的人才培养方案，强化艺技融合的培养特色，打通一体化的育人实践，将为新时代电影人才培养路径提供思路。
>
> **关键词**：电影人才培养；发展路径；中国特色；艺技融合；产学研创

进入新时代，中国正由电影大国向电影强国迈进。一方面，电影作为文化产业中的明珠，逐渐显露光芒；另一方面，电影作为文化传播的重要载体，正走向世界舞台，讲述中国故事，传播中国声音。同时，在"互联网+"等新时代背景下，电影文化产业正迎来新的发展机遇，也对电影人才培养提出了新要求。2021年11月5日，国家电影局发布的《"十四五"中国电影发展规划》明确提出，聚焦建成电影强国远景目标，"十四五"时期，要电影科技能力显著增强，对外交流合作深化拓展，同时培养专业技术人才和管理人才，促进电影教育科研创新[①]。要实现这些目标，高校肩负着重要的使命和任务。

关于高校电影教育和人才培养，学界和业界一直在进行着广泛深入的探讨和思考。刘晓春早在2011年就指出，我国电影人才队伍的主要问题包括缺

① 国家电影局关于印发《"十四五"中国电影发展规划》的通知[EB/OL]. 国家电影局[2021-11-09]. http://www.chinafilm.gov.cn/chinafilm/contents/141/3901.shtml.

乏适应电影产业化发展需要的管理人才，缺乏适应新技术发展的高级技术人才，紧缺既懂艺术又懂技术的高素质复合型人才，以及缺乏对外传播经营人才[②]。吴曼芳等认为，在产业融合发展的趋势下，要注重复合型人才的培养，要打破高校同质化的专业设置，推动有关院校结合自身的资源优势，打造差异化的重点专业[③]。林韬、康宁和王方等则分别研究了美国南加州大学电影学院[④]、美国芝加哥哥伦比亚学院[⑤]和波兰洛兹国立电影学院[⑥]等欧美一流电影学院的人才培养模式。鲍枫则以美国哈佛这所综合性大学为例，介绍了通识教育与专业教育相结合的电影教育理念与实践[⑦]。这些思考关注了我国电影人才培养中存在的问题，总结了欧美相关院校跨学科教育、通识教育和专业教育的结合对我国培养国际化复合型电影人才的启示，同时也指出，在新时代中国电影发展新趋势下，应超越所谓的"模式"框架，从深层次上思考人才培养的目标和建构与之相适应的课程体系，为我国的电影教育赋予血肉和生命[⑧]。

一、构建面向未来的电影专业

2014年3月14日，国务院印发《关于推进文化创意和设计服务与相关产业融合发展的若干意见》[⑨]，2014年5月31日，国家发改委等七部门联合下发

② 刘晓春.人才是提高我国电影制作技术水平的关键（上）——浅谈电影制作技术人才队伍建设[J].现代电影技术,2011(1).
③ 吴曼芳,黄立玮.新时代中国电影教育与人才培养策略[J].当代电视,2020(3).
④ 林韬.美国南加州大学电影学院的教学方式[J].北京电影学院学报,2007(1).
⑤ 康宁.电影教育模式、人才培养理念与现实问题探寻——美国芝加哥哥伦比亚学院电影电视系主任Eric Scholl访谈[J].电影评介,2020(3).
⑥ 王方.波兰电影及其人才模式研究——洛兹国立电影学院的发展史、电影贡献及其他[J].上海师范大学学报（哲学社会科学版）,2021,50(2).
⑦ 鲍枫.通识教育与专业教育相结合：美国哈佛大学的电影教育理念与实践[J].传媒,2021(5).
⑧ 何小青.中国电影专业教育的改革与反思[J].当代电影,2017(5).
⑨ 国务院关于推进文化创意和设计服务与相关产业融合发展的若干意见[EB/OL].中华人民共和国中央人民政府[2021-11-09].http://www.gov.cn/zhengce/content/2014-03/14/content_8713.htm.

《关于支持电影发展若干经济政策的通知》[⑩]，直至《"十四五"中国电影发展规划》的印发，显示了国家积极推进文化强国战略的决心。在国家政策的推动下，近年来中国电影产业呈现出了高票房数和高创作数的欣欣向荣的态势，也让我们看到了中国电影工业化的道路任重道远，电影产业存在着很大的人才需求和缺口。同时，在媒介融合、文化融合和技术融合的新时代，对电影专业教育提出了新的挑战。什么样的电影人才能够在新时代的中国电影产业发展中发挥其应有的作用？在我国多年积累沉淀的电影教育基础上，响应国家发展需求，顺应时代变革，积极探索新的专业设置模式，构建面向未来的电影专业，或是一条可行之路。

在此思想引领下，上海大学上海电影学院于2017年申请设置电影制作专业，成为教育部特批的目录外专业，也是国内相关领域首个申报成立的专业，该专业于2018年首届招生。在专业设置申请时，学院思考的第一个问题是将其纳入艺术类专业还是理工类专业。如果遵循我国相关专业传统，应属于艺术类专业，但容易和影视摄影与制作、导演等专业形成同质化。经过近1年的论证，最终确定将电影制作专业纳入计算机类学科，授予工学学士学位。思考的第二个问题是课程体系如何设置。由于学院当时已经设立影视摄影与制作、表演、编导等专业化教育，于是确定该专业走差异化的"多能一专"的道路，引入先进的电影教育模式，对接国际电影工业体系。思考的第三个问题是如何提升专业的国际化水平。最终确定该专业融入全英文教学模式，利用好上海大学国际部的资源和平台，加入上海大学国际实验班建设和国际化卓越创新人才培养基地项目。通过上述三方面的思考和研究，将电影制作专业的人才培养目标设立为：秉承技术与艺术结合的理念，采用国际化电影人才培养模式，通过先进的课程体系、教学方式、师资配备和教学设施，培养适应国际电影工业规范、掌握电影制作全流程和前沿电影技术的复合型人才。

[⑩] 关于支持电影发展若干经济政策的通知［EB/OL］. 国家税务总局［2014-5-31］. http://www.chinatax.gov.cn/n810341/n810755/c1150475/content.html.

二、设计多层次的人才培养方案

要实现上述人才培养目标,培养方案的设计需兼顾考虑几方面的内容,包括公共基础课同专业课程的关系,通识培养同专业教育的衔接,艺术类课程同技术类课程的融合,全英文课程的占比和课程内容设计,理论课程同实践环节的协同,等等。经过近4年的探索,逐渐形成了一套较为成熟的、多层次的人才培养方案,在课程体系、教学方式和师资建设等方面取得了一些经验。

1. 课程体系

上海电影学院电影制作专业课程体系如表1所示,其中粗体标出的为全英文课程。为了解决工科背景的学生理工科课程和艺术类课程无法兼顾的问题,专业自2022级开始采用大类分流的招生方式,吸引真正有志于从事电影行业的学生加入。一年级学生在社区学院完成大部分理工类公共基础课程后,分流进入专业,通过"电影摄影实践"课程认识电影基础设备,为后续学习打下基础。二年级学生主要通过通识类的电影专业课程,培养工科生的艺术思维,并融入部分技术类基础课程。三年级学生开始全面进入专业学习,学生可以根据个人兴趣和特长,通过专业选修课和在实践环节中的分工合作,选择在导演、摄影、剪辑、声音、特效、调色和制片等方向上进一步精进,除了完成短片创作之外,还紧跟电影制作前沿,全面学习虚拟制作技术。四年级学生则更注重同其他专业部门的联合创作,注重同电影产业的对接。

除去全校统一的公共基础课,课程体系中的全英文课程和实践学分占到了50%以上。其中大部分课程是通过聘请北美一流电影学院的课程设计专家,对专业培养方案、课程体系和教学大纲进行了深入全面的梳理和完善,使其适用于国内的培养体系和机制而最终形成的。在课程设计完成后,先由外教进行第一轮讲授,再根据实际效果和客观条件进行修订,形成教学大纲定稿。

所有课程和实践环节都注重循序渐进的教学内容和前后关系,比如"短剧写作"的剧本会被用于"导演概论"的拍摄,"电影艺术表达"课程结束后会

紧接2周的夏季实践,将课堂上的知识通过作品呈现。在实践环节中,"电影艺术表达实践"主要是片段模仿拍摄,"电影艺术实践基础"完成5分钟短片的创作,"中级电影制作"完成15分钟短片的创作,"电影综合实践"通过完整的3个学期完成虚拟制作的学习和拍摄,"制片和后期制作实践"主要是大师工作坊,"高级制作工作坊"同业界合作完成纪录片和长片制作,"电影制作创新联合作业"则是跨专业联合创作。

表1　上海电影学院电影制作专业课程体系

年级	公共基础课（必修）	学科基础课（必修）	专业选修课（选修）	高年级研讨课（必修）	实践环节（必修）
一年级	全校理工科学生统一科目				电影摄影实践(通识类)
二年级		电影艺术概论(通识类) 电影技术导论(通识类) **电影创意思维**(通识类) **短剧写作**(专业类) **电影录音基础**(专业类) **电影艺术表达**(通识类) 高级语言程序设计1—2(专业类) 计算机动画基础(专业类) 数据结构(专业类)	中国电影史(通识类) 世界电影史(通识类) 世界音乐史(通识类) 微机原理(专业类) 录音声学基础(专业类)	科学与幻想:电影中的高科技(通识类)	电影艺术表达实践(通识类) 电影艺术实践基础1—2(专业类)

续　表

年级	公共基础课（必修）	学科基础课（必修）	专业选修课（选修）	高年级研讨课（必修）	实践环节（必修）
三年级		**导演概论1—2**（专业类） **影视摄影与照明**（专业类） 电影声音设计与制作（专业类） 特效合成技术基础（专业类） **新媒体概论**（专业类） **高级剪辑**（专业类） 电影前沿技术讲座（专业类）	当代华语导演（专业类） 表演指导（专业类） 高级声音设计与制作（专业类） 图形图像处理（专业类） 数据库原理（专业类） 数字布光与渲染（专业类） 数字调色（专业类） 数字引擎（专业类）	研究方法与前沿（专业类）	**中级电影制作1—2**（专业类） 电影综合实践1—3（专业类） 制片及后期制作实践（专业类）
四年级		论文写作（通识类）	虚拟现实与数字娱乐（专业类） 电影特效设计与制作（专业类） 特殊拍摄技术（专业类） 产业入门指导（专业类）		**高级制作工作坊1—2**（专业类） 电影制作创新联合作业（专业类） 毕业作品（专业类） 毕业实习（专业类） 毕业设计（论文）（专业类）

注：表中粗体标出的为全英文课程

2. 教学方式

在教学方面，为了使学生能够快速适应全英文的教学模式，每门全英文课程都配备具有海外学习经历的青年教师作为助教，在第一时间为学生答疑解惑。受惠于上海大学的全程导师制度，每位学生还会拥有一位专业教师进行一对一指导，贯穿四年学习生活。这种"外教+助教+全程导师"的教学团队，可以将"学院即片场""从做中学"和"全流程培养"的教学理念贯彻始终。

以二年级第1学期开设的"电影创意思维"课程（"Innovative Thinking in Filmmaking"）为例，该课程面向通过分流进入专业的二年级学生，这些学生有专业热情，但是专业基础相对薄弱。如何将电影制作的理念有效地传达给理工科背景的学生，并让他们有能力快速上手，教学团队探索了一套"从做中学"的教学方式，学生运用手机等设备拍摄完成4个个人练习和3个小组练习，使他们通过练习体会情绪的表达、时间的积累、交互叙事等概念。具体创作内容安排如下所示：

（1）个人练习。遇见另一个你：3分钟，两个不同维度的自己相遇，学期结束提交。

（2）个人练习。情绪：不超过90秒，让观众能够感受到作者意图营造的情绪氛围，动态或静态影像，不允许使用音乐，鼓励声音设计。1周时间。

（3）个人练习。每一天：用手机app "1 Second Everyday" 每天拍一秒自己或自己所见所闻，至学期结束，总共95秒。

（4）3人组。交互叙事：设计三个故事最终走向，观众可以选择。作品必须包含3处视觉特效的运用。总共时长不超过9分钟。2周时间。

（5）3人组。混剪：把2部以上的作品重新剪辑拼接，或更换对话，创作出新的故事。不超过3分钟。1周时间。

（6）个人练习。视角：将手机或更小的摄影设备置于普通摄影师无法拍摄的位置，让观众感受不寻常的视角。不超过3分钟。1周时间。

（7）3人组。行动主义：结合不超过10%的已有素材拍摄制作不超过3分钟的影片，围绕某个社会问题（如环保、贫困等）鼓励大家行动起来。作品需要包括音效和音乐。3周时间。

3. 师资建设

专业组建了一支国际化师资队伍，引进了北美一流电影学院电影制作专业核心课程设计者深度参与教学工作。同时短期聘用国际知名电影学院，如南加大电影艺术学院、查普曼大学道奇电影和媒体艺术学院的资深教授、学者与业界专家，在夏季小学期开设1—2周的实践工作坊。在疫情的影响下，与上海温哥华电影学院达成师资共享协议，先后聘任国际化师资5人，开辟了全英文教学的新途径。

在本土师资方面，积极引进具有国际化电影制作背景的青年教师，他们分别毕业于美国南加大电影学院电影制作专业、美国罗彻斯特理工学院电影制作专业、旧金山艺术大学多媒体传播专业等。目前专业教师中有80%具有国际化背景或海外学习经历，具备丰富的业界经验和能力，善于将最新的电影制作理念融入教学。

三、强化艺技融合的培养特色

1. 在"新工科"建设背景下培养复合型电影制作人才

随着互联网和数字技术的飞速发展，人工智能、大数据等新概念进入大众视野，未来社会对人才需求产生了新的导向和要求。国家倡导"新工科"建设，旨在培养具备数、理、化、文、史、哲等全面的知识结构、拥有整合思维、领导能力以及全球视野的新技术型人才。我院电影制作专业在这样的发展背景下应运而生，同国家的建设要求不谋而合。在人才培养方案设置中，着重强调了五个方面的能力培养，即科学和艺术兼备的能力，电影全流程制作的能力，跨文化交流和交叉学科学习研究的能力，团队协作精神和沟通能力，以及终身学习的能力，期待本专业能够培养更多适应国家现代化建设需要的电影制作复合型人才。

2. 技术为创作赋能，艺术为创作引航

电影通过艺术和技术的结合为观众"造梦"，并且随着技术的不断发展，电影艺术与数字技术的深度交融为观众带来了越来越极致和新奇的观影体验。在此趋势下，一方面，专业注重对人才的电影前沿技术培养，通过"电影前沿技术讲座"等课程邀请业内专家为学生带来了《流浪地球》等电影的技术解析。同时，依托上海电影特效工程技术研究中心，将云计算、人工智能和虚

拟现实等数字技术引入电影教学与研究，开拓学生的视野，为电影创作赋能。另一方面，也在专业教育中注意避免过于炫技的、重技术轻艺术的表达，重视把握艺术和技术的融合尺度，让艺术为创作引航。本着上海电影学院"学院即片场"的理念，为学生提供了高质量的创作实践机会，选拔了专业内的优秀学生进入《我和我的祖国》《长津湖》和《鸟鸣嘤嘤》等剧组进行实践学习，以体会真实的电影创作，感受技术与艺术在电影制作中的融合。

四、打通一体化的育人实践

1. 构建融合式教育体系，注重课程模式创新

人工智能、大数据等新一轮科技革命和产业变革催生了新的教育生产力，引发了教育教学模式的革命性变化。为了适应电影教育环境的新变化，电影制作专业从更宏观的角度审视并构建了培养体系，旨在打破课内和课外、课程和实践、作业和作品、学界和业界、专业和专业之间的绝对界线，通过翻转课堂、在做中学、以项目为引导的课程作业、校企联合培养、联合大作业、专业间联合授课等形式，创新教学方式方法，培养真正与产业无缝衔接的电影人才。以2021年校级重点全英文课程"导演概论"为例，该课程由上海电影学院和上海温哥华电影学院联合授课，3名主讲教师分别拥有导演、摄影和新媒体制作背景，课程在摄影棚内进行，并在讲授演员指导内容时邀请专业演员进入课堂进行案例教学。其中一名主讲教师撰写了教材，并先后以英文和中文出版，以供学生和专业人士选择使用。该课程取得了非常好的教学效果，有学生评价道"课程带来了不同于以往的全新视角"，"让我们更有信心去面对将来的挑战，拍得越多就越能领悟到老师讲的知识"。

2. 以产业为依托，推动产学研创协同育人

理论知识需要通过实践来检验，电影更是如此。电影制作专业的实践环节主要通过四种方式进行：一是由专业教师带领学生进行专业相关的课外创作，主要是剧情短片拍摄；二是同上海温哥华电影学院共享实践资源，开设电影制作全流程实践工作坊，聚焦全流程摄制；三是借助上海电影特效工程技术研究中心平台，学生参与动作捕捉、虚拟拍摄等高新影视制作项目学习和研究；四是同业界知名企业如Base FX、魔笛工作室（SMT）开展合作，建设实习

实践基地,学生参与企业项目。这些实践环节循序渐进,内容交叉互补,真正地实现了产学研创的结合。

3.加强国际化电影人才培养,探索国际化办学路径,为中国文化的海外传播提供支撑

电影产业的"国际化",不仅包括电影的制片、发行、放映等环节,也应当包括电影教育的国际化,且教育是电影行业最为基础的部分。电影制作专业作为上海大学七个国际化人才培养基地之一,被列为重点建设专业。通过建设,有助于引进海外先进的电影人才培养理念和模式,通过引进海外专家、课程体系、教学方式、原版教材,通过访学交流,全面学习国际先进的电影制作大类培养模式,培养熟悉电影生产全流程、可以对接国际电影工业规范的"多能一专"的电影制作复合型人才。

一个完善的电影教育国际化的概念,不仅包括境外访学和引进海外师资,也包括吸引海外人才到中国学习,以及中国师资"走出去"教学。专业为此类人才交流互通提供了优质的平台和可能性。希望通过若干年的建设,探索并形成境内外贯通的本硕博联合培养路径和机制。

在电影全球化竞争的背景下,电影人才不仅需要具备扎实的专业知识和文化底蕴,了解先进的科技理念,适应国际电影营销发行体系,而且还需要具备话语转换和表达的能力。为了更有效提升华语电影海外传播的能力,需要国际化创新人才培养提供有力支撑。

五、总结

在新时代、新形势下,国家对电影产业发展提出了新的要求,要从"量"向"质"提升,从"高原"向"高峰"进发[11],培养优秀的电影人才是实现目标的基础。中国的电影人才培养应广泛合作,博采众长,不断转型升级,汇集育人合力,培育出符合新时代新要求的复合型电影人才,创作出与全球化语境相匹配的优秀文艺作品,有效提升中国电影教育的软硬实力和国际话语表达传播能力。

⑪ 国家电影局关于印发《"十四五"中国电影发展规划》的通知[EB/OL].国家电影局[2021-11-09]. http://www.chinafilm.gov.cn/chinafilm/contents/141/3901.shtml.

影视制作类全英文课程教学改革的探索与思考

王天翼

上海大学上海电影学院

摘 要：为推动影视类专业教育国际化，建设影视摄影与照明全英文课程十分必要。根据影视摄影与照明全英文课程建设目标，设计该门课程的教学内容，并针对不同的课程内容设计适合的教学方法，最后制订了该门课程的考核内容及考核方式。该课程建设指导下进行的本科教学，使学生专业知识和英语能力均有所提高，取得了较好的教学效果。

关键词：影视制作；全英文课程；教学改革

一、影视制作类全英文课程教学的困境

近年来，通过一系列的教学改革，如整合课程内容、丰富教学方法、提升教学手段等，影视制作类课程在教学方面取得了明显成效。但随着影视市场的发展，社会对学生的创新思维、实践能力、综合素质等方面都提出了更高的要求。这不仅需要持续变革传统教育教学方式，同时更需要健全知识与能力考核并重的多元化学习评价体系，完善学生学习过程监测、评估和反馈机制。[①]

电影可以说是艺术与技术深度融合的一门学科，在电影一百多年的历史中，电影技术的每一项进步，都对电影艺术的发展产生了根本性的影响。在英语作为世界语言的背景下，实现全英文教程授课是非常必要的。英语学习是为了应用，所以并不一定要局限在英语课堂学习英语。为了增加学生用英语顺畅地交流专业知识，所以专业知识的全英文课程教学也是很必

① 中华人民共和国教育部. 教育部关于加快建设高水平本科教育全面提高人才培养能力的意见［EB/OL］. http://www.moe.gov.cn/srcsite/A08/s7056/201810/t20181017_351887.html.

要的。②全英文课程"影视摄影与照明"面向数字媒体技术专业大三学生开设,旨在引导理工科背景的数字媒体技术专业学生,学习使用镜头语言进行叙事,使用专业影视设备进行短片创作,使用灯光设备对场景、人物进行形象塑造,将该专业学生培养成为技术与艺术结合的专业复合型人才。

我们传统的英文教学有很多的问题存在,学生们也普遍反映学习的知识不能用来沟通和应用,所以实现全英文教程改革非常必要。为了厘清影视制作类全英文课程可能存在的问题,笔者面向上海大学上海电影学院在读学生,进行了关于"大学生开设全英文影视照明类课程"的问卷调查,下发问卷300份,回收问卷287份,其中有效问卷275份。

调查问卷结果显示,在关于全英文课程教学质量的问题中,59.18%的学生出现了全英文课程上课有效时长小于非全英文课程的情况;77.5%的学生在全英文课程学习中,担心因语言问题无法完全理解课程内容;85.71%的学生认为没有接触过的专业词汇影响了自己对于课程内容的理解,如果在课前提供专业词汇中英文对照说明,对课程学习会有帮助。

在关于如何能够帮助全英文课程内容理解的多选问题中,77.55%的学生认为教学过程配合操作演示的做法可以有效帮助自己理解全英文课程内容,73.47%的学生认为教师放慢语速并用简单词解释的方法有助于课程学习,59.18%的学生认为课前发布预习资料可以解决课程理解的问题。

在关于网上平台学习影视照明类知识的问题中,超过70%的学生有过在诸如b站、抖音等网上平台学习相关知识的经历,但学生普遍认为网上的此类知识在准确性、逻辑性以及专业针对性方面还有待加强。

在关于课程提供往届学生课程作品以及校外优秀学生作品作为参考的问题中,近90%的学生认为此类参考视频有助于提高自己的作品水平。

在关于课程评价体系的问题中,67.35%的同学存在因小组成员工作量不同,导致成绩不公平的担忧;77.55%的学生认为"综合考虑作品效果以及作品个人贡献"的评价体系在影视制作类课程中是合理的。

根据调查问卷结果,课程建设团队从教学内容、教学方式、实践教学和考

② 李璐.全英文课程建设的必要性和可行性[J].教育教学论坛,2018(6).

核体系等方面,对本课程进行了教学改革的探索与思考。

二、教学环节的改革与充实

1. 教材选用

为建设"影视摄影与照明"全英文课程,本课程采用的教材为Steven D. Katz编著的 *Film directing, shot by shot: visualizing from concept to screen*(Michael Wiese Productions, 2023),中文译本《电影镜头设计从构思到银幕(插图修订第2版)》(世界图书出版公司,2023),本书是一本在国外受到普遍赞扬的畅销教材,以讲述电影从前期创作,到中期拍摄,再到后期制作的全流程知识体系为主。

2. 创造基于互联网的教学相长环境

课程教学团队建立了依托学习通网络教学平台的课程网站,制作打造了包括课程专业词汇表、部分反转课堂内容、高阶提高内容、往届学生作品参考、优秀学生作品参考、课程答题环节以及网上展映平台在内的教学资源,充分利用互联网工具,为教学相长提供便利。

(1)课程专业词汇表。为了提前打通学生全英文学习壁垒,降低课程压力,将课程所用的重要英文专业词汇、英文解释进行整理,并将词汇表上传至网上学习平台,供学生提前学习。

(2)部分反转课堂内容。将课内要求的部分知识点上传至线上平台,以部分反转课堂的形式要求学生在课后自主学习进行观看,这部分的内容会作为平台中的课程"任务点",平台可统计学生的学习观看情况。

(3)高阶提高内容。为课上一些学有余力的同学安排高阶提高内容,在影视制作的某一些方面对于课程讲授的内容进行加深、提升。每周课程结束之后,都会根据本周课程内容,在线上平台放出相应高阶提高内容。这部分的提高内容不会作为平台中的课程"任务点"。

(4)往届学生作品参考。上传往届学生作品的参考视频,帮助学生学习、认识同水平学生在制作过程中出现的优缺点,举一反三,提高自身项目的水平。

(5)优秀学生作品参考。课程还会上传其他影视专业院校学生拍摄的短片,对学生进行启发式教学。

（6）课程答题。以课程答题的方式取代随堂点名，借助学习通平台的答题功能，学生在复习之前课程的知识的同时，节省了以往课堂点名浪费的时间。

（7）课程作品展映。课程的短片项目以及灯光项目采用网上教学平台展映的方式，在课程结束后，通过组织面向全校师生的网络展映活动的方式，提高学生对项目作品的荣誉感、责任感、成就感。

3. 全英文授课

随着专业交流的国际化，专业英文交流能力的培养显得十分有必要。基于此背景，本课程决定采用全英文授课的方式来激发学生的学习兴趣，无论是专业知识的讲解、多媒体PPT的展示，还是课程作业的报告、师生之间的互动，都是以英文的形式进行的。这让学生在学习掌握专业知识的同时，通过全英文授课和英语教材，逐步培养了他们理解、使用专业英语的技能。

4. 自学式教学和部分反转课堂

对于"影视摄影与照明"这种强调实操的课程而言，在课程教学过程中，不可避免地会遇到教师演示的环节，随堂的演示一方面难以保证每位同学都可以观看到内容细节，另一方面又比较占用课堂时间。

为了解决这个问题，对于一些较为基础的知识点，如摄像机的使用、三脚架的架设、灯光设备的使用注意事项等，教师在课前将演示的具体流程分解并拍摄成为视频教程，上传至超星网络平台，以平时作业的形式要求学生进行自主学习、反复学习，并在下一次课开始阶段由任课老师对学生掌握的情况进行考察，并根据实际情况进行补充、总结，以确保学生充分掌握知识点。

在课堂演示过程中，将邀请不同数量的学生参与到演示过程，在这个过程中，教师的作用更多是指导、讲解。同时，演示案例需经过充分设计，在保证覆盖知识点的同时，做到有趣、好玩，激发学生参与度。

由于影视类课程的特殊性，课后作业也需要学生大量实操，确保每一位同学都能够掌握课上所学。课后的实操练习同样需要在难度、内容等方面进行设计，课程与学院实验中心的配合，保证学生的设备使用和维护。

同时，学生提交的平时作业教师也需要及时进行观看，线上进行反馈。结合超星课程网站平台，学生将课程作业及时上传至平台，由教学团队老师观看后给出反馈，让学生建立自信，并认识到出现的问题及不足。

三、实践环节的实施与强化

在课程过程中,加强实践教学的比重,设计两个课程大项目及若干个知识点小项目。两个课程大项目包括小组短片项目以及个人灯光项目。

小组短片项目的前期准备与小组汇报更多考察锻炼学生资料调研、信息整合、团队分工、现场表达的能力,将自主编剧、设计、筹备的小组短片项目提前预演,做好如故事大纲、剧本、剧本拆解、分镜头设计、角色设计、场景参考等一系列前期准备工作,并且通过小组汇报的形式向教师和班级同学进行汇报,鼓励学生之间的反馈反思,增强学生发现优缺点、举一反三的能力。在实际拍摄过程中,借助教学团队的优势,教师可以更多地参与到学生拍摄的现场,对学生进行现场指导,出现问题现场解决,在做中思、在做中学。

个人灯光项目,仍然以小组为单位,每个学生都是自己灯光项目的小组长,需要根据自身选择的影片截图,在完成布光分析、人物设计、场景美术模拟等一系列筹备工作后,指挥其他同学共同完成其灯光项目,在项目现场考核学生的指挥能力、协调能力和临场应变能力。

四、考核体系的合理与完善

课程将加强过程考核的力度,不再是单一地通过期末考试一考定终身,而是通过全程考核激发学生学习的主动性和积极性,全面考核学生的能力和素质。

由于课程中涉及多个小组项目,所以在评价的阶段设计了"小组表现+个人贡献"的评价机制。课程总评成绩由平时成绩和期末成绩构成,平时成绩占比30%,期末成绩占比70%。平时成绩的三个方面为学生考勤情况、观看网上教学平台任务点的学习情况、随堂及网上教学平台的互动情况。期末成绩由学生小组短片项目及个人灯光项目构成。

小组短片项目占期末成绩60%,其中短片前期准备占10%,基于前期准备的汇报对小组前期准备情况进行考核;短片技术质量占20%,从画面构图、曝光准确度、色彩运用等角度对短片的技术质量进行客观考察;短片最终效果占15%,邀请教学团队老师分别对影片的效果呈现进行主观评分,并取平均

分；短片个人贡献占15%，结合个人拍摄总结、小组组长工作量汇报以及教学团队老师现场观察三个途径，对学生在拍摄制作过程中的个人贡献情况进行评分。

个人灯光项目占期末成绩40%，其中个人灯光考核技术质量考核占15%，从客观角度考察学生对灯光灯位、亮度、角度、柔度的分析和重现准确度；最终效果占15%，从主观角度对灯光项目的最终效果进行综合评分；灯光考核个人表现占10%，由教学团队在实际布光过程中对学生的参与度进行评分。

通过这种综合的、可测量的、可自证的评价机制，保证学生的成绩能够充分反映个人在课程、项目中的参与程度，增强了学生的参与感以及通过努力付出后学到知识的成就感。

五、结论

通过对"影视摄影与照明"全英文课程教学改革的探索与思考，课程的教学改革收效甚好，初步积累了一系列学生认可、行之有效的教学经验，具有鲜明的自身特色，可以作为相关课程改革建设的参照。今后笔者仍会继续对课程进行改革建设，进一步丰富教学内容、优化教学方式、加强实践教学、完善考核体系，努力打造优质的专业教学，力争让学生能够学以致用、学有所成。

电影制作专业全英文课程心得分享

谢 悦

上海大学上海电影学院

摘　要：本文探讨了参与电影制作专业全英文课程的经历，并分享了在这一课程中所获得的见解和体验。通过分析学生在学习过程中的挑战和收获，可以看到这对于英语语言技能、团队合作和创意表达的提高具有重要意义。这份心得分享旨在启发其他学生积极参与跨文化的学习机会，并在电影制作领域获得更多的经验。

关键词：电影制作；全英文课程；跨文化学习

引言

电影是一种强大的媒介，能够传递故事、观点和情感。随着国际化的发展，全球范围内对英语的需求也越来越大。因此，参与电影制作专业的全英文课程成为提高英语水平和培养创意技能的一种方式。本文将分享笔者参与该课程准备、教学及考核的经历，探讨了学习电影制作对学生和教师的成长与发展所起到的作用。

一、电影制作与英语学习

电影制作专业全英文课程的一大特色便是英语的使用，而在影视行业进一步与国际接轨的大背景下，这样的全英文教学环境，对每一个学生的未来职业规划都有重大意义。课程对于学生英语能力的提升，主要体验在如下三个方面：

1. 提高英语语言技能

首先，电影制作专业全英文课程直接将学生暴露于英语环境中。这种沉

浸式的学习方式迫使学生不仅在课堂上,还在与导师和同学的互动中使用英语。学生需要听懂讲座内容、表达自己的观点,以及与团队成员协商项目细节,这些都需要流利的英语交流。通过频繁的使用,学生的英语听说读写能力都会有所提高。这对于英语学习者来说是一个强有力的激励因素,因为学生将不得不积极地运用所学的英语知识。

2. 拓展专业词汇和表达能力

电影制作领域有其独特的专业词汇和表达方式。在电影制作专业全英文课程中,学生将学习并逐渐掌握这些专业术语,这对于未来从事相关职业的学生显得尤为重要。掌握专业词汇不仅有助于学生更好地理解电影制作的核心概念,还有助于学生今后在职场上流利地沟通。此外,通过课程中的项目和作业,学生将练习如何用英语以一种清晰而专业的方式表达自己的想法和创意,这对于任何职业都是一项宝贵的技能。

3. 培养创造性思维和解决问题的能力

电影制作专业是一门综合性的艺术和技术领域,要求学生不仅要理解理论,还要将理论运用到实际项目中。这需要创造性思维和解决问题的能力。在课程中,学生将面临各种挑战,需要找到创新的方法来解决问题。这种锻炼不仅对电影制作本身有益,还培养了学生在英语环境中更广泛地思考和表达自己的能力。学生将学会如何以英语描述学生的创意、解释复杂的概念,并与团队成员协作以实现共同的目标。

二、语言能力提升效果

不同于一般性英文课程,影视类课程中的英文教学不仅着眼于帮助学生掌握日常在英文语境下的日常交流,更需要为学生填充大量专业词汇的知识,而在影视行业内容及理论高速迭代的背景之下,专业术语层出不穷,这无疑是对授课教师的教学提出了巨大的挑战。

巨大的挑战性,带来的是空前的收益。教学过程中遇到的难题,促使师生不断温习现有知识,并对原先的知识盲区查漏补缺,客观上使得师生专业技能和知识都有了长足的进步。在与学生的交流中,授课教师得到了广泛的正向反馈。学生们普遍认为:在这一全英文课程中,为了确保整个制作团队都能

理解并高效地合作,必须以非母语准确清晰地表达自己的想法和意图,这对学生中的大多数人来说都是一次崭新的尝试。这种实际应用的机会大大提高了学生们的英语交流技能,让学生们在与母语为英语的人士交往时更加自信从容。

三、跨文化学习体验

除了语言能力的提升,电影制作专业全英文课程也是跨文化学习的宝贵机会,它不仅提供了电影制作技能的培训,还让学生置身国内就能享受国际化的氛围,接受来自不同文化背景的导师的指导,从而对电影制作形成更多元的理解。

1. 拓宽视野和丰富经验

不论是对于学生还是教师,类似这样的全英文课程,其对于视野和经验的加成都是十分可观的。

有了外籍导师,学生即使身在象牙塔内,也能轻松接触来自世界各地的不同文化。学生们可以从导师那里获得新的观点和见解,以及不同文化的独特之处,从而促进学生对于文化多样性的尊重和欣赏。此外,这样与英语母语者近距离交流的经历,也让学生们学生可以更有自信地通过参与国际性的项目和合作,积累跨文化工作经验,这对于未来的职业生涯将非常有价值。

与国际化的导师合作也为电影制作专业提供了珍贵的导师指导。电影制作全英文课程的任课导师中,有的已经在好莱坞电影工业体系中获得过认可;与业内人士交流,不仅仅是对全球领先电影工业体系的深入了解,也是对这些导师个人成功经验的消化吸收。这种跨文化学习经验不仅丰富了本专业师生的知识,还增强了跨文化沟通技能。

2. 提高跨文化沟通能力

对学生而言,电影制作专业全英文课程培养了学生的跨文化沟通能力。学生需要学会尊重不同文化的差异,避免误解和冲突。学生们必须思考如何以一种文化敏感的方式与国际同学互动,以确保团队合作的成功。这种经验有助于学生未来在全球化职场中更好地应对多元文化的挑战,同时也提高了学生的国际竞争力。

对教师而言,与世界各国同事合作的机会十分难得。面对来自不同文化

背景及个人经历的教师阵容，对教师的多线程处理和全流程协同能力都提出了更高要求。面对如此复杂的工作环境，这种经验有助于教师未来在应对其他问题时会更加游刃有余。

3. 促进文化交流和创新

电影制作本身是一种文化表达形式，可以通过影像、音乐和故事情节来传达文化信息。在电影制作专业全英文课程中，学生有机会将自己的文化元素融入学生自己的作品中，与世界分享。这种文化交流不仅有助于学生更好地理解自己的文化身份，还可以促进创新，创作出更具国际影响力的作品。这种跨文化创新能力对于电影制作领域的学生尤为重要。

四、团队合作和创意表达

电影制作专业全英文课程对团队合作和创意表达的意义是显而易见的。它培养了学生的跨文化合作能力，加强了学生们的创意表达能力，为未来的职业发展提供了宝贵的技能和经验。这种综合的学习体验不仅有助于学生在电影制作领域获得成功，还为学生在各种领域成为有影响力的专业人士奠定了坚实的基础。因此，电影制作专业全英文课程是一次有价值的学习机会，值得学生积极参与和探索。

1. 模拟国际化团队合作环境

电影制作专业全英文课程在促进团队合作方面的首要意义，就是为学生模拟了一个现实世界的团队合作体验。当前世界逐渐交流融合趋势不可逆转，影视行业的国际化团队也层出不穷。而在上海电影学院的全英文课程中，学生需要和来自其他国家及地区的导师沟通、交流与合作，这样的多样性丰富了合作的复杂性。学生不仅需要对项目或具体问题有自己的见解，甚至必须将中心思想精准提炼，并且使用英语准确地加以表达。这种跨文化团队合作不仅锻炼了学生的沟通和协作技能，还培养了学生的文化敏感性和跨文化理解。哪怕未来不从事影视相关行业，这样的跨文化协作经历也会对学生未来的职场发展大有裨益。

2. 强调创意表达

电影制作专业全英文课程强调了创意表达的重要性。学生不仅需要理解

电影制作技术，还需要将自己的创意转化为影像和故事。这要求学生思考如何以视觉和声音的方式最好地传达信息与情感。在全英文环境中，学生必须用英语清晰地表达学生自己的创意，与团队成员共享想法，以确保项目成功。这种创意表达的实践培养了学生的表达能力、创造性思维和问题解决能力。这些技能不仅在电影制作中有用，也在各种职业中具有广泛的应用前景。

3. 评价效果以事实为准绳

即使同属于影视行业体系内，东西方文化背景下，对于优秀团队或个人的评判标准和激励手段也都不尽相同。不能简单地以孰优孰劣作为结论，而是必须结合实际，以求真务实的态度，以产出评判，让事实说话。

在电影制作专业全英文课程中，如何更好地与团队协作，听取他人的建议，并让自己的想法为团队提供正向贡献，无疑是对个人能力的极大考验。这种协作经验对于学生未来的职业生涯具有重要价值，因为在任何行业都需要团队合作能力。此外，电影制作也鼓励创意表达。在课程中，笔者亲眼见证了许多学生是如何从零开始，进阶式学会了如何通过视觉和声音来传达故事，这样的进步既让学生在未来的业界竞争中占据了先机，也给笔者本人带来了极大的触动。

结论

学生参与电影制作专业全英文课程的学习是一次丰富多彩的学习经验，它不仅提高了学生的英语水平，还培养了跨文化沟通和团队合作的能力，并激发了创意表达的潜力。笔者希望能以这份心得分享作为开端，进一步探究以类似方式促进学生及教师职业生涯成长的可能性。

参考文献：

［1］ Smith, J. The Impact of English Language Proficiency on Academic Achievement in Film Studies[J]. Journal of Film Education, 2019, 45(3): 212−228.

［2］ Brown, L. A. The Role of Cross-Cultural Learning in Film Production Education[J]. International Journal of Film and Media Studies, 2020, 15(2): 143−157.

［3］ Johnson, M. R. Enhancing Creativity Through Film Production Courses[J]. Creativity in Education Journal, 2018, 25(4): 321−335.

下 编

研究生教学改革

艺术学研究生学术不端行为特征及其应对

张　慨

上海大学上海电影学院

摘　要：艺术学学科学术失范和学术不端既有与其他人文学科的共性，也有其特殊性。学术失范较为普遍，学术不端行为中剽窃思想观点的"洗稿"行为治理存在困难。上海大学上海电影学院建构了校、院两级学术写作与学术诚信教育并重的课程体系，在课内外教学实践中，针对薄弱环节强化训练，改革考试方式和考试内容，切实提高教学有效性。艺术学学科专业目录调整后，艺术创作不端教育需要及时纳入课程教学体系。

关键词：艺术学；学术不端；行为特征；学术诚信；学术规范

2019年北京电影学院博士后翟天临在个人微博视频中表示"不知道知网为何物"引发网友声讨。其论文被网友扒出，存在大面积造假问题，随后，翟天临的博士后资格、博士学位被撤销，本人也退出了演艺界和学术界。此事件引发了全国的学术反腐风暴，至今其个人微博账户留言区仍被"临毕业大学生周期性吐槽"[①]。各大高校以此为戒，纷纷加强学术诚信教育工作，并在毕业论文环节加大了查重力度，学位论文盲审从个别送盲，变成了普遍性盲审，并上调了论文盲审标准。

同年，四川美院画家叶永清被比利时艺术家克里斯蒂安·西尔万（Christian Silvain）指控作品抄袭，并提出上诉。2023年9月"北京知识产权法院就西尔万诉叶永青侵害著作权纠纷案做出一审判决：叶永青立即停止涉案侵权行为；叶永青在《环球时报》中缝以外版面发表致歉声明，向原告西尔万

[①] 钟煜豪：《翟天临再被声讨，是谁"害惨"了毕业生？》，微信公众号：澎湃新闻，2021-05-21。

理念变革与方法创新——艺术技术融合语境下的影视专业教学改革探索

图1 中国美术学院关于教师学术不端行为的处理意见[②]

赔礼道歉,消除影响。叶永青支付原告西尔万赔偿金人民币500万元;驳回原告西尔万的其他诉讼请求。如不服本判决,双方可上诉于北京市高级人民法院"[③]。经过4年的等待,此案终于落下帷幕。艺术作品抄袭事件已经成为当前艺术不端行为频发的重灾区(图1)。

研究生学术诚信是从事学术活动应该遵循的道德规范,是学术研究的"底线"和"生命线"。发生在艺术学界的学术不端案例,时刻为我们敲响警钟,研究生学术自律无法形成,首先与学术诚信教育缺失有关。学术诚信教育的缺失会污染学术风气、破坏学术秩序、影响学术公平,学术诚信教育迫在眉睫。

尽管学术不端主要针对以论文、著作、调查报告等文字呈现的成果,但是艺术学学科的特殊性在于除了理论研究之外,最重要的还有艺术创作,创作的不端行为也是频频发生。面对艺术学学科专业目录调整后的现状,有必要在学术诚信和规范教育中及早谋划,在理论研究和艺术创作两个领域同时展开诚信与规范教育。

一、艺术学学科学术失范和不端的表征

1. 学术失范

主要集中表现在学术(位)论文在参考文献和注释、学术引用上不规范。

[②]《中国美院通报"教师涉嫌抄袭":属实,终止聘用关系》,微信公众号:反抄袭的艺术,2023-04-26.
[③]《比利时艺术家中国打赢官司"剽窃艺术家"败诉》,微信公众号:一网荷兰,2023-09-04.

下编 研究生教学改革

图2 来源微信公众号：问题论文（现更名为科研评议）截图，以"绘画"为关键词检索生成的页面截面

2. 学术不端

主要表现在学术（位）论文的学术思想和观点剽窃，"洗稿"现象比较普遍。一些学生甚至在选题过程中，对研究过少或者罕有研究的题目予以放弃，理由是"没有成果可供参考"，言下之意是可供"洗稿"的内容太少。常见的学术不端行为主要表现在以下五个方面：

（1）不加引注或说明地直接使用他人已发表文献中的图像、音视频等资料，对他人的论点、观点、结论等进行拆分或重组后不加引注地使用；

（2）对他人的论点、观点、结论等增加一些内容后不加引注地使用；成段

使用他人已发表文献中的文字表述，虽然进行了引注，但对所使用文字不加引号，或者不改变字体，或者不使用特定的排列方式显示；

（3）使用照片不标明拍摄者或者来源；

（4）连续使用来源于多个文献的文字表述，却只标注其中一个或几个文献来源；

（5）对他人已发表文献中的文字表述增加或者删减一些词句后不加引注地使用等。

这都是"洗稿"行为泛滥的表现。现在的查重方式主要是机器根据算法进行，比如连续13个字或连续N个字一模一样，那么有些人就采用"反侦察"的手段来"洗稿"，企图脱责。

在整体性剽窃中，通常出现将多篇他人已发表文献拼接成一篇论文后发表，或者替换他人已发表文献中的研究对象后以自己的名义发表。

观点抄窃在整个人文社科类研究成果中普遍存在，且诸多研究生至今仍不以为然并未认识到这是学术不端，该现象值得研究生高度警惕。

对《著作权法》和《知识产权法》不了解，缺乏法律法规教育。出于各校规定的研究生毕业申请学位的成果需要以及奖学金评定要求，研究生需要在短期内产出学术成果，急功近利的心态导致部分学生为了快出、多出成果，而期刊出版周期较长，不惜冒着学术道德风险，一稿多投，希冀获得更多利益。

根据发表论文的内容考察，根据国外知名打假网站的披露，在微信公众号"问题论文"[④]中，分别以"艺术、美术、音乐、设计、书法、绘画"作为关键词对已经披露的问题论文进行检索（图2），被质疑和撤稿的论文多集中在艺术学交叉学科研究领域，主要是艺术各门类和计算机科学、神经科学交叉研究领域。国内目前缺少类似网站和统计，但这并不意味着国内论文学术不端现象稀见，而是国内目前除了机器算法的查重方式外，缺少更加完善和有效的检测机制，对常见的"洗稿"无法加以有效检测。

④ 该公众号现更名为"科研评议"。2022年根据学校安排，上海电影学院教师开设了校级研究生公共平台课《学术诚信与规范》，与学院原有的"学术写作"课程共同构建了校、院两级学术写作与……

二、学术不端行为预防教育体系建构的学院实践

针对上述现象,上海大学上海电影学院(以下简称"学院")在建院之后就在研究生专业课程体系建设中展开实践,在硕士、博士研究生课程中分层次开设了硕士研究生的"学术写作"(戏剧影视学)、"经典文献阅读与写作"(艺术学理论)课程,博士研究生的"学术写作专题"课程,帮助研究生提高写作水平。但从课程内容考察,侧重于写作及其相关规范,整体性学术诚信教育有所不足。

2022年根据上海大学安排,学院与硕博研究生校级公共平台共同构建开设了"学术诚信与规范写作"课程,与原有"学术写作"课程一起,建构了校、院两级学术写作与学术诚信教育并重的课程体系。目前2022级、2023级研究生都完成了课堂教学。

课程体系实施研究生分层次教学,针对博士研究生和硕士研究生面临的不同层次问题,教学内容和方式各有侧重。博士研究生侧重讨论如何追踪学术前沿、确定研究选题,以及论文的逻辑论证思维培养;硕士研究生强调理论讲授和实践操作的同向并行,并以讨论和分享的方式加深对知识的理解与应用。

在校、院两级课程体系的覆盖下,针对艺术学研究生学术失范和学术不端的表征,教学实践中有的放矢,全过程围绕教学有效性展开。

1. 课堂教学内容

(1)导论。具体包括学术、学术研究、人文社会科学、学术规范、学术失范、学术诚信的基本概念;人文学科学术研究的基本流程;艺术学学术研究的特点及其基本要求;国家和市、校关于学术诚信与学术规范的制度体系和构成。

(2)学术不端与侵权行为。具体包括论文作者学术不端的范围;学术研究、成果呈现和论文发表中的学术不端行为;学术不端行为检测系统——中国知网学术不端的标准及检测机制。艺术学学术不端和失范案例。

(3)人文社会科学研究中过程中的学术规范。具体包括选题规范、资料规范、引用和注释规范。

（4）学术论文写作训练。具体包括学术论文编写规则（新国标）、学术写作如何选题、如何撰写标题和摘要、不同文体的写作要点。

上述教学内容针对艺术学学术论文写作过程中摘要写作、关键词提炼、正文写作论证逻辑建构、文献综述写作的集中薄弱项强化教学，学练结合。

2. 广泛收集艺术学学科学术不端案例

围绕案例分析艺术学学科学术不端和学术失范问题集中领域，为提高教学有效性奠定基础。

3. 增强教学有效性

考试环节结合学生修读阶段学术写作进度改革考试内容和方式，以考促学。"学术写作"课程既往的结课方式是要求学生完成毕业论文的"论文开题报告"或者给定主题的学术论文，为之后的毕业论文的顺利完成提前练兵，打好基础。"学术诚信与规范"课程在课堂写作实训的基础上，考试内容不以课程论文结课，改为课堂开卷考试，以学术规范条款为客观考试内容，以为已发表学术论文编撰标题、摘要、分标题、查找文章不规范之处，以及转换参考文献格式等内容为主观试题，全面以考促学，推动学生课外学习规范，提高文章的分析能力，进而提高标题、摘要和关键词写作的水平。

4. 课外辅助教学环节

（1）课程邀请了艺术类CSSCI刊物《电影艺术》责任编辑来校举行"影视学术期刊的论文选题与写作规范"的讲座。讲座以文章刊发为标准，以分享案例为核心，针对影视类学术文章的选题和学术规范进行了专题分析，学生反响热烈，收获很大。

（2）毕业季趁热打铁，课程组织2023年通过学位论文答辩的毕业生与在读研究生、授课教师举行座谈会，让毕业班同学及时相互传递学位论文写作经验和教训。

（3）及时对课程教学情况进行总结。笔者在2023年3月10日举办的"上海电影学院研究生教学研讨会上"发表了"搭建学术前沿的涉渡之舟——谈谈博士研究生'学术写作与规范'课程的建设思路"《学术论文写作规范与诚信教育》——研究生公共课开设感想"的感言，就教学过程中遇到的实际问题与其他教师进行了交流。

三、关于研究生学术诚信教育的一些思考

整体来看，目前研究生学术诚信教育还存在一定问题。主管的职能部门和院级领导层面高度重视，但还没有充分发挥导师的第一负责人作用，毕竟学位论文是由导师指导、把关的，将其融入科研体验和科研行为训练中，会提高教育的有效性。仅靠实施课堂教学的教师主体是难以全面完成这一重任的。

2024年艺术学学科目录调整之后，面世的新版目录调整之后最大的变化是专业学位点大量增设，专业博士学位点的设置也进入议事日程，2024年秋季很大可能会迎来第一批学生。艺术专业学位的毕业考核以艺术创作成果为主要考核内容，但艺术创作的剽窃和抄袭屡屡发生，需要学校教育体系及早介入，相关著作权、法律法规的学习应及时纳入课程教学体系。

在教学方法上，如何激发研究生自我教育的积极性，需要进一步探索。

在教学内容上，关注点放在应该做什么、不应该做什么、如何做，但其背后深层次的阐释，由于教学时间的限制，缺乏进一步启发，即为什么要这样做、为什么不能这样做，难以激发研究生的深度思考以及随之伴生的行为上的一贯性，难以将知识注入与育人有效结合。

此外，案例教学固然是提高教学有效性的有效路径，但艺术学学术论文剽窃思想和观点案例采集难度大，案例丰富度不足，需要后续多方面采集案例。

搭建学术前沿的涉渡之舟
—— 谈谈博士研究生"学术写作与规范"课程的建设思路

张 斌
上海大学上海电影学院

摘 要：博士研究生教育是高等教育中非常重要的组成部分。本文以上海大学上海电影学院博士研究生"学术写作与规范"课程为案例，指出该课程的开设是对应教育部对研究生学术规范的高要求、响应上海大学研究生教育的"四进"号召、回应博士研究生对学术前沿和知名学者交流的热切渴望，且因应着疫情期间教学的特殊语境。同时，从课程概况和课程内容两个方面详细说明博士研究生"学术写作与规范"课程的具体实践方案。最后，总结该课程通过"请进来"与"走出去"双向拓宽博士生学术视野，结合"教师主导"与"学生主动"灵活协调博士生教学设计，借助"自我总结"与"外在反馈"完善提升博士生课程模式的经验，以期为博士研究生课程教改提供更具普遍意义的镜鉴与参考。

关键词：学术写作与规范；前沿；博士生

党的十八大以来，国家印发了《关于加强学位与研究生教育质量保证和监督体系建设的意见》(2014)、《关于加快新时代研究生教育改革发展的意见》(2020)、《关于进一步严格规范学位与研究生教育质量管理的若干意见》(2020)等一系列文件，要求强化质量监控与检查，促进学位授予单位规范管理，对研究生学术规范提出高要求。从2021年开始，教育部进一步要求必须开设博士研究生"学术写作与规范"课程。从以上建设背景，可以显见这是一门新开的博士研究生必修课。

那么，应当以何种形式和内容建设此门课程？上海大学上海电影学院从

已开设的"戏剧与影视学学术史""戏剧与影视学研究方法"两门博士研究生课程汲取教学经验,充分重视院内博士研究生对学术前沿和与知名学者交流热切渴望的集体心态,积极响应学校提出的上海大学研究生教育需有"顶级学术论文作者进课堂、国际会议特邀报告人进课堂、知名企业经典案例进课堂、经典实验与前沿研究实验进课堂"的"四进号召"。最终本"学术写作与规范"课程采取"校内外专家主题讲座+学术讨论"的教学形式,而彼时恰逢疫情,便选择"线上+线下"相结合的机动方式确保教学活动的有序进行。近三年来,上海电影学院"学术写作与规范"课程切实地为博士研究生搭建起学术前沿的涉渡之舟,本文将具体阐述该课程的实践方案与经验,以期为博士研究生课程教改提供更具普遍意义的镜鉴与参考。

一、博士研究生"学术写作与规范"课程的实践方案

1. "学术写作与规范"的课程概况

2021年以来每个冬季学期,上海大学上海电影学院都会针对当年入学的戏剧与影视学博士研究生开设"学术写作与规范"课程,10周为一个课程周期,目前已是该课程开设的第3年。该课程由上海大学上海电影学院副院长、博士生导师张斌主持。课程通过云端或线下等多种方式邀请校内外共10位专家学者结合课程主题,分别从各自所专长的学术领域为同学们带来2个小时左右精彩的讲座。在讲座内容分享后,专家学者还会与同学们进行深入交流。可以说,为博士生们提高学术论文写作水平,明确学术研究的规范提供了十分有价值的指导。

2. "学术写作与规范"的课程内容

围绕"学术写作与规范"课程中心主题,专家们大致从以下2个方面展开讲座,形成相互独立又彼此交融的主题群,形成对"学术写作与规范"主题的丰富阐释。

(1)专家们从研究问题意识、研究方法确立、文献阅读使用、论文写作发表等学术工作的必要环节为切口进入"学术写作与规范"的课程主题。

如中国传媒大学研究员、博士生导师、科研处副处长张国涛以"博士生学术写作、发表与学术规范"为题给大家展开讲授。张国涛认为学术研究有三

要素：研究对象、核心概念与研究方法。明确研究对象是论文写作最为重要的步骤，研究对象从何而来？首先一定是兴趣所在，而后在日常积累与日常搜集资料中慢慢获得。研究对象的选择也是有严格的要求的：一定是属于专业领域、属于能够找到问题，并且能够驾驭把握的存在。核心概念是研究对象的主要属性、主要特征、主要关系与主要问题等。研究方法因人而异，但一定要贴合研究对象和核心概念来使用。

暨南大学新闻传播学院副院长、教授、博士生导师曾一果的讲座题目为"问题意识从哪里来？——研究生论文选题与写作"。曾一果就自己博士论文写作的亲身经历告诉同学们：好的论文选题是成功的一半。在他看来，好的选题必须具有问题意识，聚焦具体问题，有关切点。而有了问题意识，不代表就可以写好论文，问题有了还要寻找切入问题的视角和方法。曾一果认为发现问题或独特视角彰显了研究的想象力；问题的发现是偶然相遇和发现的过程，也是问题或视角延伸的过程；转换视角、逐步调整视角为过程也是问题逐步清晰的过程；重新发现"意义"，老问题可以有新发现，老调也可以重弹，这四点显得尤为重要。上海大学上海电影学院教授、博士生导师赵晓红则以"文献的阅读和使用"为题和大家进行分享。赵晓红认为，戏剧影视类学科的文献阅读并不仅仅限于本研究领域的文献，而应覆盖辐射到中国史、世界史、美学、文化类的书籍，譬如《二十四史》是比较好的文献阅读来源。在文献积累方面，需要不断查看文献，以滚雪球的方式不断积累。赵晓红认为，文献的来源渠道有两类，第一类是借鉴名家的积累，第二类是名著以及著名期刊，譬如《中国社会科学》《文艺研究》《新华文摘》等等。

（2）专家们从电影史、电影哲学、影视产业、剧集研究、数字人文等与戏剧与影视学学科密切相关的研究领域作为切口观照"学术写作与规范"的课程主题。

中国高校影视学会会长、中国艺术研究院研究员，中国艺术研究院影视所原所长丁亚平以"电影史学的立场、方法及韵味"为题分享。丁亚平谈及如何将日常感受上升到学术研究的具体问题，需要做到百川汇海，以自我文化密码研究背景构筑心中的知识地图。而后丁亚平以"韵者，美之极"谈及电影史何为的追问，提出"凡事既尽其美，必有其韵"，诠释"电影历史的纵深线"，注意

提供一种研究电影史的新框架以至新的认识基础、知识体系。丁亚平还指出当电影史作为学派、学派共同体时则需要贯通全景视域、"大电影史"观视域、"对话"的视域、电影历史作为方法和史学史共同体秩序。

华东师范大学哲学系教授、博士生导师姜宇辉的讲座题目为"电影哲学的研究与写作"。姜宇辉首先表明电影与哲学的结合并非偶然现象，也并非某一方面的一厢情愿，而是历史的事实，是理论的必然。在此基础上，姜宇辉将哲学与电影相关联开始本次讲座的主体内容。在他看来，存在两种不同的电影史：导演的影史；哲学家的影史。随后就经典书籍一一谈开：电影是对人的关怀；电影可以凝聚我们的感官和感知能力，人在与电影的共振中，对世界形成完形等。最后姜宇辉提出对于电影研究而言，特别是电影理论，应该成为人文科学的一个分支，电影理论的方法论应该注意自主性和跨学科性的统一。

上海大学上海电影学院党委书记、教授、博士生导师丁友东则以"人工智能与电影"为题。在丁友东看来，尽管市场上有诸多人工智能相关题材电影，但人工智能题材电影并不是他本次分享所要着重讨论的对象，人工智能已覆盖到诸多学科领域，成为交叉学科的一个枢纽点。因此，他特别分析了人工智能发展的三次"浪潮"，并认为第三次浪潮并不会很快结束，至少从现在看，人工智能已经是大势所趋，在未来社会，是不可或缺的技术。谈及人工智能在电影产业中的应用部分，丁友东结合电影产业全流程领域，讲解人工智能技术在编写电影剧本、设计影视视听效果、促进虚拟拍摄、制作电影视效、自动剪辑电影、制定个性化发行策略，数字修复、甚至参与影视表演等关键环节的实际应用情况。

二、博士研究生"学术写作与规范"课程的经验理路

1."请进来"与"走出去"：博士生学术视野的双向拓宽

（1）从外校"请进来"，优秀学者的学术引领。

毫无疑问，最直接有效拓宽学术视野的方式之一就是将从事该专业研究的大师们请到课堂为学生们讲课。纵览博士研究生"学术写作与规范"课程的校外讲授专家：如从事电影史相关研究的丁亚平教授、贾磊磊教授、李道新教授、赵卫防教授、周安华教授、张燕教授；从事电影理论相关研究的黄鸣奋

教授、姜宇辉教授、孟君教授、聂欣如教授、王海洲教授；以及从事电视艺术相关研究的戴清教授、曾一果教授、张国涛教授；等等（以上教授均按姓名首字母顺序排列）。这些教授分别来自北京大学、南京大学、北京师范大学、武汉大学、厦门大学、华东师范大学、中国传媒大学、暨南大学、中国艺术研究院、北京电影学院等国内外高水平大学，有的入选教育部"长江学者"等人才奖励计划，有的是担任国家社科基金重大项目的首席专家……无一不是著作等身、闻名遐迩的顶尖学者。该课程聚集众多大师，博士研究生在高浓度的学术讲座中迅速拓宽的学术视野，提升学术能力。

（2）从专业"走出去"，学院师资的高效利用。

一直以来，上海大学上海电影学院的艺术学、戏剧与影视相关专业都是国内高校的第一梯队，拥有2个博士后科研流动站。且近年来，上海大学上海电影学院围绕学校"十四五"发展目标，积极贯彻学校"五五战略"，探索艺术与技术的深度融合，在交叉学科建设和专业建设取得了显著成效，人才培养质量稳步提高。其中数字媒体技术专业2013年专业成功入选"卓越工程师教育培养计划"，2015年成为全国数字媒体专业建设联盟副主任单位，2019年入选教育部首批国家级一流本科专业建设点，2020年荣获上海大学教书育人卓越贡献奖，2022年荣获上海市优秀教学成果奖，多年来是上海大学最受欢迎的理工类专业之一。

换言之，该课程所在学院的师资力量也十分雄厚且强大。因此，该课程不仅邀请从事戏剧、戏曲研究的赵晓红教授，从事电影史、电影产业研究的齐伟教授等本专业内教授答疑解惑；更进一步寻求艺术专业与理工专业相互融合的可能性，走出本专业，邀请从事计算机图形学、数字影视技术研究的丁友东教授，从事虚拟现实研究的黄东晋副教授等数字媒体技术专业的院内学者跨领域、跨学科传道授业。

2."教师主导"与"学生主动"：博士生教学设计的灵活协调

（1）以教师为主导，紧扣课程主题，加强顶层设计。

"学术写作与规范"课程以专题式的讲座为主。为避免各个讲座主题过于分散或过于集中，此课程的教学设计总体上以教师为主导。即由任课教师提前联系专家学者，沟通讲座主题与内容侧重，加强课程的顶层设计保证课程

内容的深度、广度与厚度。

具言之,首先,在"学术写作与规范"的课程群里,教师会提前发布下次讲座的相关信息,并根据每个专题讲座的内容方向,提供与学者相关或与话题相关的优质学术论文、专家访谈、视频演讲等学习资料供学生参考。其次,在上课时,教师也会即时与专家、同学互动,适时引导学生们发现问题、讨论问题、提出想法。最后,教师巧妙设计考试(考察)制度,重视在课程中的学习感悟与收获,将学习过程中的阶段性考察与期末研究报告等节点式考察视为同等重要的地位,促使在"以教师为主导"的课程设计中,学生能够在各个阶段收益良多。

(2)以学生为中心,围绕讲座内容,自觉主动对话。

在"以教师为主导"为首要准则的基本思路下,"以学生为中心"就是在教学过程中重视和体现学生的主体性作用。在讲座结束后,"学术写作与规范"课程不仅积极鼓励学生向授课专家积极提问、激发新的学术观点,如在李道新老师关于"数字人文与电影研究"的讲座之后,同学们提出"数字人文范式与电影研究结合中遇到的困难""数字人文范式的引入能否是开展具有主体性的中国电影研究的机遇"等问题,李道新老师一一予以悉心解答,通过对文史哲等学科研究与电影学研究的类比,形象地指出新范式与原有范式在融合中往往会遭遇理念碰撞与误解,遇到这样的困难是正常的。而在以"数字人文"方法寻找电影"源代码"的过程中,李道新老师认为数字的编码与解码在一定程度上可以消解传统电影研究中西方知识型的二元对立,于重构中可以产生新的价值与意义。再如在周安华老师关于"主体性与民族电影价值重构"的讲座之后,同学们提出"如何思考中国电影的主体性""如何研究别国电影主体性"等具体问题。周安华老师指出在思考中国电影的主体性时,不仅需要从视觉内容以及表现形式等维度展开思考,更要从"作为思想艺术的电影"这一角度探讨其对于文化与精神层面的负载。

讲座后,授课教师还会以主持人身份就讲座中未竟的学术问题展开延伸讨论,在此过程中,学生们畅所欲言,或争鸣,或呼应,形成以学生自主学习、自主探究、自主交流、自主参与为主要特征的课堂氛围。

3."自我总结"与"外在反馈":博士生课程模式的完善提升

任何一个课程都不是完美的,需要在实际操作中不断完善提升。"学术

写作与规范"课程及时进行课程内容的"自我总结"并注重师生们的"外在反馈"。

"自我总结"即是在每次课程,都会开启腾讯会议间的录制功能,一是将珍贵的学术思考和迸发的学术火花有效保存,二是助益助教同学及时记录,形成图文化的课程总结,并在微信公众号"上海大学上海电影学院研究生"进行发布。首年开课后,该公众号推送了题为"戏剧与影视学博士生'学术写作与规范'课程回顾"的文章,这一篇5 000余字的长文反响颇好,很多读者希望每期都能有详细回顾。由此,第二年时,该课程进行改进,每一位专家的课程讲座都会在讲座后不久推送1 000字左右的文章以飨读者。

实际上,作为学科建设阵地之一,文章在"上海大学上海电影学院研究生"微信公众号公开发布后,会有许多相关领域的学人关注并发表评论,这已是"外在反馈"的重要一环。同时,深度参与本课程的校内外教师、各届学生都会根据自己上课的感受建言献策,共同努力建设一个蓬勃生长的"学术空间"。

三、结语

"社会在进步,大学在发展,学科结构会不断地调整。"[①]当前,艺术学学科已发生巨大变革,正给予艺术学博士研究生教育全新的机遇与挑战。"学术写作与规范"课程为博士研究生搭建学术前沿的涉渡之舟,是上海大学上海电影学院适应学科发展的全新尝试与探索。未来,本课程仍需要在实践中完善,在完善中提升,才能推进博士生课程教学的高质量发展,为社会培养高质量艺术人才。

① 杨玉良.关于学科和学科建设有关问题的认识[J].中国高等教育,2009(19): 4-7,19.

古典戏曲理论的活态性：
"中国戏剧理论"课程建设特点

张婷婷

上海大学上海电影学院

"中国戏剧理论"是面向上海大学上海电影学院戏剧戏曲学研究生开设的专业基础课，围绕中国戏剧的曲律论、戏剧史论、戏剧创作论、戏剧表演论、美学风格论、戏剧批评论、戏剧导演论等内容而展开，旨在培养研究生系统掌握戏剧基础理论和专门知识，熟悉并理解戏曲史论专业的重要经典理论及国内外研究现状。从教学效果而言，可提高研究生的理论水平与学术研究的能力。

在课程建设的过程中，本课程立足戏曲基础理论与知识框架，通过总论、曲律论、表演论、点评论、戏曲史论、创作论、导演论、舞台论等章节，结合具体的戏曲案头作品与舞台作品举例分析，引导研究生掌握理论联系实际的研究方法并深入到戏剧的历史脉络、艺术思想、文化语境，从而掌握重要的艺术理论范畴，更有助于开阔视野与知识面，为进入理论研究打下扎实的基础。

一、中国戏曲的理论特点与"中国戏剧理论"课程的建设构想

中国古代戏曲广泛根植于中国传统乡土的沃土中，融文学、音乐、诗词、舞蹈、曲艺等艺术形式于一体，以弋阳腔、高腔为代表的民间声腔，活跃于小传统的文化土壤，与日常娱乐、民间仪俗、节庆文化密不可分，发挥了极为重要的社会文化功能。而来自民间的昆山腔，经嘉靖年间的魏良辅改革之后，气无烟火，轻柔婉转，调如水磨，流利雅致，受到上层士大夫的喜爱，成为宴饮雅集、往来应酬的声腔。自晚明，昆山腔成为士大夫阶层最喜爱的声腔，被尊为"雅部"，以区别其他所有地方"花部"声腔，居于主导地位。士大夫文人群体，是古代戏曲理论的书写者与创作者，必然会将文人阶层的理论旨趣与欣赏

视角融入理论的建构,将具有特定文人趣味的艺术作品奉为"经典",使戏曲的创作与表演能够"紧守由它(们)经典化的性质",从而彰显雅正的正统戏曲理论观念。因此,中国戏曲理论的主流形态,多是以昆山腔之"雅"为视角而展开的理论总结。例如:论述戏曲创作方法和技巧的理论,多是针对昆曲制曲之曲论而展开,如魏良辅的《曲律》、王骥德的《曲律》、沈宠绥的《度曲须知》等;论述戏曲曲唱技巧的理论,多是针对昆曲曲唱的方法而归纳的理论,如《南词引正》《乐府传声》《梨园原》等;融考辨史料、品评剧作、论述创作方法为一体的曲话理论,如《雨村曲话》《雨村剧话》《剧说》《藤花亭曲话》等,重文辞评点、尚音律和谐,提出"情贵含蓄,言贵雅忌俗"的观点,体现了"文人化"的特点;参照画品、书品的形式而形成的曲品,其"妙""逸""神""能"等审美风格,或赞赏本色的语言,或推崇雅致的意境,多围绕昆曲作品评点议论;而戏曲理论中最重要的理论形态——戏曲格律谱、戏曲韵谱,更是以曲牌体昆山腔为基础进行的理论总结。由此可见,了解昆曲,是打开中国戏曲理论大门的一把重要钥匙。

自南宋成熟的戏曲形式南戏产生以来,戏曲两种生命构成形式——文本与舞台,就一直被代代相承,历经南戏、元杂剧、明清传奇的古典形态。在现代思潮的影响下,古典形态向现代形态的转型,又产生了表现现代人民生活的"现代戏"。无论古典形态还是现代形态,戏曲这一古老的艺术至今仍"活"在舞台上,成为中华优秀传统文化的代表艺术。戏曲理论是伴随着戏曲的形成和发展而进行的理论总结,从先秦至唐代理论的萌芽至清代理论的集大成,历经千余年,不仅可指导文人"填词制曲",亦能指导演员"舞台表演"。从戏曲门类的学科性质来看,其本身就是一种综合的艺术,如俄国戏剧家乌·哈里泽夫所言:"戏剧有两个生命,它的一个生命存在于文学中,它的另一个生命存在于舞台上。"[1]

相较其他门类而言,戏曲艺术具有"跨门类"性,不仅案头文本之"文学性"联系着舞台之"表演性",而且还与"美术""音乐""舞蹈""设计"等艺术

[1] 乌·哈里泽夫. 作为文学之一种的戏剧(俄文版). 莫斯科大学出版社,1989:250。转引自:董健. 戏剧性简论[J]. 戏剧艺术,2003(6).

相互关联。通过戏曲门类的研究,更容易发现戏曲的"艺术特性"与其他艺术门类的共同规律,而"这些相似点一旦为我们注意,就将促进我们对艺术的了解"②,从艺术门类为研究对象,上升到揭示艺术的一般规律。

在对"中国戏剧理论"课程展开建设时,须展现出古代戏曲理论特有的规律与特性,既要充分理解中国古代戏曲理论带有强烈的"雅化"色彩与文人趣味,有关昆曲的理论始终是理论总结的重心,又要兼顾"本无宫调,亦罕节奏,徒取其畸农、市女顺口可歌而已"风格质朴的民间戏曲等主流之外的地方板腔体的戏曲理论;既要侧重围绕文人创作实践而总结的曲律理论,也要重视为演员舞台表演而归纳的表演理论;既要关注戏曲理论的个性特征,也要重视戏曲理论与其他艺术理论的相通性。因此,本课程不以古代理论形成的时间为线索,而以理论各类形态为专题章节。

二、古代戏曲理论的"活态性"与"活态"的运用理论

古代的戏曲理论是针对创作与实践而总结的,然而古代戏曲的创作与表演,自南戏到当下,历经900余年,仍然"活"在当下。由此,古代戏曲理论并非是沉睡在历史文献中的案头理论,而是"活态"的,仍可以指导当下戏曲创作实践与舞台实践。"中国戏剧理论"课程不仅局限于知识点的讲授,更重要的是让学生掌握古代戏曲理论,并能灵活用于指导当下艺术的实践。在这门课的教学方法上,力图改变传统教学方式中让学生单纯地、被动地接受教师所讲授的知识点,并探索开放的、自主的学习方法,倡导积极的、主动的探究型学习,培养学生的创新精神和实践能力。以理论讲授与启发式教学为主要手段,以开放型、有争议、有趣味的问题导入,充分调动学生查阅史料对问题进行分析,形式理论观点。在此过程中,通过培养研究生查阅资料,观摩舞台,阅读作品,分析理论,调动其主动学习的能力,运用中外戏剧理论,探讨舞台作品,积极展开戏剧评论,在继承传统的基础上进行理论创新,具有对当下戏曲作品创作演出进行理论批评的能力。具体而言可以采用以下三种教学方法:

② 李普曼.当代美学[M].邓鹏,译.北京:光明日报出版社,1986:228.

1. 以"填词制曲"的实践理解曲律论

从元杂剧到昆剧,都是"曲牌体"的演唱形式。曲牌是"中国历史上凡根据按谱填词(后有去词存谱)的传统曲调的总称"③,具体而言,它是曲家根据演唱或演奏的实践经验,从民歌、民间乐曲、宫廷雅乐、文人词曲、曲艺中提炼归纳出来的"具有程序性和原型性能的曲调"④。每一曲牌都有自己的曲式、调式与调性,在元曲中起着极其重要的作用。与西方戏剧不同,古代戏曲家在创作戏曲时除了写故事之外,最重要的艺术创作是根据故事情节填写"曲牌"。填曲的规范性极强,每首曲牌均有自己的"性格",不同的戏剧场景、脚色行当、人物情感调,都有专门的曲牌,而每首曲牌调有定格,句有定式,式有定字,字有定声,其曲调、唱法、字数、句法、平仄等都有一定规则。而如何填写曲牌,遵守曲律,古代理论家总结了一套格律理论。元代周德清撰有《中原音韵》一书,根据前辈佳作"撮其同声",对元曲用调情况按宫调进行排比类归,从中整理出"三百三十五章"曲牌,并根据当时中原语音,归纳19个韵部;此后又有《太和正音谱》《南九宫十三调曲谱》《南曲九宫正始》等诸家曲谱,形成参照标准指导文人填曲,即便现在杂剧与昆曲的创作,仍可参考古代的韵书与曲谱。

"曲律论"是中国古代戏曲最重要的理论形态,也是最难掌握的理论,仅停留于理论一般性的知识介绍,那么学生便难以理解。如果课程讲授填曲的方法,让学生学会填曲,在艺术实践的过程中,学会查阅《中原音韵》《韵学骊珠》等韵书,掌握曲牌押韵的规律;通过查阅《九宫大成南北词曲谱》《昆曲曲牌及套数范例集》等曲谱,理解曲牌中平仄的搭配关系以及平上去入与昆曲腔格的关系;通过撰写一折戏,认识曲牌的属性,明白曲牌联套的规律,那么曲律理论便不是僵死的理论,古代的典籍都可是"活态"的,可以指导填曲的实践。

学会填一首曲牌,进而学会曲牌联套的方法,最后完成一部昆曲的创作,既能学会实践,又能在实践的过程中"活态"地掌握理论。这种变知识讲授为实践中活用理论的教学方法,会获得更好的教学效果,无疑是一种有益的尝试。

③ 缪天瑞.音乐百科词典[M].北京:人民音乐出版社,1998(496).
④ 冯光钰.双年文录——音乐传播与资源共享探新[M].北京:大众文艺出版社,2005(5).

2. 以"拍曲"的实践理解曲唱论、表演论

在戏曲的表演技巧中,曲唱是最为重要,歌唱技巧也是古代戏曲理论中的重要理论,围绕"曲唱"的专论就有《唱论》《南词引正》《度曲须知》《弦索辨讹》《南曲入声客问》《乐府传声》《消寒新咏》《顾误录》等。其中除《唱论》是针对元曲曲唱而论,其余大部分曲唱理论都是依据昆曲曲唱而总结的经验。

中国昆曲的曲唱,尤其强调"五音以四声为主,四声不得其宜,则五音废矣。平上去入,逐一考究,务得中正,如或苟且舛误,声调自乖,虽具绕梁,终不足取"。所谓四声即字声的"平、上、去、入",所谓五音即音乐的"宫、商、角、徵、羽",二者相辅相成,协调统一,才能较好地展现曲腔,如《顾误录·四声纪略》所说:"凡唱平声,第一须辨阴阳,阴平必须平唱、直唱,若字端低出而转声唱高,便肖阳平字面矣。阳平由低而转高,阴出阳收,字面方准,所谓平有提音者是也。"在教学过程中,如果不懂昆曲的曲唱,没有"拍曲"的实践,就无法体验到古代曲唱理论的精微之处。上海电影学院戏剧戏曲学目前开设有三学期的昆曲曲唱课程,目的就是通过曲唱的实践,获得艺术的感性经验,从而更深入地理解理论。因此在本课程的教学中,引入昆曲曲唱,以一首曲牌的演唱实践为基础,以"活态"的曲唱展开教学,贯穿"五音协四声"的曲唱论;吐字分明的技巧论;"句韵必清"的演唱归韵论;"传声传情"的宣情论,势必能更有效地能理解理论、掌握理论、运用理论。

3. 以写剧评的实践理解品评论、评点论、曲话与剧话

中国古典戏曲理论主要批评形式是评点,理论家通过总评、出(折)评、眉批、夹批等形式,对一部戏剧作品的语言、文辞、音律、情节、人物以及戏剧结构展开评论。从理论形态看,这种批评较为随意,不成系统。但是这类评论,针对剧本具体的某一字句、段落、情节而展开的言说,蕴涵了批评者的审美情趣、理论视角,也能为读者或观众提供阅读与欣赏上的帮助。

在教学过程中,不妨也用同样的剧本进行评点与批点。通过阅读剧本并结合当下的舞台表演,在剧本的关键位置,标出观点,指出妙处,点出缺失,提出自己的戏剧见解,并以此和古代文人的批点作对比,以此提高学生对理论的兴趣,也可以古今参照的角度,了解当下学生对古代剧本的理解角度,以及对

舞台的审美趣味。

三、结语

综上所述，中国戏剧理论是针对中国戏曲艺术而总结的理论，从宋至今，已有900多年的历史，积累了大量的理论典籍与理论观点，也构成了中国戏曲独特的理论特性。中国戏曲理论既是历史的，也是当下的，但绝不是沉睡在历史中无生命的理论，打开丰富的理论宝库，仍然可以取之不尽用之不竭，指导当下的戏曲艺术实践。"中国戏剧理论"课程，采用一种"活态"实践性的教学方法，指导学生活用理论、理解理论、掌握理论、运用理论，从而推动中华优秀传统文化的创造性转化，实现课程教学目的。

欣赏经典电影、了解背后技术
——"电影艺术欣赏与技术揭秘"课程建设设想

丁友东

上海大学上海电影学院

摘　要：本文主要介绍上海大学研究生公共平台课"电影艺术欣赏与技术揭秘"开设的背景、课程主要内容的设计思路、课程第一轮开设后取得的阶段性成果，以及课程存在的主要问题和改进思路。通过本文的探讨，旨在为电影技术与艺术融合的特色在课程体系上的体现提供一种思路。

关键词：电影；艺术欣赏；技术揭秘

一、课程开设背景

电影是一种重要的视觉艺术形式，它通过运动画面、声音、文字等多种感官刺激手段，使人们能够交流思想、讲述故事、感知氛围，既是大众娱乐的来源，也是一种公民教育的有力媒介。电影是艺术与技术深度融合的特殊文化产品，电影艺术的创意通过技术得以呈现，并推动电影高新技术的不断发展；而电影技术的进步和创新也给电影创意的实现带来更多的可能。电影的视听基础赋予了它传播艺术的普遍力量，在观看电影时，如果能从更"内行"的角度欣赏其中的艺术内涵，了解电影创作和制作过程中需要用到的信息技术，打破神秘感，对于培养和提高当代大学生、研究生的艺术审美能力和审美水平，以及体验其中电影创作的技术之美，并进而培养和提升其综合的文化素质能力与人文素质，具有非常现实而深远的意义。

在学院相关专业的教学计划中，已经开设了"经典影片赏析""光影中国""中外电影史""电影作品解读""数字电影技术基础""电影技术导论"等

课程，但现实中理工科专业的研究生往往缺少电影艺术基础，不知道怎么欣赏电影，对技术在电影艺术创作和制作中的重要性认识不足；而艺术类研究生则对电影创作和后期制作中用到的相关技术一知半解，影响了对电影艺术创意表达的可能性探索。目前，上海大学还没有一门课程能把经典电影欣赏和其背后涉及的技术介绍有机结合起来，并通过课程内容让技术和艺术背景的研究生能够共同讨论经典电影艺术创意表达与技术实现之间的相互促进关系。

为此，经过前期准备和申报，公共平台课"电影艺术欣赏与技术揭秘"（课程编号：0P0000034）于2021—2022学年冬季学期正式开设，并列入2021年上海大学研究生高水平地方大学项目建设课程。课程的开课对象为全校各专业研究生，并对本科生开放。本课程带领学生通过电影欣赏，发掘其中蕴含的艺术表现手法，并对电影特效制作涉及的技术进行揭秘。课程将通过观看影片，了解电影视听语言的基本概念，掌握电影分析的不同角度和方法，帮助学生全方面地掌握一部电影的艺术风格，了解电影制作技术，提高电影艺术的赏析、评论能力。

二、课程内容设计

课程以经典影片为载体，贯穿历史文化的发展潮流，凸显电影艺术表达的人文情怀，坚定弘扬我国文化的核心价值观，以"影史教学、育人为核、文化为旨"为目标，鲜活展现社会影像发展，鲜明表现进步文化精神，鲜亮张扬中国影像艺术本土传统，并对国际主流的电影技术应用进行解读，对我国电影创作与电影科技发展趋势进行探讨。

课程选取不同时代并能体现电影技术进步的10部左右经典影片进行完整鉴赏，并从时代背景、创作过程、视听语言特点、文化关照等角度分析每部影片的艺术创作特色。同时，课程基于电影技术发展史、结合近20年来商业大片—艺术电影—科幻电影的创作转型，从快速发展的信息技术在电影创作中的创新应用等层面系统讲述中国与其他国家不同年代电影的时代风格、影像特征、文化传统和创作特色，并对其中技术扮演的角色进行探讨。

课程计划选取的经典影片有《大白鲨》(1975)、《星球大战》(1997)、《黑客帝国》(1998)、《社交网络》(2009)、《霍比特人：意外之旅》(2012)、《曼达洛人》(2019)、《阿丽塔：战斗天使》(2019)、《双子杀手》(2019)等。

同时，课程将组建由电影艺术、电影技术不同学科及校内校外兼顾的授课团队联合授课，根据课程内容合理安排主讲教师，并积极采用互联网信息化手段，让不方便来校的校外教师采用连线方式远程授课。每次课程，先让学生完整欣赏影片，再由教师解读影片背后的故事、讲解欣赏方法，以及介绍该部电影视觉特效实现的技术原理，并与学生进行互动交流，从而提升学生对影片的欣赏水平。同时，课程还积极利用在线教学平台，将有关课程资源上传课程在线教学系统，方便选修的学生学习。

为了更好地让选课同学参与课堂互动讨论，提高教学效果，课程要求每位选课学生至少要参与3部影片的课堂讨论，并选择至少1部影片做详细的分析，介绍该影片的艺术创作特色、背后使用的电影视觉特效或后期制作技术，以及分析技术对艺术创意表达的作用，形成不少于6 000字的影评分析报告。

三、阶段性成果与特色

课程在2021—2022学年冬季学期由丁友东教授和黄望莉教授联合授课，共有8位研究生选修，其中2位是有工科背景的"数字媒体创意工程"专业研究生，6位是有艺术背景的"戏剧与影视学"专业研究生，他们均全程参与了课程教学。

课程第一周，由丁友东教授介绍了课程的教学安排。课程还邀请了"爱奇艺"副总裁朱梁教授举办"浅谈当代电影技术"讲座，详细介绍了电影色彩、帧率、超分、虚拟制作、特效制作、HDR、动作捕捉、高技术格式等相关电影技术，为后续电影欣赏和技术介绍打下基础。

课程第二周，选择2012年上映的电影《霍比特人：意外之旅》(图1)作为课程欣赏影片，再由教师介绍了影片赏析方法以及涉及的高帧率、3D拍摄制作技术。

课程第三周，选择1999年上映的电影《星球大战前传1：幽灵的威胁》(图2)作为课程欣赏影片，再由教师介绍了影片赏析方法以及涉及的科幻电影制作技术。

理念变革与方法创新——艺术技术融合语境下的影视专业教学改革探索

图1　电影《霍比特人：意外之旅》简介

图2　电影《星球大战前传1：幽灵的威胁》简介

课程第四周，选择1999年上映的电影《黑客帝国》(图3)作为课程欣赏影片，再由教师介绍影片赏析方法以及涉及的人工智能技术在电影制作中应用。

图3　电影《黑客帝国》简介

课程第五周,选择2010年上映的电影《社交网络》(图4)作为课程欣赏影片,再由教师介绍影片赏析方法以及涉及的特效制作技术。

图4　电影《社交网络》简介

课程第六周,选择2019年上映的电影《曼达洛人》(图5)作为课程欣赏影片,再由教师介绍影片赏析方法以及涉及的虚拟拍摄技术。

图5　电影《曼达洛人》简介

课程第七周,选择1975年上映的电影《大白鲨》(图6)作为课程欣赏影片,再由教师介绍影片赏析方法以及涉及的早期特效制作技术。

课程第八周,选择2019年上映的电影《阿丽塔:战斗天使》(图7)作为课程欣赏影片,再由教师介绍影片赏析方法以及涉及的表情捕捉、物理仿真技术。

课程第十周,选择2019年上映的经典电影《双子杀手》(图8)作为课程欣赏影片,再由教师介绍影片赏析方法以及其涉及的3D、高帧率和4K技术。

图6　电影《大白鲨》简介

图7　电影《阿丽塔：战斗天使》简介

图8　电影《双子杀手》简介

在教学过程中，上海大学研究生教学督导组组长曲春景教授随堂听了一次课，她充分肯定了课程的开设意义，并对课程的教学方法提出了中肯的改进建议。

8位选修本课程的学生结合某部观赏影片以及老师的介绍，撰写了有深度

的艺术欣赏与技术分析论文。从学生的反馈来看，他们都觉得收获很大。

如张懿慧同学在课程论文以2021年上映的电影《黑客帝国：矩阵重启》为例，介绍了虚幻引擎UE5在CG影像制作中的应用。她认为，从电影与游戏之间的关系来看，游戏引擎已经成为实现媒介跨越的桥梁；从技术层面来看，游戏引擎技术帮助电影提升了镜头内特效的深度和广度，加深了虚拟制作环境的真实性和连贯性，降低了总体拍摄成本以及拍摄周期。纵观整个电影发展史，游戏引擎带来的次世代电影生产新模式已经开始渗透到电影行业的方方面面，在影像创作过程中，为视角以及节奏等方面带来了技术、美学以及文化上的新突破。利用电影的不纯性，电影影像通过游戏引擎逐步向"游戏化"转向，并在这种"转向"中产生了新的文化和哲学命题。由此可见，未来的电影发展，在游戏引擎技术的支持下会体现出越来越深的"游戏化"特征，而这一趋势在目前已经逐步凸显。

又如胡玉清同学在课程论文中以电影《阿丽塔：战斗天使》为例，认为随着数字技术的普及，科幻电影将层出不穷。《阿丽塔：战斗天使》的出现源于创作者对影像技术的痴迷与观众审美意识的革新，作品在给予悦目的超真实奇观影像的同时，也内含了一定的精神诉求和文化反思。铸梦的世界如此浩大，不论是数字技术的进一步超越，还是艺术美学的进一步扩张，抑或是关于生命、关于宇宙哲思的不断蕴生，都值得翘首以盼。

四、存在问题和未来计划

课程开设虽然在选片原则、课程教学方法上进行了有益的探索，但仍然存在不少问题，主要表现在：

（1）影片资源不够。限于版权等问题，课程计划观看的经典电影只能通过"爱奇艺"等视频网站获取，影片放映质量无法保证，部分经典电影还无法列入讲解范围，影片资源明显不足。

（2）观看环境不佳。目前学校上课教室在投影设备和遮光等放映环境方面存在明显不足，影片播放的效果和观影体验不佳。

（3）授课师资不足。限于课时、时间等因素，目前只能邀请少数教师参与教学，相关影片的主创团队或资深影评专家还无法参与课堂的教学，也无法与

选课学生进行互动交流。

（4）选课人数不多。目前平台课只能作为选修课供有兴趣研究生选修，无法作为专业必修课列入培养计划，故而选课人数有限。

未来，课程一是将通过加入"爱奇艺"等视频网站会员、建立学院影视片源资源库等多种途径获取更多高质量的经典电影片源，为课程教学提供更多选择。二是尽量借助学院专业放映厅作为开课教室，提供更佳的观看影片环境。三是将通过多种方式邀请经典影片主创或资深影评专家走进课堂，与选课学生交流互动，从而提升课程的教学效果。

"艺术创意学"之何谓
——上海大学上海电影学院"艺术创意学"课程开设刍议

李采姣

上海大学上海电影学院

摘　要：从宏观角度阐释"艺术创意学"概念及"艺术创意学"课程开设的意义，探讨当前国内高校及至上海大学上海电影学院开设"艺术创意学"课程的必要性；再从微观角度结合笔者执教这一课程的实际情况及阶段性教学结果的情况进行分析，深入规划、积极拓展这一课程在之后的教学实践中的可行性方案，努力推进上海大学上海电影学院研究生学位点核心课程"艺术创意学"的教学及人才培养成果。

关键词：艺术创意；创新思维；跨学科

引言

1912年，美籍奥地利政治经济学家约瑟夫·熊彼特（Joseph Alois Schumpeter）就曾明确指出：现代经济发展的根本动力不是资本和劳动力，而是创新，创新的关键就是知识和信息的生产、传播、使用。创意产业提供给我们宽泛地与文化的、艺术的或仅仅是娱乐的价值相联系的产品和服务。它们包括书刊出版、视觉艺术（绘画与雕刻）、表演艺术（戏剧、歌剧、音乐会、舞蹈）、录音制品、电影电视甚至时尚、玩具和游戏。若稍加注意就会发现，在这个行当中艺术的内容占了很大比重，甚至可以说，创意产业的重点其实就是艺术创意。[①]顾名思义，艺术创意学即对文化创意产业中艺术创意产业进行研究

① 马知遥. 艺术创意学设立的必要性探讨[J]. 齐鲁艺苑, 2009, (5): 85-88.

的学问。它着重于对涉及艺术领域的创意理论进行归纳和总结,以期找出艺术创意的基本思路和方法,为创意学的艺术实践做理论深化和指导。具体来说,艺术创意学是对艺术或涉及文化艺术的相关领域(它们包括书刊出版、视觉艺术、表演艺术、录音制品、电影电视、时尚、玩具和游戏)进行创意的理论及思维方法的研究。[②]它为艺术创意产业提供理论指导,以期完成艺术创造和创意思维的跨学科结合。

在艺术创意学的研究中,创造力是极为重要的概念。即在特定环境中创造新的想法和解决问题的能力。它是一种复杂的心理过程,涉及认知、情感和行为等方面。艺术创意学的研究旨在了解创造力的本质、创造力的发展、创造力的培养等。另一重要的概念即"艺术思维",艺术思维是一种思考方式,强调视觉表现、观察、分析和抽象化能力。艺术思维不仅适用于视觉艺术领域,也适用于诸如科学、工程、商业等领域。在艺术创意学的研究中,艺术思维被认为是培养创造力的关键因素。

与此同时,艺术创意学还研究了很多其他诸如美感、感知、表现力等方面的概念。这些概念在视觉艺术、设计和其他创意领域中发挥着极为重要的作用。艺术创意学的研究可以帮助我们了解这些概念的本质和作用,为创造性工作提供指导与支持。"艺术创意学"的教学内容涵盖广泛,包括艺术史、设计原理、创新思维、创意表达、实践技能等方面。在教学过程中,学生将接受专业知识和实践技能的培训,同时也将探索多元化的文化和社会背景,从而更好地理解和应用所学知识。

综上,"艺术创意学"是一门兼具艺术理论与艺术实践双重特点的复杂而重要的跨学科领域的学科。通过研究艺术创造的过程和方法、艺术作品的创意与欣赏,艺术创意学要为我们提供提高创造力、发展个人表现力和表达能力的方法和指导。作为上海大学上海电影学院(以下简称"上海电影学院")研究生学位点核心课程,"艺术创意学"课程重点围绕审美、故事、创意和商业等模块,塑造研究生提高审美、讲好故事、突破框架,以及商业运用的综合能力。课程以艺术为原点,探讨艺术与文化创意如何介入文化生产过程,艺术与文创

② 马知遥. 艺术创意学设立的必要性探讨[J]. 齐鲁艺苑, 2009, (5): 85-88.

领域的理论探索与实践应用,艺术价值通过文创转化为商业价值的原理、机制和方法,艺术对文创思维与方法、产品策划与运营、组织管理与成长、地方特色与区域发展的影响,并讲授艺术与文创的基础理论、研究方法和操作流程,培养研究生的批判思维、进行艺术介入和创意赋能的能力、反思艺术与文创的文化意涵。

一、艺术创意学的研究内容

1. 艺术创意学的教育理念和教学方法是该领域研究的重要内容

国内外的学者在探讨艺术创意学的教育理念时,普遍认为要重视学生的创新思维和实践能力的培养;同时还要注重学科间的交叉与融合,培养学生对知识的综合运用能力。在教学方法方面,有学者提出了多元化的教学方式,如案例教学、项目驱动教学、团队合作等,以此来激发学生的兴趣和潜力,提高教学质量和效果。在理论研究方面,学者关注的焦点包括了创意思维的内涵和外延、创意过程的特点和规律、创意实践的方法和技能等;在实践研究方面,艺术创意学探讨的领域涉及艺术教育、创意产业、设计创新等。

2. 艺术创意学的跨学科研究是该领域研究的另一重要方面

在跨学科研究方面,国内外的学者在文化学、社会学、心理学、市场学等多个领域,采用了如实验研究、案例分析、问卷调查、实地考察等方法进行研究。在数据分析方面,运用了统计分析、内容分析、质性研究等多种方法。这些方法为艺术创意学的研究提供了科学的、系统的、多维度的视角。

3. 艺术创意学的应用研究日益受到重视

艺术创意学的应用领域包括文化创意产业、数字媒体、创新创业等多个领域,并不断涌现出新的领域和新的研究课题。比如,基于人工智能技术的艺术创意学研究、面向全球化背景下的跨文化艺术创意学研究等。因此,艺术创意学的应用研究成为学者们关注的热点问题。学者通过调查研究、案例分析、实体比较等方法,探索艺术创意学的应用实践,为相关领域的发展提供了理论和实践上的保障。

二、国内外艺术创意学教育优缺点比较

目前,国内外高校几乎都开设了"艺术创意学"的专业和课程,所涉及内

容包括创意思维、创意表达、创意实践等多个方面。艺术创意学教育注重理论联系实践,鼓励学生通过艺术实践来探索和体验创意的过程,提升创意表达和创新思维能力。此外,艺术创意学教育也注重跨学科的融合,在艺术、设计、科技等多个领域中寻求新的创新点和可能性。

在教育部的政策引导下,国内的高等教育机构也相继开设了"艺术创意学"的相关专业和课程,如上海戏剧学院的"创意表演"课程、中国美术学院的"创意设计"课程等。此外,艺术创意学教育也开始进入中小学的教学内容中,有助于培养学生的创新能力和综合素质。

1. 目前中国艺术创意学教育的优缺点

目前中国艺术创意学教育的优点:

(1)中国拥有悠久的文化传统和丰富的文化资源,可以为学生提供更多元的文化体验和艺术启示。

(2)注重跨学科的融合,涉及艺术、设计、科技等多个领域,有助于培养学生的综合素质和创新能力。

(3)注重文化多样性和社会需求,将创意表达和创新思维应用于解决实际生活问题与社会问题,使得其具有更强的实际意义与社会价值。

同时,目前中国艺术创意学教育也存在着一些缺点:

(1)一些高校的艺术创意学教育还停留在理论层面,缺乏实践的机会和平台,无法满足学生的实际需求。

(2)一些教育机构的教学体系和教学方法也有待完善和改进,需要更加注重学生的主动性和创造性,以及与行业的紧密结合。

2. 目前国际艺术创意学教育的优缺点

目前国际艺术创意学教育的优点:

(1)注重跨文化的交流和合作,有助于学生更好地了解和接触不同文化和艺术形式,提高其文化素养和全球视野。

(2)注重实践和项目式的教学,更加强调学生的实践能力和解决问题的能力。一些国际教育机构还注重与行业和社会的紧密合作,提供更多的实践机会和实际项目,使得学生的实践能力和专业能力得到更好的锻炼。

(3)在师资力量和教育资源方面,国际艺术创意学教育普遍拥有一支高素

质的师资队伍和先进的教育资源,可以给予学生更为全面和深入的教学。而中国目前在这方面的投入和支持相对较少,导致师资力量和教育资源的短缺。

诚然,目前国际艺术创意学教育也存在着一些缺点:

(1) 国际艺术创意学教育模式和方法可能不完全适用于中国国情,需要根据中国的实际情况进行相应的改进和调整。

(2) 国际艺术创意学教育的费用较高,对学生的经济压力较大,需要探索更加灵活和多元化的教育方式与渠道。

三、"艺术创意学"课程开设的意义与要点

1. "艺术创意学"课程开设的意义

(1) "艺术创意学"课程可以帮助学生开拓创新思维,激发创造力和想象力。在这门课程中,学生可以学习到不同的艺术形式和技术,了解艺术的历史和文化背景,探索艺术与科技、社会等领域的交叉和创新,从而培养出解决问题的创造性思维和创意表达的能力。

(2) "艺术创意学"课程可以提高学生对于文化艺术的理解和鉴赏能力。艺术是人类文化的重要组成部分,通过学习"艺术创意学"课程,学生可以深入了解不同文化背景下的艺术表现形式和创意思路,提高对于艺术作品的鉴赏能力和文化敏感度。

(3) "艺术创意学"课程还可以培养学生具有团队合作和跨学科交流的能力。艺术创意往往需要团队合作,不同领域的交叉融合也是艺术创新的重要方向。在这门课程中,学生可以通过分组合作、跨学科交流等方式,提高团队合作和跨领域交流的能力。

(4) "艺术创意学"课程可以提高学生的实践能力和解决问题的能力。在这门课程中,学生需要进行实践性的创意表达和作品制作,从而培养出实践能力和解决问题的能力。这些能力对于学生未来的职业发展和终身学习都具有重要的意义。

2. "艺术创意学"课程开设的要点

鉴于"艺术创意学"课程综合性较强的特点,如何确保在高校开展"艺术创意学"课程的教学质量和教学效果,需要考虑如下要点:

（1）需要注重教学资源的投入和建设。如在师资力量、教学设备、实验室（艺术实践场地）和文献资料等方面进行投入和建设，并且还需要加强对于相关学科的交叉合作，以形成相对丰富完善的教学体系和课程框架。

（2）需要注重教学内容的设置和调整，以满足不同层次学生的学习需求。教学计划应该因人而异，根据不同的学生群体进行制定，以确保课程的适应性。对于初级学生，应该注重基础知识的教学，同时培养其创新思维能力；对于有一定基础的中级学生，应该强化实践环节，提高创意表达能力；对于具备一定艺术创意表达能力的高阶学生，应该注重跨学科交流和团队合作能力的培养，以满足其未来职业发展的需求。在课程内容的设置和调整上，应该考虑时代背景和学科发展趋势，确保教学前沿性和实用性。同时，也应该注重理论与实践的结合，让学生在学习相关理论知识的同时，进行实际操作和实践活动，提高其综合能力和实际应用能力。

（3）注重教学方法和手段的创新。为了保证"艺术创意学"课程能够连贯和系统地进行教学，需要建立科学的课程体系，将艺术创意学的知识内容进行分门别类的教学。同时，需要平衡理论教学和实践教学的比例，在课堂讲授和实践操作中寻求平衡，以提高学生的综合能力。教学过程中应该注重运用多种教学方法和手段，如案例分析、互动式教学、项目式教学等，以此来激发学生的学习兴趣和参与度，从而达到提高创造力和创新能力的目的。

（4）注重教学评估和反馈的机制建设。"艺术创意学"的教学评估应该注重多元化和客观性，采用不同的评估手段和方法，从学生的课堂表现、作业完成情况、实践成果和综合评价等多个方面对学生进行全面评估。同时，还应该建立良好的反馈机制，及时了解学生的思想状态、学习情况和反馈意见，为课程的改进和提升提供有效的依据。

四、"艺术创意学"课程的教学目标及实施步骤

1. "艺术创意学"课程的教学目标

针对"艺术创意学"这门课程，其目标和教学内容应该结合社会需求与学科发展趋势，注重前沿性和实用性，同时注重理论与实践的结合。

（1）培养学生具有创新思维和创意表达能力，能够独立完成创意项目的能

力。如提供跨学科的学习机会；鼓励学生独立思考；培养学生多元化的思维方式；提供多样化的表达方式；注重学生创意实践。

（2）提高学生对于文化艺术的理解和鉴赏能力，增强文化自信。如给学生提供多元化的艺术教育；培养学生的文化意识；引导学生欣赏、分析艺术作品；为学生提供多样的鉴赏方式；引导学生交流和互动。

（3）培养学生具有团队合作和跨学科交流的能力，以适应现代社会的需求。如注重团队合作的教学方式；鼓励学生跨学科交流，如开设交叉学科的课程、组织跨学科研究项目等。

2."艺术创意学"课程的实施步骤

高校开展"艺术创意学"课程的实施方案和步骤，主要包括以下六个方面：

（1）确定课程目标和教学内容。在确定课程目标和教学内容时，应该结合社会需求和学科发展趋势，注重前沿性和实用性，并注重理论与实践的结合。

（2）建设教学资源和设施。"艺术创意学"作为一门较为综合和实践性极强的课程，需要在教学资源和设施上进行充分的投入和建设，包括师资力量、教学设备、实验室和文献资料等方面。

（3）制定教学计划和教学大纲。教学计划和教学大纲应该结合课程目标和教学内容，注重理论与实践的结合，同时合理安排教学进度和教学重点。

（4）设计教学方法和手段。"艺术创意学"的教学方法和手段应该注重多样性和创新性，采用案例分析、互动式教学、项目式教学等方式，以提高学生的学习兴趣和参与度，激发他们的创造力和创新能力。

（5）实施教学过程。在教学过程中，应该注重师生互动和合作，注重理论与实践的结合，同时加强对于相关学科的交叉合作，形成良好的教学体系和课程框架。

（6）进行教学评估和反馈。"艺术创意学"的教学评估应该注重多元化和客观性，采用不同的评估手段和方法，同时建立良好的反馈机制。

五、"艺术创意学"课程开设情况分析

上海电影学院"艺术创意学"课程开设以来，秉持着"引导、启发、激励"的师生互动教学方式，避免"填鸭式"和"说教式"的教学风格。从具体的作品案例欣赏、比较出发，大量引用国内（故宫博物院、台北"故宫博物院"、浙江

省博物馆、南京博物院、苏州博物馆、陕西历史博物馆等)、国际(大英博物馆、美国大都会博物馆、奥地利国家博物馆等)艺术创意作品案例分析,启发学生赏析艺术作品之"创意",从而引导学生根据自己的兴趣选择更有特点的创意作品作为案例分析并分享,再以多种方式导引学生由浅入深的进入艺术创意的实践当中。整个课程设计以"理论—欣赏—实践"到"再理论—再欣赏—再实践"的螺旋式深入教学方式为主,结合实地现场考察的方式(如到上海博物馆、浦东美术馆、龙美术馆等)对多样的艺术作品及艺术形式进行更直观的欣赏和感受,从而加深学生对"艺术"与"创意"的认识,避免将"艺术"与"创意"仅仅停留在干涩的教室与枯燥的文字理论中。由是,学生们对于"艺术"与"创意"的关系便有了较为清晰的认识,不仅拓展了学生的思路及视域,也让大家通过对不同形式的艺术作品欣赏而深入对"艺术""创意""创新"等的思考,并将其在实践中加以呈现。但基于学生不同的专业背景及理论基础,他们对于艺术的认识、审美的认识等方面都有不同程度的差异,从而对其创意思维的开发与提升、艺术实践的效果都有很大影响。显然,通过"艺术创意学"课程来提高学生整体的艺术创意思维与能力,需要一个相对较长的过程,而始终贯穿于这个过程的,将是"艺术创意学"课程的不断丰富、完善与优化。

"艺术创意学"课程的开展在提高学生的创新能力和跨学科交流能力等方面业已有较明显的效果,不必讳言的是,在实施过程中仍有一些问题和不足。而这些问题和不足也将成为课程进一步优化和提升的依据。包括以下四个方面:

一是对于教师来说,不仅要掌握"艺术创意学"相关的教育理论和方法,还要具备专业的艺术创作技能,才能够有效地引导学生进行学习和实践。理论与实践的辩证关系问题是哲学问题,也是一个基本问题,在具体的教学过程中,忽略哪一方都不行,过分看重哪一方也不行,这就要求"艺术创意学"课程的教师要理论与实践并重,毕竟,艺术作品不是用文字堆砌出来的,它需要具体的方式方法实践出来、展示出来。因此,教师的培训和专业知识、技能的提升尤为重要,唯有如此,才能保证课程的教学质量及效果。

二是"艺术创意学"课程涉及多个艺术领域,例如美术、音乐、戏剧、舞蹈、设计、摄影等,需要集结不同领域的教师和学者,进行跨学科跨领域合作。跨

学科研究与跨领域合作已经是当前社会各行业发展以及高校科研工作的普遍趋势,学科的交叉融合实际上是各学科研究之间联系的加强,这就需要教师及学生在科研学习中要具备高维度、宽视域、大格局,用发展和联系的眼光看问题,加强联系与合作才能推动课程教学的提升。但在实际教学实践中,往往会出现合作不够密切,各自为政的情况,导致教学效果不佳。因此,需要建立良好的团队合作机制,加强教师与教师、教师与学生、学生与学生之间的联系、交流和互动,促进"艺术创意学"课程进展中跨学科、跨领域的深度合作。

三是"艺术创意学"课程需要学生进行更多实践操作环节。但在教学实践过程中,教学资源不足、场地不够等问题也是限制课程高效和丰富发展的重要因素(如一些需要手工制作的艺术创意作品因对于场地的需求得不到满足而无法进入课堂等)。因此,需要针对实践环节的具体需求,提供充足的资源和条件确保学生能够充分实践,提高实践能力和创新能力。

四是"艺术创意学"课程需要学生具备相应的知识储备和学科综合素养。但在实际教学过程中,学生学科基础不扎实,对于相关的社会、历史、文化等方面的知识了解不足,都严重影响了课程的进度和效果。因此,在开设课程之前,需要对学生的基础进行考核和补充,并开设其他相关的艺术、文化、历史等方面的课程作为补充,为"艺术创意学"课程的深入开展提供更坚实的文化基础,并以此提高学生的整体学科素养。

结语

上海电影学院立足"以跨学科、多元化和国际化的教学理念培养具有较强综合素质、文化艺术修养和创作能力的学生,使他们成为电影行业中的领跑者"的培养目标、打造"植根本土、放眼世界、立于前沿"的国际一流电影学院的愿景,不论是在教学理念还是在教学实践中,都突出地体现了跨学科、综合性的特点,这与当前社会更深程度融合发展的趋势极为契合。上海电影学院开设"艺术创意学"课程也是乘势所为。

一是创意产业已经成为推动经济发展和文化创新的重要力量,而电影作为文化艺术的一种重要形式,也需要有更多的具有创新能力的人才参与其中。开设"艺术创意学"课程可以为学生提供更加全面和深入的文化艺术知识,培

养学生的创新思维和创造力,进而提高他们在电影创作中的表现力和竞争力。

二是"艺术创意学"课程的开设可以丰富上海电影学院的课程设置,增强学院的专业特色和核心竞争力。随着社会对于电影艺术人才的需求不断增加,培养具有综合素质和创新能力的人才已经成为各大高校的共同任务。而通过开设"艺术创意学"课程,上海电影学院可以进一步丰富、完善课程体系,提高学生的实践能力和创造力,进而增强学院的声誉和影响力。

三是开设"艺术创意学"课程也是上海电影学院推进国家"大众创业、万众创新"的具体举措。当前,我国已经进入创新驱动发展的新时期,大众创业、万众创新已经成为经济社会发展的主旋律。而"艺术创意学"课程的开设,可以为学生在未来提供更加广阔的创业和就业机会。

在当今快速发展的社会中,创意和创新能力成为越来越重要的竞争力。"日常生活的审美化"和"审美的日常生活化"让艺术产业化成为大势所趋,消费需求让艺术产业化成为可能,艺术创意人才的培养也成为弥补当前创意匮乏问题的主要手段。很显然,高校开设"艺术创意学"课程能够在教育阶段,不同程度地促进学生的创意和创新能力的培养。作为高校艺术教育工作者,更应在教学实践中不断努力探索和创新,为学生提供更好的"艺术创意学"课程体验,从而培养出更多具有创新能力和创意表达能力的人才,为推动社会的创新发展做出贡献。

参考文献
[1] 约瑟夫·熊彼特.经济发展理论[M].郭武军,译.北京:中国华侨出版社,2020.
[2] 李宇红,白庆祥.文化创意经典案例教程[M].北京:中国经济出版社,2008.
[3] 吕学武,范周.理论:碰撞与交融[M].北京:中国传媒大学出版社,2007.

新文科背景下艺术类平台课程的探索与实践
——以"动画艺术美学"课程为例

祝明杰

上海大学上海电影学院

摘 要：在新文科建设背景下,如何优化学科结构、促进跨学科交流、打破学科专业壁垒、提高学生审美能力、培养创新型人才等都成为高校教师必须思考的问题,艺术类平台课程的发展无疑对提升高校学生综合审美能力与整体艺术修养至关重要,更肩负着推进文科教育融合、培养新时代新人、促进文化繁荣时代使命。本文以上海大学研究生平台"动画艺术美学"课程为案例,深入探究研究生课程的创新教学方法,以期充分发挥艺术类平台课程在新文科建设背景下的美育潜力,探索艺术类通识教育课程的教学模式,以培育新时代综合性一流人才。

关键词：新文科；平台课程；动画艺术；研究生教育

2019年,教育部"六卓越一拔尖"计划2.0启动大会正式召开,提出引领推动新工科、新医科、新农科、新文科建设,体现了加快推进新文科建设的战略意图及实践要求。"新文科"强调文科建设要与新时代人才培养需求相接轨,是主动拥抱新科技革命和产业变革的机遇与挑战的"先手棋"[①],开设跨学科跨专业平台教学课程,可以培养学生的跨领域知识融通能力和实践能力、传承人文素养,培养学生综合素质能力。

《关于全面加强和改进新时代学校美育工作的意见》指出:"美是纯洁道德、丰富精神的重要源泉。美育是审美教育、情操教育、心灵教育,也是丰富想象力

① 李凤亮.新文科:定义·定位·定向[J].探索与争鸣,2020,363(1):5-7.

和培养创新意识的教育,能提升审美素养、陶冶情操、温润心灵、激发创新创造活力。"在高等教育阶段,学校要将体育、公共艺术课程和艺术实践纳入人才培养方案,鼓励高校和科研院所将体育、美育课程纳入研究生教育公共课程体系。②

在新文科观念的大背景下,高校研究生艺术类平台课程无疑可以成为美育、德育教育的重要推手,同时也是拓展学生学习视野,提高学生综合素质的重点课程。动画这一艺术样态作为电影的三大类别之一,无论是从形式还是内容上而言,无疑都可以成为高校学生美育教育重要的内容载体。动画艺术教育涵盖数学、心理学、美术学、设计学等学科领域的交叉内容,符合新文科发展要求。另外,从影视学科本身而言,动画艺术与媒介技术发展息息相关,符合媒介融合发展的时代要求。可以说,以动画艺术的探究视角切入高校美育教育,不仅有助于进一步提升不同专业背景学生的审美能力,提高研究生审美品位和人文素养,更可以充分挖掘动画这一综合性艺术的独特审美指向,深化学生人文底蕴,塑造学生审美视野,进而打造出多元化、特色化、高水平的有特色跨专业平台课程。

"动画艺术美学"作为面向研究生的公共平台课程,定位为提升研究生审美情趣和审美素养的课程。课程借鉴融合了多学科的教学特点,以动画艺术为着眼点,注重发挥动画艺术的美育作用,在教学内容上注重普适性与专业性的结合、在研究深度上强调基础性与深入性的统一,打造深度与趣味兼备的研究生平台课程。

课程顺应新文科建设的需要,充分发挥动画艺术在高校美育体系建设中的作用,以全面提升学生的审美素养与人文底蕴为核心、以整体拔高学生的创新能力为重点,以全球动画艺术的经典文本为主要内容,根据多专业背景下研究生学术能力的平均水准进行课程架构。因此,课程在课时安排上尤其注重各个章节之间的合理性、科学性与研究性,结合"艺术基础知识+艺术审美培养+艺术底蕴提升"的教学模式,着力于培养学生们的审美感知能力、艺术鉴赏能力等核心素养,进而引领学生们树立高尚的美的观念。

② 教育部:中共中央办公厅　国务院办公厅印发《关于全面加强和改进新时代学校体育工作的意见》和《关于全面加强和改进新时代学校美育工作的意见》,http://www.moe.gov.cn/jyb_xxgk/moe_1777/moe_1778/202010/t20201015_494794.html。

一、以美培元,确立美育教学目标

"动画艺术美学"课程以习近平新时代中国特色社会主义思想为指导,全面贯彻党的教育方针,以提高学生审美和人文素养为目标,充分发挥动画艺术在高校美育体系建设方面的巨大作用,培养学生高尚的审美情操,进一步提升学生的审美能力,拓宽学生的审美意趣与审美面向,打造具有中国特色的现代化高校美育课程,进而为培养跨学科交流、多专业融合、全方面发展的一流创新人才起促进和推动作用。

课程基于STEAM教育理念③、PBL教学法④与OBE⑤教育模式架构而成的研究生平台课程。这一教育理念强调知识的跨界、场景的多元、问题的生成,以及创新驱动等方面,需要凸显课程内容的综合化、课后任务的实践化,以及教学方式的科学化,旨在帮助学生拓宽学科视野,潜移默化地推动学生审美思维的形成,这也是课程的重要基础。

因此,在课程设计上需坚持以学生兴趣为重要导向、以互动性教学为基本方法、以审美素养提高为最终目标,激发学生自主学习的积极性与能动性。同时,课程遵循以成果输出为导向的教学思维,强调教育过程应集中围绕实现所有学生的预期学习成果进行组织,在教学过程中也应充分发掘与调动学生的自主学习能力,进而帮助学生实现从欣赏美、理解美到创造美的能力跃迁,促进学生高尚审美观的形成。

由此,课程注重研究主题的普适性,将动画艺术作为主要的研究对象,综合考虑动画艺术研究的基础性、普适性、专业性与研究性,使教学内容可以适配来自不同专业背景的学生,进而使各个专业的研究生们都可以从学理上认识动画、从本质上探讨动画、从创作上关注动画、从技术上了解动画,进而从总体上把握动画艺术的核心内容,领略动画艺术的独特美感,进一步培养学生创造美的能力,为学生在专业融合的背景下进行更深层次的理论研究和创作实

③ STEAM教育是美国率先倡议发起的一种由科学(Science)、技术(Technology)、工程(Engineer)、艺术(Art)、数学(Mathematics)等多学科融合的综合性教育理念和教育模式。
④ PBL教学法,即Project-Based Learning,是基于项目或问题的教学法。
⑤ OBE教育模式,即Outcome-Based Education,是一种成果导向教育。

践打下坚实的基础。

二、专题教学，拓宽多维美育模式

在课程架构上，"动画艺术美学"课程区别于概论类的基础动画课程研究，尤其注重课程研究深度与研究生培养的适配性。因此，课程采用专题研究的教学架构设置，从动画的认识论出发，先带领学生"入门"动画艺术的基本面貌，然后进一步从动画技术论、动画本体论与动画地缘论等研究维度入手，引领学生从宏观与微观相结合的视角把握动画艺术的基本研究范式和美学特质，培养学生良好的专业素养和研究能力，锻炼与提高学生自身的审美能力，并最终推动学生审美品位和美学素养的进一步跃升。

专题性研究的课程架构不仅可以有效凸显课程的专业化程度，便于学生理解与掌握课程的整体内容，其研究方法论也可以帮助来自不同专业的研究生提升自身的学术研究能力。同时，不同方面的研究专题可以让学生得以从更多方面了解动画的影像样态，进而从多维度保障课程美育目标的实现。具体课程架构主要包含以下四个方面：

1. 从动画认识论出发

使学生能够从根本上了解什么是动画，厘清动画的概念、特征以及和电影的关系，充分掌握动画艺术的"前世今生"，熟悉动画的艺术特色，进而从学理上认识动画艺术。

2. 从动画技术论出发

从动画原理、动画运动规律、动画艺术的材料演化与工艺流程、动画艺术语言的呈现形式等多个方面出发，解析动画的艺术生成机制，进而深入探究动画艺术的技术实质与美学生成。

3. 从动画本体论出发

从动画的角色之美、动作之美、场景之美三个方面深入探究动画艺术的美学表达，把握动画艺术内在的美学原理。同时，以动画的假定性逻辑与动画的陌生化哲学为基本，探析动画艺术的哲学内涵，提升同学们对动画艺术认识的深度与广度，进一步提高学生的艺术审美能力。

4. 从动画地缘论出发

探析各民族国家的动画艺术风格与动画类型，引导学生了解世界动画艺术版图，同时以世界著名动画大师、动画流派与动画工作室为切入点，探析与厘清各种动画表现形式与特点，并进一步研究动画艺术背后的文化表征及其所引发的文化思潮，拓宽学生对动画艺术的审美面向。

三、问题导向，创新传统教学架构

"动画艺术美学"课程基于OBE教育模式进行设置，主张通过创设特定的教学情境来增强学生的自主学习意识，培养学生创新精神。在授课方式上，本课程结合PBL教学法，注重"以学生为中心，以问题为基础"的问题导向模式，激发学生的学习探究与欲望和动力，在课程中加入了影视心理学知觉的小测验、分享格式塔心理学案例、早期动画发展的一些趣闻逸事、早期动画创作者的动画思想等，把专业知识点融入历史故事，并积极拓展小组讨论、艺术实践等多种课堂互动方式，激发学生学习兴趣与主动学习的能力，鼓励学生围绕问题进行独立的分析与探究，进而促进学生高阶思维发展。

为了提高教学质量，除了上述方式外，本课堂还积极拓宽课程教学的多样性，采用线上与线下、校内与校外学习相结合等多种教学模式，充分挖掘课程在内容和形式上的趣味性，发挥课程的学术引导性，多维度调动学生的学习兴趣，彰显了本课程的综合化、实践化和活动化的特征，同时也让课程得以实现回归生活、回归社会和回归自然的本质诉求。具体方法和实践如下：

1. 扩大师资队伍，丰富动画研究面向

"动画艺术美学"课程围绕"四新"进行总体的课程建设，积极邀请国内著名学者、知名专家进课堂，开展系列学术讲座，以专家的多元视野丰富研究面向，提升学术研究的前沿性，提供学生与学术大咖面对面交流、思想碰撞的机会：例如邀请华东师范大学传播学院教授、博士生导师、《类型电影》《动画剪辑》作者聂欣如开展学术讲座，围绕"动画纪录片"的概念之争与同学展开讨论为同学们提供了更加广阔的研究视野，培养学生们进行学术批判、质疑的思维；邀请内蒙古师范大学工艺美术学院动画系副教授、内蒙古师范大学图书馆特邀学科馆员殷福军开展"动画史专题研究"分享，聚焦20世纪20年代中国早期动画史，对中国早期动画史研究梳理脉络，分享部分动画史学术争议，传授同

学们电影史、动画史的研究范式,教授学生如何高效查找文献,并带领同学前往上海图书馆检索相关学术文献,发掘史料,以激发同学学术研究热情;邀请山东艺术学院艺术管理学院教师、博士杨国柱进行"动画物质性"的探讨,引导学生进行更加深入的学术思考,发现、开掘学术问题,充分拓展动画研究的深度。

2. 更新教学形式,拓展校外学习渠道

课程在教学过程中尤其注重使用先进的教学方法和手段,积极运用现代化的媒介技术,改革传统教学思想观念,拓展多维度教学方法,创新多媒体教学手段,积极推进课程线上与线下的融合,同时充分借助开放的社会资源,打造学校、课堂与社会相连通的美育实施机制。在教学手段上,建设网络慕课等线上课程方式,并将网络优质课程与课堂教学进行有机整合,拓宽学生们的上课渠道与方式。在教学内容上,紧跟动画行业的发展现状,根据需要逐步增加课时,与时俱进丰富课程内容。如发挥学院教学资源优势,与校外动画企业建立合作关系,带领同学以校外学习的方式观摩动画的工业化生产,进行实地考察,让同学了解动画行业领域现状,进而与课堂的学习形成良性互补。

四、多维评价,适配学生多元主体

为实现对学生学术能力与审美情趣等方面的综合性考察,"动画艺术美学"课程结合OBE的成果导向教育型教育模式,采用了"期末论文+艺术实践创作"的复合型考核方式。期末学术论文的写作是对学生学术能力的有效检查,也是对老师教学成果和学生学习效果的集中展示,对研究生学生的培养和教育依然具有必要性。同时,艺术实践创作则可以提高学生们的艺术动手能力,充分挖掘学生的潜能,并在创作的过程中培养学生们的艺术专项特长,实现知识传授向实践能力提升的良性转化,进而更好地提升学生的艺术审美品位。

同时,在教学过程中也会根据需要不断优化与升级评价目标与评价方式,实现评价体系与课程内容的灵活适配,打造适合于高校学生提高艺术修养、提升审美素养的教学评价体系,推进课程艺术素质测评的方式方法,注重艺术实践与艺术基础知识考核的合理配置,使教学思路与评价方法相辅相成、齐头并进。

五、课程建设的不足与反思

在研究生平台课程建设过程中,"动画艺术美学"也存在如课程名称的学术性比较强,学生选课存在一定顾虑,导致选课人数不多等问题。另外,因为在开课时曾受疫情等因素的影响,带领同学们深入动画企业实地考察、深入了解动画的工艺流程,将深奥的理论以形象化的方式予以展示的课程设想未能持续推进。因此,如何在学校现有的选课机制下推展平台类课程的宣传渠道以引导学生选修,保证课程对学生的吸引力,则成为了高校研究生平台课程建设必须思考的问题。

在之后的课程建设中,作为教师应继续加强对动画相关文献的阅读量,发掘更多兼具研究性与学术性的教学内容,做好课前课后的调研准备,提高课堂教学的效率。在课程内容建设上注重契合不同专业学生兴趣的"最大公约数",注重课程基础性与专业性的辩证统一,以保证课程的对学生的持续吸引力。此外,在教学方式上也应积极拓展更加多元化的形式,推进校内外课堂在教学内容上的良性互补,确保不同教学方式可以相辅相成,稳步推行。

六、总结

新文科概念诞生于新技术、新需求、新国情等诸多现实背景之下[⑥],艺术学科在新文科建设中是人文学科乃至整个文科中对"人的要素"最为坚守的学科,"动画艺术美学"作为一门综合了影视学、美术学、设计学、新媒体、新闻与传播等学科的研究生平台课程,对于优化学生的知识结构、扩展学生视野,增强不同专业的跨学科知识、培养学生多方面能力具有重要的推动作用,更是高校实施美育的重要途径。

总体而言,"动画艺术美学"课程基于STEAM教学理念,充分发挥动画这一综合性艺术的特性,设计出兼具普适性与专业性、基础性与研究性的课程内容,从动画认识论、动画技术论、动画本体论与动画地缘论四大板块出发,在

⑥ 黄启兵,田晓明."新文科"的来源、特性及建设路径[J].苏州大学学报(教育科学版),2020(2):75-83.

教学过程中以世界各国动画艺术文本为载体,结合PBL教学方法调动学生的学习自主性,培养学生高尚的审美情操,拓宽学生的审美意趣与审美素养,同时采用发展性的综合评价方式,充分发挥教育评价的激励与导向作用,进而为培养跨学科交流、多专业融合、全方面发展的一流创新人才起促进和推动作用。

基于学生需求的研究生学术论文写作类课程的思考与对策

王艳云

上海大学上海电影学院

摘 要：以学生为中心，重视学生需求，剖析相应问题，是推动课程建设的重要前提。"学术写作与规范"课程通过调查研究，确认并分析学生对于研究生论文写作类课程的具体需求，并在教学体系中进行针对性的调整和建设，以期达到提升学生写作能力，完善课程体系的目的。

关键词：学生主体；研究生学术论文；论文写作课程

一、研究缘起

学术论文写作类课程作为必修课，是研究生培养过程中的重要一环。这几年随着论文写作指导课程的广泛开设，关于研究生论文写作类课程的研究也逐渐增多。这些研究多从论文写作的角度来展开，多探讨论文写作时的重点与难点，取得了丰富的成果，但从学生需求出发的思考还较为缺乏。作为论文写作的主体，学生难免会存在个体化和差异化现象，如何解决他们独特的需求，并进而对其进行针对性的辅导就很有必要了。

自"学术写作与规范"课程在上海大学上海电影学院戏剧与影视学科开设以来，目前已进行了两轮的建设，无论是在课程体系的完善还是在课程成效的提升上，都取得了一些成果。在2022—2023学年秋季学期课程进行之前，笔者在选课学生层面进行了一次调研活动。这次调研的原因主要有两方面，一是课程获得了2023年上海大学一流研究生教育高地大课程建设项目，需要外请专家举办讲座，调研是为了能够使讲座内容更好地与同学们的实际需求相匹配；二是为了更好地推进课程建设，完善课程内容和授课方法，于是笔者

请同学们分别就他们在论文写作中遇到的困难,以及想获得哪方面的帮助,进行了一次充分的调查。但在拿到调研结果之后,笔者觉得这次调研带给本人的思考远远超过了初衷,甚至对整门课程的体系建设都起到重要的推动作用,使笔者进一步认识到对学生需求的重视,并剖析其原因,同时进行针对性的解决,是推动课程建设的重要前提。

在此次调研中,学生的回应涉及论文写作的方方面面,从如何进行选题、撰写研究综述、获取理论支撑、拟定合理的论文框架等课程内容的安排,到加强案例教学和引导优秀论文细读等教学方法的改善,再到判断优秀论文的标准等,甚至再到论文如何选择有效期刊,并及时发表等周边话题,可谓涉及了学术写作的全流程。从这些困扰学生的问题可以看出,论文写作对于大部分学生来说是一件困难的事情。他们平时的写作可能更多地依靠导师的指导和自己的思考。但是如果自己思考不到位,就会导致论文写作的停滞,如果还影响到了对于老师意见的理解,学生可能因此会更加焦虑。因此学生对"学术写作与规范"课程的需求是非常迫切的,此类课程的开设是非常必要的,课程内容的重要性不言而喻。

二、问题根源

为了更好地服务课程建设,就是要弄清楚这些困难是如何产生的,从根源上解决这些问题。选课的同学已经是研究生二年级学生,经过了一年级一整年的研究生培养,应该对学术论文写作有了基本的概念、方法和经验,为什么还会面临着这么多的困难呢?虽然对该问题有一定的预估,但是看到调研结果,其困难的数量之多和覆盖面之广,还是超出笔者的预想。

比如就选题困难为例,具体分析以下原因。

1. 在于学生没有形成论文写作的基础

目前戏剧与影视学科的同学在本科阶段所受到的培养内容和考核要求不一样,除去少部分同学之外,大部分人在本科阶段很少写作论文,更多的是通过创作影视短片等形式来达到毕业要求。即使是涉及论文写作,也都是相对简单和基础的课程作业。更别说还有相当一部分同学是跨专业而来。正是因为缺乏了相关基础知识和经验的储备,在研究生阶段,面对专业领域的学术性

论文写作的概念、思维和方法等内容，可能就会感到无所适从。即使是经历了硕士研究生一年级的培养，对于学术论文的写作有了大概的了解，但进入二年级的实战阶段，面对如何选题、如何培养问题意识等基础问题，还是会觉得困难重重。

2. 没有充分重视这个问题

依照以往的习惯，同学们觉得学习能力的提升随着学业的积累是个水到渠成的事情，不需要特别地钻研和学习。到论文开题的时候，选题自然而然地就出现了。但实际上与本科阶段的写作相比，研究生学术写作是一次巨大的转折。如果说本科阶段只是对知识的学习和运用，而研究生阶段则进入运用知识进行创造的阶段，是一次发现问题、建构问题、解决问题的过程，这本身就是一次对理论思维和逻辑思维的巨大挑战。面对这种本质上的差异，学生要有一定的认知，并且要带着这个意识进入学术领域的学习中。面对专业问题和研究成果，平时要多关注，多看、多学、多思考，将心思放在学术研究中，才能慢慢建构出自己的问题意识。然后在此基础上形成一个初步的选题，并围绕这个选题展开一系列资料的整理和可能的设想，构建一个基本框架，这样才对这个选题形成了一个基本的把握。到了这一步之后，才能拿着这个问题去和导师交流。也就是说同学们在与导师交流之前，应该先做好自己的功课，先去尽可能地寻找选题，一定带着问题去与导师交流，这样才会形成有效的沟通，取得积极的效果。这样的学习步骤和过程是研究生学习的必经之路，即在寻找选题的过程中促使自己的学术水平得到提升。只有做到了这些，才算是学术入门，才能一步步按部就班进入到学术领域，不至于对学术写作感到如此焦虑。

3. 选题的困难也可能源于每个研究领域都已经有大量优秀的学者与研究成果

学生们在调研中反馈，本来想到一个选题，但在查找资料时发现自己所想的每个细节都已被其他人写过。这使他们感到困惑，不知道如何提出一个还没有被他人所研究和关注的问题。的确，目前我们所拥有的学术成果已经非常丰富，尤其是强大的网络平台和技术又会起到放大的效果。我们已经习惯在各种媒介平台上寻找相关的学者和资料，无论是知网等学术平台，还是各种

媒体和公众号都已经有大量的思考与讨论。只要上网查询，各种研究成果就会扑面而来，比比皆是。这也会给初次进入学术圈的同学带来相当的困惑。

三、解决方案

那么该如何解决这个难题，随着课程建设的推进，也是在一步一步地摸索，虽然目前还没有解决所有的问题，对于我们的课程来说，还是形成了几点思考。

1. 需要一本具有专业针对性的教材

因为时间等关系，课程只能提及一些重点问题和基本内容，而一部完整的教材，其内容的系统性和完整性，可以帮助学生全面、系统地理解和学习专业知识，然后按部就班地学习写作。其实，相比较理工类论文，人文类学术论文在研究对象、方法和思路上有时看起来好像有些虚无缥缈，但实际上它也可以遵循一些公式，还是存在一些共性。因此，课程教材建设非常重要。目前市面上已经出版了一些类似的教材，涉及本科生写作和研究生写作等层面，但总体来说，这些存在着一些问题，比如学科比较笼统，没有具体到某个学科。因为没有具体到学科，专业问题以及相应的案例就会缺乏针对性，对于学生来说这些问题还是会有些困惑。所以笔者认为那些书更多是面向老师教学用的。因此，专业教材是非常迫切的。教材将论文写作中的一些基本问题整理清楚，有了一个系统的、全面的框架，学生在学术论文写作时就会有一个可靠的指导。

2. 在教学过程中要展开交流

虽然论文写作有基本的方法和理念，但人文类写作的个性化特点也很突出。在问题意识、研究思路、理论应用、逻辑过程，甚至在文字表达上，不同的人也会在学术论文写作时形成不同的风格和特色。因此，这些写作过程中的许多不同的方法和技巧，仅仅依靠一位教师的讲解还是有限的。因为在教学过程中，笔者倾向于开放性，会按照课程内容、课程体系和同学需求，邀请更多合适的优秀教师，打通专业和院系的壁垒，组成一个相对固定的教学团队，不仅在教师内部达成互相交流和提升的目的，而且更重要的是将他们在学术写作上的经验，分享给选课的同学，这是快速提高学生论文写作能力的一条捷径，也是我们课程的最终目标。

3. 在教学过程中要提升实践操作的比重

"学术写作规范"课程是一门实践性强的课程,仅有理论教导和经验传授是远远不够的,课程的目的是提升学生的写作能力,而这种能力必须经过实践的检验。同时,课程安排在研究生二年级的秋季学期,正好是研究生毕业论文开题之前,因此学生对于解决实际问题的现实需求是非常迫切的。综上原因,课程不可能停留在理论的层面。仅就学术理论应用为例来说,学术理论是在不断更新的,随着各种现实世界的衍变,理论也是不可能停滞的,每年都会有许多新的理论出现。但是作为学术写作类课程,最重要的不是每年跟上理论的最新进展,而是要教会学生对理论的应用,使学生可以根据自己的选题和方向,灵活运用这些理论方法和框架,而不是说拿过来一个理论方法就机械地去套用。灵活运用一种或者多种理论方法是人文类学术论文写作的常态。因此,对于学生来说,学会灵活运用才是课程的目的,这就需要大量的实践练习才能实现。为此在前两轮的课程建设中,都会有三次左右的课程专门用于学生的实践操作。事实证明,学生只有经过自己的实际操练,才能真正认识到所谓的学术论文写作的概念、思路和方法。这样的课程设计,也会在之后的课程建设中保持下去。

4. 课程的学习还要让学生意识到提高自我管理能力的重要性

研究生阶段的学术论文写作仅靠导师的督促是远远不够的,对学生而言更重要的是培养自我管理的能力,只有大家自己努力,才能克服自身学术的惰性,持续提高科研产出。依赖导师的思想是要不得的,导师无法代替自己,他们只能起到方向性的指导作用,归根到底还是需要学生自己的努力。最近"比考研还难的是读研"的这一话题成为微博热点,这就很说明问题。读研,确实是一件困难的事情,特别是像现在,上海大学将研究生毕业论文的盲审合格成绩从传统的60分提高到了75分,这个要求非常高。因此,在课程教学中,会结合美国著名管理学大师史蒂芬·柯维(Stephen R. Covey)《高效能人士的七个习惯》的主要观点,建议同学们要认真对待专业学习,将积极主动、以始为终、要事第一、不断更新等自我管理的理念,融会贯通到学习中,这样才会取得好的效果。否则的话,总是在最后一刻才开始着手论文写作,花几天时间就匆忙完成,最后必然会出现各种问题。因此,提高学生的自我管理的能力,也

是本课程想要实现的目的之一。

四、总结

总之,研究生论文写作教学一直是研究生阶段教学的重点,笔者希望通过本次对"学术写作与规划"课程的调研,审视并分析学生需求,并在课程的教学体系中进行针对性的调整和建设,以期达到提升学生写作能力与完善课程体系的目的。

"中外电影史"课程建设的经验总结与发展规划

徐文明

上海大学上海电影学院

摘　要："中外电影史"是电影类硕士研究生的学位课程，是电影学学术型硕士与专业硕士课程体系中的重要基础性课程。课程建设坚持"打好基础、系统讲授"的总体方向，强化课程讲授与学生专业发展紧密对接。课程立足上海大学上海电影学院电影类硕士研究生的专业特点和培养需求，今后将大力推进多元教学模式，利用多样化手段继续推动课程高质量与可持续发展。

关键词：中外电影史；课程建设；创新

一、"中外电影史"课程的性质与特点

"中外电影史"的课程性质为上海大学上海电影学院（以下简称"上海电影学院"）电影类硕士专业核心课程，是电影学学硕与专硕课程体系中重要的基础性学位课程，也是全国电影类硕士研究生教学的必修课程之一。在2019年教育部印发的《研究生核心课程指南》中，"中外电影史"课程被明确列入专业核心课程。

"中外电影史"课程在上海电影学院电影类研究生培养体系中始终占据重要的基础性地位。课程开办以来，一直广受学生欢迎。课程建设获批2021年度上海大学地方高水平大学建设立项项目。上海电影学院也始终注重该课程的建设与教学，课程被安排在电影学学术型硕士和电影学专业硕士（MFA）的一年级学习时期。2022年之前，电影学学术型硕士的"中外电影史"课程共

计10周40学时,开设在电影学研究生的一年级秋季学期。2022年之后,电影学学术型硕士的"中外电影史"课程课时和教学方式进行了扩展。其中,中国电影史部分开设在研究生一年级秋季学期,共40学时;外国电影史部分开设在一年级冬季学期,共40学时。此外,上海电影学院还在研究生一年级春季学期安排了与之前"中外电影史"课程内容衔接,侧重电影历史研究方法学习的电影历史研究方法课程,共40学时。电影学专业硕士的"中外电影史"课程安排在一年级冬季学期:课程包括中国电影史、外国电影史两部分,共40学时。

上海电影学院的"中外电影史"课程教学内容遵循国家研究生核心课程指南要求,同时结合上海大学10周的短学期制的特点,课程总体设计和安排较为丰富,讲授内容涵盖中外电影史发展过程中的重要影人、影片、电影公司、电影事件、电影流派等内容,从而发挥好电影史课程在电影学课程学习中的基础性作用,进而有助于满足学生学术研究和相关作品创作的需要。

二、"中外电影史"课程建设的探索实践与若干经验

1. 坚持"打好基础、系统化讲授"的授课方向

"中外电影史"课程开设以来,课程建设始终秉承"打好基础,系统化授课"的总体方向。课程任课教师重视课程的基础性地位,课程教师团队对课程内容进行了精心的组织和规划。课程整体讲授内容较为完整,课程按照中外电影发展的时间顺序,涵盖电影诞生到当今的整个发展阶段,较为系统地介绍中外电影在各个时期的产业、文化、美学等方面的历史与流变,按照时间线索梳理中外电影发展的历史轨迹,介绍中外电影发展的基本轮廓与走向,内容涵盖中外电影发展的流变与重大事件、电影发展重要流派。课程讲述涉及的国家也较为丰富,包括中国及外国(亚洲、欧洲、美洲、大洋洲、非洲等)等众多国家与地区,展示电影在不同空间层面的发展状貌,从而在时间和空间的双重维度上展示电影发展的历史风貌与规律,体现出较为开阔的视野与对电影发展历史的系统性认知。

课程在搭建较为立体的时空体系,从而为学生建构起较为完整、系统的电影历史发展的观念框架后,为了更好地丰富和加深学生对电影发展及规律的理解和认知,课程还试图做到宏观阐述与微观探讨的有机结合。课程在具体讲授过程中,会精选每个时间段电影发展过程中有代表性、值得深入探讨与

关注的观念、事件、影人、影事、流派、理论、人物及作品,对其进行着重介绍与评述,从而能够做到点面结合,重点明确,内容丰富,让学生能够透过上述内容更好地认识电影和电影发展的历史,从而更好地将电影历史课程推向深入,使学生能够对中外电影发展有整体与系统性的认识,开阔学生的视野,真正发挥"中外电影史"课程的重要作用。

2. 让中外电影史的内容讲述活起来,增加启发性内容,与学生的专业发展紧密对接

作为电影类研究生的学位课程,"中外电影史"课程建设不仅要考虑课程自身的内容建设,还要考虑到学生从事论文写作研究与创作的需要。因此,课程建设在注重内容系统性与基础性的同时,也要注重提升课程的深度。课程建设注重做好与学生专业发展的对接,与学生学业和发展的有机结合,也就是说,要使得课程真正活起来,将历史照进现实,让历史课程教学与当下学生的发展有机结合,从而让课程更为鲜活,真正受到学生的喜爱,对学生的学业发展发挥重要的作用。

第一,针对上海电影学院电影类硕士研究生的专业特点和人才培养需求,课程讲述着力探索与学生专业发展的对接路径模式。以往的中外电影史课程大多较为侧重讲述电影艺术史的内容,而对电影技术、产业、文化、社会等其他层面的发展历史相对涉猎较少。上海电影学院电影类硕士研究生研究领域范围较广,除电影史研究方向的学生外,还有较多的学生从事电影技术、电影产业、电影批评、电影文化等领域的研究。电影学专业硕士的学生则包括电影编剧、电影导演、电影制片三个方向,如果电影史讲述内容仅仅局限在电影艺术史领域显然无法满足学生相关研究和创作的需求。基于此,"中外电影史"课程在建设过程中有意识地增加了电影史讲述内容的多样性,使其能够更好地与学生的专业研究需求匹配。在电影学学术型硕士的教学过程中,"中外电影史"讲述的内容涵盖电影艺术史、电影产业史、电影技术史、电影社会史等内容,涉及电影艺术、电影产业、电影批评、电影技术、电影理论等方面,包含电影故事片发展、电影动画片发展、电影戏曲片发展等领域,从而使课程内容能够较好地与学生的主要学术研究方向衔接。在电影学专业硕士的课程教学过程中,"中外电影史"课程也有意识地与电影学专业硕士现有的电影编剧、电影导演、电影

制片三个方向进行衔接,在课程讲授中着重强化相关内容,从而使电影史课程能够更好地助力学生的专业发展。

第二,课程讲授和内容设计有意识地强调问题意识,在讲授基础知识的同时启发学生思考,锻炼学生发现问题、研究问题和解决问题的能力。在电影学学术型硕士的课程讲授中,课程在讲述电影史知识的同时,有意识地融入若干中外电影史相关研究的成果与方法,课程讲述过程中有意识地增强师生之间的互动,让学生较多地发挥学习能动性,从而有助于提升学生的学术研究能力;在电影学专业硕士的教学过程中,课程讲述中有意识地增加电影史中有代表性的电影制片、编剧、电影导演方面的成功案例,并对其成败得失进行分析,力图做到以史为镜、以史为鉴,从而让中外电影史课程讲述活起来,能够更好地与学生的专业发展对接与融合,更好地发挥课程的启发作用,取得更好的教学效果。

3. 课程建设推进线上线下结合,提升课程互动性与教学效果

随着现代教学手段和方法的多样性发展,课程建设与发展已经不仅局限在传统的线下教学领域。如何更好地利用多样化的教学手段,做好线上线下教学成为摆在教师面前的重要课题。"中外电影史"课程建设过程中积极响应当代教学发展趋势,着力推进与探索线上线下教学的结合模式。2022年以来,课程教学过程有意识地使用超星等教学系统,采用线上教学的方式。同时,课程教学还尝试进行相关在线课程视频的录制,从而推进课程教学的现代化发展。

第一,课程利用上海大学的超星教学系统,在课程的超星系统内建立中外电影史影片网络资源库。影片资源库精选并汇集中外电影史的经典影片及相关教学视频资源,学生可以随时登录超星系统,在课程的影片资源库观摩电影史经典影片,观摩相关教学视频,如此,便进一步扩展和丰富了学生的学习平台,便于学生增强对电影发展历史的感受和认识,有助于提升课程学习效果。

第二,课程还利用上海大学的超星教学系统,在系统内提供若干电影史研究文献和论文,学生在课外登录系统阅读相关电影史学术研究的成果,在相关研究成果的阅读学习过程中,进一步提升学生对中外电影史的认知,开阔学生的视野,提升学生相关的学术研究能力和水平。

三、"中外电影史"课程今后建设的发展规划

"中外电影史"课程建设在已有成果和经验的基础上,将在今后进一步探索高质量、可持续发展的有效路径与机制,课程建设有如下三项主要规划:

1. 继续坚持"打好基础、系统讲授"的授课方向,努力提升学生的学习兴趣、增加互动性

"中外电影史"课程在现有的基础上,今后将继续坚持"打好基础、系统讲授"的授课方向,更进一步优化课程教学内容,不断做好课程讲述内容的优化,进一步提升教学水平和能力,增加课程教学的互动性,不断提升学生的学习兴趣,更好地推动课程建设发展。

2. 采用更多元的教学模式,积极适应新学科点"戏剧与影视"发展需求

"中外电影史"今后的课程教学将采用更为多元的方式。课程要更好地做好线上线下课程教学方式的有机结合,做好课程教学视频的录制,建设高质量的课程网课。学生可以更便捷、更有效地通过网络平台学习,进一步扩展课程的影响力。此外,课程建设也将积极呼应国家新学科点"戏剧与影视"的建设需求,按照"戏剧与影视"相关发展需求,更进一步推进课程建设,从而使课程更好地适应和满足研究生人才培养的需求。另外,课程将尝试邀请更多的相关电影史专家参与授课,如采用专家到课堂授课的方式,让学生能够与国内外一流的电影史专家面对面,进一步扩展学生的视野,提升学生的研究能力和水平。

3. 课程讲授内容对接学术与创作发展前沿,更好地提升学生的专业能力和综合素质,注重价值引领,推动课程高质量可持续发展

"中外电影史"课程今后的建设将更为注重知识讲授、能力培养和价值引领的有机结合。课程教学过程中要注重更好地融入思政元素,做好价值引领。课程内容要更好地与"四史"融合,强化文化自信,价值引领,推动学生做好中华优秀文化传承发展,为中国特色社会主义文化建设贡献力量。课程内容还对接学术与创作发展前沿,更好地提升学生的专业能力和综合素质。课程建设发展要坚持守正创新,强化文化主体性意识,培养学生的全球视野,厚植天下情怀,更好地培养学生的历史使命感与责任感,更好地赓续历史文脉,培养出在相关学术研究与作品创作领域具有一流水准的高素质研究生人才,推动课程高质量与可持续发展。

艺术与科学融合论文写作教学研究*

田 丰 谢志峰 王艳云 徐文明 李梦甜

上海大学上海电影学院

摘 要：研究生论文写作教学一直是研究生阶段教学重点，其目标是帮助研究生准确的选题，顺利地开展研究，成功地发表论文。本文总结了目前上海大学上海电影学院研究生论文写作教学所面临的部分困难，并给出对应选题、研究、写作的多个教学方案。

关键词：科基融合；选题；规范；师生合作

一、前沿

目前研究生论文面临着一个全过程的困难。从选题开始，学生可能不知道如何选择，虽然在课堂上也讲了一些选题的方法，比如冷门话题、热门话题、重大话题、重点话题等。但是学生仍然不太清楚如何选择选题，除了选题之外，他们对于如何撰写文献综述也不太清楚。他们希望能够得到一些关于具体选题和文献综述写作要求的详细指导。此外，对于论文的框架，他们也不太了解，他们想知道在写作和发表过程中，题目、选题、框架和理论支撑哪个更重要。我告诉他们，这些都是重要的，每个方面都很重要，但对学生们而言每个方面都让他们困扰。

很多学生对于论文的发表也感到困难，文科类论文可能更加棘手，因为可供发表的期刊数量相对较少，而理工科论文虽然期刊较多，但也面临投稿量大，国外期刊须英文撰写等情况。学生想知道如何选择发表的目标期刊或栏目，以及在发表过程中编辑的要求是什么，甚至有同学具体要求提供一些编辑

* 本文为会议记录，略有修改。

部的联系邮箱。这个问题不是简单能够解决的,可能需要一个长期学习的过程,慢慢才能够梳理清楚这些问题。

二、指导学生选题策略

只要大家带着这个意识进入自己感兴趣的领域,多阅读相关文章,平时多关注,就不会对选题这个问题感到如此焦虑。还是要多看、多学、多思考,将心思放在学术研究中。然后可以带着问题意识去与导师交流,至少应该有一个问题意识,即使面临困难,也应该将困难纳入思路中,构建一个基本框架。这样拿着问题与导师交流,就会有良好的效果,不能让导师给学生确定选题。所以我们认为学生在与导师交流之前,应该先做好自己的功课,先去寻找,如果暂时找不到,也应该继续寻找,这是无可避免的事情,这是必经之路。

在学习一段时间后,首先学生应该至少找到三个感兴趣的点——三个候选选题;其次基本确定其中一个选题;再次围绕这个选题展开一系列资料的整理和问题的设想,对其有一个基本的把握;最后与导师交流,进行有效的沟通,才会取得积极的结果,然后一步一步确定选题。

选题的困难也可能源于每个研究领域都有许多研究者和成果,学生们经常会说,本来想到一个选题,但在查找资料时发现自己所想的每个细节都已被其他人写过,因此选题变得无效。这使他们感到困惑,不知道如何提出一个不被众人所知的问题。

如果我们能请更多的老师,不论是学院内部的还是外部的,互相交流一下,了解他们在写作方法和思路上的经验,然后分享给大家,这将是提高论文写作的一个快速途径。

最后,需要大家自己努力,因为导师无法代替学生,他们只能起到指导作用,给学生一个大致的方向,但是真正的文笔功底还是需要学生自己的努力,不能完全依赖他人。前两天我看到一个微博热点,说比考研还难的是什么,是读研究生。读研的过程确实是一件困难的事情,特别是像我们这种严格要求的学院,现在管理审查成绩要求非常高。所以对大家来说,这是一个巨大的考验,希望大家在学习时要认真对待,把大部分的时间和精力放在学习上,才会有好的效果。否则的话,我们总是在最后一刻才开始着手写作论文,脑海中缺

乏思路,急急忙忙地完成,往往一眼就被指出是在两天内匆匆完成的,或者初稿只花几天时间就完成了,最后必然会出现各种问题。

三、指导毕业论文的策略

1. 学术硕士毕业论文评价指标

第一个评价指标是选题对国民经济科技发展的理论意义或使用价值,应具有创新性。这个是对选题的相应的要求,课题的支撑很关键。那比如说学生自己想一个课题,但是专家不认可其意义,或许专家就给你打了一分,所以说选题很关键。横向项目不一定这个理论深度有多深,但是它起码有一个点,它是具有业务价值、使用价值。这也是很大的一个关键的点,选题如果有困难,无论是纵向的还是横向都是可以在其中挑选。此外,是创新性的问题。在学术这块儿有个创新性,它的评价要素是在理论或方法上运用新视角、新方法进行探索研究,有独到的见解。

第二个评价指标是应用性,论文成果的社会效益或经济效益潜在的应用价值。在选题的时候,应用性或者社会效益就要考虑到。论文出来之后,对社会效益和经济效益的应用价值可能就有比较深的理解,或者说比较好的产出了。

第三个评价指标是准确性,就是资料引证等作者论证文字图表的准确和规范,准确性问题经常出现,其实就是不认真,参考文献格式不规范,图表不规范。如果细节格式都能规范,起码盲审专家看了就反对不了格式与态度问题了。

2. 专业硕士毕业论文评价指标

第一个评价指标是选题和综述。选题和综述,要求选题的背景要有工程实际的应用,然后要在工程领域的研究范围之内。

第二个评价指标是目的和意义方面,要目的明确,具有必要性,具有应用前景。然后在国内外相关研究分析中,文献资料要有全面性、新颖性,总结归纳要有客观性、正确性。

那么在这个专业硕士这块的内容,研究的内容要有合理性,对国内外应用研究现状论述要清晰准确,发展的趋势要判断合理;研究资料与数据要全面、可靠;研究方法要有科学性,研究思路要清晰;方案设计要可行,资料与数据

分析要科学准确。

四、总结

研究生论文写作是研究生培养的重点内容。教师需要全程指导学生开展论文写作,通过师生间合作的大量阅读、实验、写作、讨论和同行交流,这样学生才能获得完整的科研训练。